美感典藏

近代藝術大師的致命吸引力

曾長生——著　Pedro Tseng

序
從生之慾到致命的吸引力

曾長生

　　據稱，梵谷在世的時候，一生僅賣過一幅畫，而且還是由他弟弟迪奧於幕後促成的，可是到了一九八七年，他的一幅〈鳶尾花〉，竟在拍賣公司售得五千四百萬美元，一九九○年他的畫像作品更賣到八千二百五十萬美元。墨西哥的女畫家芙麗達・卡蘿（Frida Kahlo），雖然在世的時候作品即開始被人收藏，她的自畫像一九七九年在蘇富比公司紐約拍賣場曾以四萬二千美元售出，不過到了一九九五年，她的另一幅同類作品〈與猴子及鸚鵡一起的自畫像〉，已售達五百萬美元。梵谷無疑是當今國際藝術市場上價位最高的畫家，而卡蘿則為畫價最貴的女畫家。

　　梵谷與卡蘿的作品價位何以如此高昂？基本上來說，那是出自市場供需與藝術品味的問題。或許有人會說具有藝術價值的作品，不一定也同時具有經濟價值，在古時候或是某些社會制度下，藝術品具有某種「使用價值」，它能為佔有人帶來愉悅，或是做為某種報償，但並不具備市場上的交換價值。然而在資本主義的社會中，藝術品已成為投資的對象，這已與投資在不動產的商業行為，沒有什麼不同。當審美的附加價值增了，於是特定的

作品與特定的藝術家，其吸引力也就自然上升，當其吸引人的程度升高，需求度也跟著提升，在「物以稀為貴」的情況下，其市場價值即相對地大為增加。

經濟學家也使用「品味」（Taste）這個字，因為消費者的品味顯然會影響商品的需求形式與趨向，在自由資本主義社會中，消費者的品味往往是難以捉摸的，而市場上的藝術品味，更是需要時間去培養與開發。不過，藝術品是一種奢侈的商品，許多有品味的潛在買主，必須等待他們有足夠的財富後，才會進入市場，他們也很少有此方面的交易經驗，當他們有一天一旦進入市場，必然需要借助於此方面的專家意見及專業資訊。

一般藝術品投資專家總認為，在藝術市場進行投資時，最重要的考慮是做長期的展望，主要的問題乃在瞭解：有那些藝術家具創新精神？又有那些藝術家在藝壇具影響力？那些藝術家的作品除具視覺上的誘惑力外，尚帶有智慧性的挑戰內容？這些都是考慮一個藝術家是否有投資潛力的決定性因素，同時也都需要經歷長時間的考驗。

談到藝術品味的高下，則取決於特定藝術家的素養與特定藝術品的美感，一般東方人也許會認為，性情中和而行為方正規矩的聖哲很美，但是在西方人的眼中，藝術家卻是熱情似火又充滿嫉妒心，少有理性而多傾向於偏執，他們均強調豐富的想像力。藝術家多半具有一些異於常人的個性，也正因為如此，他們在道德上的脫軌，均能為一般人所諒解。知名的藝術家就如同一顆隨時會引爆的炸彈，將他的才華化成火花，散播到四面八方去，有時他不但會威脅到四周的人們，甚至於還會危及到他自己的生

命。這也就是說，藝術家的生命相當具冒險性，此種危險不僅要由他們自身來承受，有時還會波及到他人的身上。

《生之慾》的主人翁梵谷，他身上的冒險性，是一串連事先無法預估的激烈反應，也可以說是一團在心靈中燃燒的烈火，梵谷有一種原始的生命力，他那特異的性格與獨特的個性，也就是他那熾熱燃燒的創作原動力，這也正是他吸引觀者的地方。許多藝術家都想要登上梵谷船，但是卻很少有人願意去經歷一下梵谷在世時被人忽略的經歷。

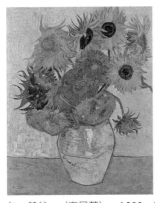 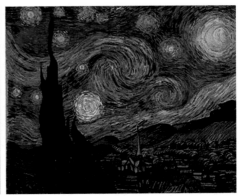

左：梵谷，〈向日葵〉，1888，93x72cm，倫敦英國國家美術館
右：梵谷，〈星夜〉，1889，油彩／畫布，72x92cm，紐約現代美術館

畢卡索生前是一位本世紀最具爆炸性又危險的浪漫英雄人物，同時他也是一位幻想型的文化豪傑，他的視覺創造力與強有力的頑童般造形，乃至於他在私生活中的暴君形象，均相當吸引人們的注意。這個「神聖怪物」（Sacred Monster），他那超道德的描繪形式與想像力，更是一般大眾所難以理解的。

　　至於卡蘿，她被公認為是二十世紀最偉大的女性藝術家之一，她在女性文化史上的地位，幾乎形同偶像，她的自白告解式作品，充滿了生理痛苦、屈辱及堅忍的象徵訊息，這正符合了二十世紀末期各種個人異端邪說當道的局面。尤其是她那激烈的自我殘害陳述方式，使許多藝術家將她的作品視為，在一個家長制主控的世界裡，女性掙扎奮鬥的象徵。她自由游走於兩性之間，結交了許多愛慕她的人，其中包括俄共名人里昂‧托羅斯基（Leon Trotsky）及知名女星多羅‧德莉奧（Dolores Del Rio），這使她的魅力有增無減。有人甚至於認為，她的作品結合了智慧、性感、嚴肅、悲慘與自戀情結，使她有如當代的普普明星，當今美國搖滾樂巨星瑪丹娜，居然還成為她最偉大的仰慕者之一，也就自然不會讓人感到驚訝了。

　　大多數的殘酷藝術悲劇是被人們所容忍的，「悲劇」的形成，並不是出於主題，而是來自表現的方式。當一件藝術品的真正悲傷效果被觀者找到時，觀者的同情心一定會被喚起，這種真正的痛苦通常會與審美的激動景象混合在一起，而賦予了它悲傷或憐憫的色彩。此種悲劇情感必然是相當複雜的，它包含了一種能壓倒痛苦的愉快因素，在我們的愉快中間一定有一種顯然的委屈與悲哀，這種令人感到內心恐懼或悲哀的魔力，會賦予這些複雜感受以深度的辛辣味。凡所描述的經驗愈恐怖，那用來轉化它的藝術，也就愈有力量，忍著滿懷的委屈、辛酸、痛苦，仍然肩負著重擔默默往前走，掙扎著繼續前進，不停的往上爬，這是一顆高貴的心靈、高貴的悲哀，它贏得了我們的同情心，可以說是悲劇的主要魅力所在，那也正是梵谷與卡蘿的作品具有致命吸引

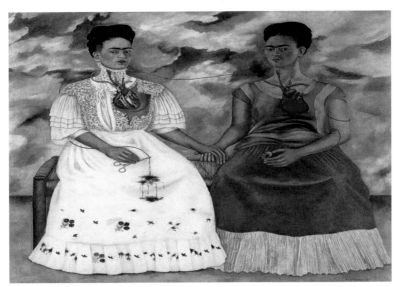

卡蘿，〈兩個卡蘿〉，1939，油彩／畫布，173x175cm，墨西哥現代美術館

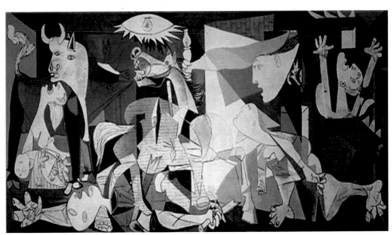

畢卡索，〈格爾尼卡〉，1937，油彩，349x776cm，西班牙皇家美術館

力的根本原因。

　　近年來台灣的藝術發展，多著眼於台灣觀點的地方藝術史整理，以致於跨領域、跨文化而具國際觀的關鍵性人文基礎，略顯不足。藝術環境如要升級，藝術社會的首務必須加強：不同層次的美學思維論述，藝術相關專業的整合與分工，以及重視專業藝評的投入。

　　至於一般大眾的藝術素養有否提升？博物館與美術館雖然也引進了一些東西方名家的展覽，宣傳報導「狂喜如風」，相關論述也「回音遊走」於藝術圈，然而，觀眾「美的感受」並未「深入靈魂」，社會人文素養更未曾留下多少「美的印記」。而《美感典藏》的誕生，希望能發揮一點拋磚引玉的效果，此書分為兩部分，是就美學品味與收藏展示等較特殊的實例，進行抽樣化又具啟發性的深入探討。這些專文大部分於過去二十年，在國內各美術雜誌上分別刊載過，如今將其中較精彩的二十八篇撰文集結成專輯，分為兩冊出版，期望能為國內已逐漸升段的藝文社會，帶來一些美感啟示的另類思考。

目次
CONTENTS

Chapter 1
達文西的世界
——稱他是人物畫家，就太不瞭解他了

在所有文藝復興時期的
藝術家中，里昂拿多‧達文西
（Leonardo da Vinci, 1452-1519）
是最具知名度的一位。一般世
人均知他的曠世傑作〈蒙娜麗
莎〉，其實他對任何現象均感興
趣，無論是肉體生命、人類情
感、植物與動物造形，或是石床
上清澈見底的泉流，都能吸引他
的注意。

達文西，〈自畫像〉，紅色粉筆，
33x21cm

一、稱他只是人物畫家，那就太不瞭解他了

達文西曾在他的筆記書上如此紀錄：「你知道光是人類的
動作有多少種？你難道沒看到動物有那麼多不同的種類？樹木、
植物與花草也同樣如此！而山丘與平地是不一樣的，泉流、河

水、城市、大眾與私人建築物，均各有不同的面貌；人類使用的工具種類很多；而服飾、裝簧以及藝術更是五花八門，無奇不有！」。

　　他是一位出身貴族的畫家，他的感性極敏銳，他對美好的雙手、透明的物品、柔滑的皮膚，特別有感覺，他尤其喜愛漂亮柔軟而呈波浪形的頭髮。不管是文的還是武的題材，他都在行，如果他描繪的是一場戰鬥，在表現釋放的感情與兇猛的動作，無人可與之倫比，同時，他還能捉住那最溫柔的情感，並凝住那飛逝的表情。他能找到事物表象的迷人美感，同時卻又不會喪失物理學者與解剖學者的觀點，他可以把相互矛盾的特質融合在一起，這也就是說，他同時具有科學家的觀察力與藝術家的感性。他是藝術史上第一位對人體與動物的比例做過有系統研究的藝術家，像走路、起身、爬行與推拉等機械化動作，均成為他探索的內容，此外，他也對面相學做過包羅萬象的研究，並為情感表達方式，想出了一套合乎邏輯的描繪模式。

　　他認為畫家正像能穿過世界的澄澈眼神，將所有的物象都收入眼中，剎那間萬物本身即呈現出無限豐富的內涵，而畫家此刻的愛心已與萬物融為一體。據稱，達文西很喜歡到市場上購買籠中之鳥，他買下來就是為了要放鳥兒自由，也正如他自己所說的，「釋放與慰藉才是繪畫的主要宗旨，也是繪畫的靈魂所寄」。

　　達文西的觀察力極強，每當他查覺出事物的不同面貌時，都會急切地想要尋求新的技法，他已變成了一位永遠也難以讓自己滿足的實驗者，他曾表示過，〈蒙娜麗莎〉即是在尚未完成之

前，就已搬離開他的畫室了。如今經達文西完成而流傳下來的作品並不多，他一直都在學無止境地持續觀察萬物與探索知識，且不斷地發現新問題，他希望為自己找尋到答案，卻又從來未曾找到明確的結論，也從未真正畫完過一幅畫。經過他所發掘出來的問題，其影響是如此的深遠，以致於讓他經常感覺到，他所獲尋的解決方法，也許只是暫時性的。

二、西洋美術史上第一幅風景畫

達文西認為，風景不只是人物的背景幕，他是以人類所處的整個環境來觀察人，而人類又是大自然中無法分割的一部分。不過另一位義大利畫家桑德羅·波提西里（Sandro Botticelli）卻不同意他的看法，而認為風景只要簡單的幾筆帶過即可，無需如此花費心力去特別探討，他並舉例稱，在背景中的任何一塊顏色，均可表達出一片美麗的風景。

然而達文西反駁稱，此種觀點太草率，或許觀者可以從一塊顏色看到他所希望見到的物象，諸如人頭、動物、戰爭、懸崖、海洋、雲彩、森林等，正像一個人可以用任何字眼來描述他所聽到的鐘聲一樣，但是，儘管色塊可以助人創造物象，卻無法教人如何去完成構圖，達文西認為以此種觀點畫出來的風景，必然是貧脊乏味的。

簡而言之，達文西認為風景的描繪並不是像波提西里所想的那麼簡單，不過他自己並不忽略探究以隨性的色塊來創造意象的可能性。在達文西完成〈基督受洗圖〉不久後，他即畫出了德

國美術史家路德維格・黑登瑞奇（Ludwig HeydenReich）所稱的「西洋藝術史上第一幅真正的風景」。

　　這幅完成於一四七三年八月五日，標題為〈聖塔瑪利亞・德拉尼夫的風景〉（Landscape of Santa Maria della Neve）的素描風景畫，是用墨水筆畫成，以高視點觀察亞爾諾（Arno）山谷的景色，筆觸快速疾飛，予人一種東方風景畫的風味。雖然另一義大利畫家安布羅吉歐・羅倫哲提（Ambrogio Lorentti）早在一百五十年前即在木板上畫過兩幅風景，但達文西所描繪他故鄉的風景觀點卻不相同。他將之視為最自然而本能的風景原型圖像，圖中包括了拉西安諾古堡（Castle Larciano），福西奇歐（Fucecchio）沼澤地帶，以及靠近地平線上的蒙松馬諾（Monsummano）山頂。

　　在圖中，達文西對船隻的記憶自然流露於筆尖，如果我們說他描述樹林與山岩，還不如稱他更有興趣去捕捉視覺與觀念現象。他描寫空氣、風雪與陽光下的驟雨，他表達了對光線價值的嶄新感覺，他以影線法的揮動，來描繪風景的密度與透明感覺。他可以說是以生動而強有力的素描線條，來表現風景中的容量、空間、霧氣與陰影，他的線條表達了藝術的心靈觀察過程以及科學的呈現問題，達文西企圖以詩意的探索來穿透物質世界現象。

三、〈東方三博士的禮拜〉令史家歎為觀止

　　達文西的藝術成長過程中，心性上具有二元性特質，這顯示他，一方面要面對優雅與想像力，另一方面又要面對科學自然主

義的嚴格訓練。他非常努力想把此兩種衝突的力量予以調和，我們可以從他許多習作以及他首件未完成的重要作品〈東方三博士的禮拜〉（Adoration of the Magi）中，看到他在這方面的企圖。尤其後者是一件革命性的作品，可以說是所有文藝復興初期，最具戲劇性又高度構成性的畫作，它讓後來好幾代的藝術家在欣賞之後，大為讚嘆。

在文藝復興時期的藝術中，曾出現過不少有關〈東方三博士禮拜〉的同類作品，其共同的特點就是以敘述的手法來描繪，但是達文西卻沒有採用敘述手法，他想要突顯上帝之子降臨人間，此一基督徒大事所帶來的複雜情緒。同時他也不依照傳統所規定，在畫面上只能有鄉民與東方三博士的呈現，而決定把所有各階層的人類均包含於畫中，曾有藝評家計算過，圖中至少有六十六個人物，其中包括年輕人、老年人、詩人、戰士、信徒與異教徒。

他有一幅是為〈東方三博士禮拜〉所作的首批速寫習作之一，如今仍保存於羅浮宮美術館中。我們可以見到畫面中的最後兩項構成元素：一群圍繞在聖母瑪利亞四週的人物，以及出現在背景中的廢墟建築物。這是一幅實驗性的速寫，充滿了許多尚未成形的構思，甚至於連空間透視線條也在嘗試過程中。不過這幅速寫真正令人著迷的地方，並不是它那完美的線條透視，而是達文西所安置於圖中的人物與動物，他（牠）們充滿了野性，這是一處廢墟的場景，赤裸的男人騎在高高揚起的馬上，還有一些赤裸的人物，正在樓梯上爬行，而樓梯上端的騎樓上，人與動物混雜在一團糾纏不清。左邊有一個人正揮舞著一把斧頭，他似乎要

砍掉圓柱，在他的身邊還出現了一隻駱駝。

　　為什麼達文西會把這許多人物全都一起安排在他的構圖中，因為他深深感受到所有生物的共同關係，樹木、花草、動物與人類均生長在這個神祕的地球上，正一起朝向難以捉摸的天命走去。達文西的確非常瞭解人獸之間的共同感情。我們不管如何去分析他的動機，要檢定一件具有豐富想像力的藝術作品，畢竟還是要看它是否經得起時代的考驗，而達文西的〈東方三博士的禮拜〉，無疑是經得起時間考驗的。

　　在此幅畫的中央位置，包含了一個基本的金字塔三角形構成，其最高點是聖母瑪利亞的頭部，右邊斜線延伸經過聖嬰的手臂與先知的背部而至地面，左邊斜線則由聖母的肩部通至另一名平臥的男人身上。廢墟建築物象徵著異教精神的衰退以及基督的誕生，而聖母與聖嬰頭上的棕櫚樹，則象徵著生命之樹。

四、以空前完美的技法繪製〈最後的晚餐〉

　　一四九五年，達文西應史佛沙家族要求，開始為米蘭聖塔瑪利亞‧格拉吉（Santa Maria delle Grazie）修道院的膳廳，製作壁畫〈最後的晚餐〉，這件作品無論在史實與影響力來說，均無比驚人，在西方世界可說家喻戶曉。不過，有一件明顯的事實，往往被大家所忽略，那就是在一條長桌上呈現十三個人，其構圖的困擾，在藝術史上實屬罕見，而達文西卻能迎刃而解，處理得如此美妙。

　　另一較困難的地方，是如何讓觀者一眼就可發覺猶大

（Judas）的孤立，也許在達文西在世的一千年前，也就是基督教藝術出現之初，通常是把耶穌基督與十一名信徒安排在桌子的同一邊，而猶大則在另一邊。到了文藝復興初期，既使藝術家們想要改變宗教主題的傳統手法，也難找到較好的處理方法，像米開蘭基羅的老師安德里亞‧卡斯塔格諾（Andrea del Castagno），雖然在猶大頭上安排了似暴風雨斑紋的大理石飾板，但他仍然是坐在耶穌的對面。

達文西的〈最後晚餐〉構圖，可以說是經過他十五年的思索演化，還作了不少人頭習作。他曾致力研究如何以繪畫來表現人類的情感，他在《論繪畫》中就如此提過，「畫家的兩個主要對象，就是人類與其心靈的意圖，前者容易表達，後者就困難多了，因為畫家必須藉肢體動作來表現靈魂」。除了怪誕的速寫畫，達文西對扭曲的造形不大感興趣，他認為只有在動作與手勢中，才能找到表達感情的內涵，這也正是典型的義大利觀念。

畫中人物的臉，除了耶穌基督之外，據稱其他都是達文西在米蘭找來真實的人做模特兒。耶穌基督的臉，是以摩托羅樞機主教的家屬吉歐瓦尼伯爵（CountGiovanni）為模特兒，耶穌的手則以巴爾馬的亞里山大‧卡利西摩（AlessandroCarissimo）為對象，最後，耶穌是以深具感情又大眾化的綜合外貌呈現。至於猶大的臉，達文西花了不少時間到米蘭罪犯常去的地方尋找，並未發覺適當的對象，結果他還是參考從前的圖畫資料。

關於如何安排孤立的猶大，達文西很輕易地解決了。他將猶大放在與其他人物同一桌邊，不過卻讓他處在一種心理孤獨的狀態中，這遠比讓他遭受身體上的隔離，還要嚴重得多，他顯得暗

淡又驚恐，心中永遠刻印著罪過與孤立。而其他的門徒，則處在詢問、抗議與否定的交談討論中，觀者一眼即可看出，他們尚不知道猶大就是背叛者。這幅畫傳統的解釋是，耶穌正在說：「你們其中之一可能背叛了我」，而達文西則將此一刻時光予以永遠凝結，門徒們以明顯的姿態與手勢來回應耶穌的話，表露了他們靈魂深處的意圖，此刻無聲勝有聲，更能表現出他們的心靈狀態。

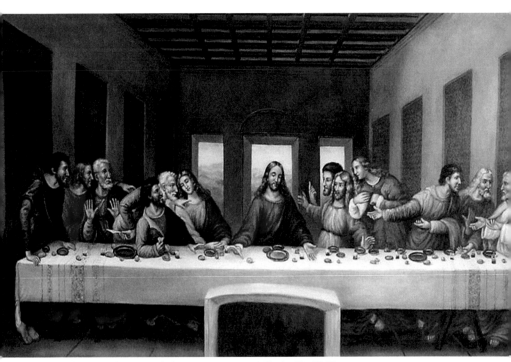

達文西，〈最後的晚餐〉，1495-1497，油彩／蛋彩／壁畫

五、〈蒙娜麗莎〉的誕生

〈蒙媽麗莎〉（Mona Lisa）的名氣太大，已深植入世人的心靈中，讓人很難想像到它曾經是以好幾種面貌出現，同時它今天的模樣也與達文西最初的構思有一點不同。比方說，最初的畫面兩旁均立有圓柱子，現已被切掉，原來圖中的女人是坐在洋台上，如今看來似乎是懸在空間中。

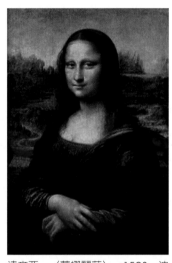

達文西，〈蒙娜麗莎〉，1503，油畫／木板，77x53cm，巴黎羅浮宮

蒙娜麗莎臉上的紅色調子，如今已消失了，畫面上灰暗的亮光漆，已經改變了整個色彩的平衡感，再加上羅浮宮美術館經過濾過的似蠟肉色光線照射下，顯出一種似深海中的朦朧色調。這樣的改變也許很不幸，但尚不致於令人悲觀，因為大師的傑作仍然優雅地被保存留傳下來，而呈現在觀眾面前。

蒙娜麗莎其實並不是達文西最理想的美人，他最理想的面容或許可以在〈岩壁中的聖母〉畫中的天使臉上見到，不過達文西也必然從蒙娜麗莎身上看到另一種美感，讓他印象如此深刻而致放棄了其他的重要委託工作，他大約花了三年的時間來進行這幅肖像作品，而且畫中只有一個人物。

　　蒙娜麗莎是瑪唐娜・麗莎（Madonna Lisa）的簡稱，她是佛羅倫斯商人法蘭西斯可・巴托隆梅奧・喬康多（Francesco di Bartolommeo del Giocondo）的妻子，因而此作品又名〈喬康多夫人〉（La Gioconda）。她第一次作達文西的模特兒時約為二十四歲，以文藝復興時期的標準來說，她已接近中年。以肖像作品言，這的確是一幅非常成功的傑作，正如藝術史家瓦沙里（Vasari）所說的「大自然的再版」。

　　不過，達文西已遠遠超越了肖像畫的描繪，他畫的是一個典型的女人，他已將個體的女人與象徵的女人結合為一。達文西認為她心中隱藏著憂慮不安之感，又似乎缺乏情愛，因而讓她在畫中以誘人、冷艷又帶點冷淡的模樣呈現。該畫作的尺寸並不大卻讓觀者印象難忘，這得歸功於達文西在人物與背景關係上的卓越處理，這種不朽性大大提升了〈蒙娜麗莎〉作品中，所放射出來的迷人與冷漠交織感覺，雖然經過了幾個世紀，人們仍舊會以一種既歡悅、又迷惑，有時還帶一點恐懼的眼神，默默地注視著她。

　　在技巧上，達文西使用「煙霧法」已達完美之境地，就圖畫的背景言，或許這也是他畫得最好的一幅，細節很仔細，岩山的頂端及流水，有如地球的骨與血，讓人想起創世紀後地球的浪漫情景。英國藝評家華特・派特（Walter Pater）甚至於稱，該作品凝結了各種思想與經驗，其中有希臘的獸慾，羅馬的色慾與中世紀的神祕主義，乃至於異教世界的復元，他並稱，蒙娜麗莎已成人精，她比圖中的岩山還要天長地久，她一如吸血鬼一般不知死了多少回，猶如深海中的神祕女神，此一美人已表現了靈魂深處邪惡的人性面。該畫作能成為後人臨摹最多的一幅作品，實不足為怪。

Chapter 2
〈蒙娜麗莎〉變奏作品分析
──曾長生訪談錄

文字整理：莊舒婷

（20150323訪談逐字稿，以下用「莊」代表莊舒婷，「曾」表示
曾長生）

莊：那我們就先依照這個訪綱的次序一題題來囉！老師也可以通
　　盤性的敘述啦！

曾：嗯。

莊：第一部分想要知道的是老師您如何看待達文西之〈蒙娜麗
　　莎〉在歷史中的角色轉變？

曾：由於它時代性不同，基本上有三個不同的階段發展，達文西
　　所處的是文藝復興時期，我們將之稱為古典時期；再過來杜
　　象的時代，是現代主義時期；到了安迪・沃荷則屬於後現代
　　的階段了。由於這三個時期所強調的特色不同，其著眼點也
　　顯然會不一樣。
　　　在古典時期，達文西基本上還是強調一種科學性，從一種明

確的實物、實景、實像來反映，是一種經過實證性的過程；現代主義是講求一種自我、強調形式的表達，而且現代主義其實是反傳統、反古典的，所以它必須要藉由形式原理改變來追求自我；那到了後現代又不同了，因為後現代這種資訊、媒材更普及、大眾化，形式就變得很多元了，反而因為領域的多元性，詮釋、解讀就更多了！等於是沒有權威的、英雄式的表現了！由於三個時代性意義是不同的，當然〈蒙娜麗莎〉的符號，在三個時段畢竟著眼點不同，關注點自然不一樣。

莊：所以其實到了後面，因為後現代已打破英雄式的解讀，才會造成現當代藝術家蜂擁創作〈蒙娜麗莎〉變奏作品？

曾：對，也就是到了現今當代嘛，因為數位科技傳得太快了，在現代主義之前，即使這種符號在它藝術性裡，它是一種菁英制的，也就是說是少數藝術家完成的創作。但是到了後現代，菁英已經解散掉了，沒有英雄了，普及化了，這個時候就多了很多表現與詮釋的可能性。安迪‧沃荷不是講了每個人一生都有十五分鐘成名的機會嗎？就看你有沒有把握而已！另外，一些普世性的東西其實每個人還是保有，像有心理學家解讀說〈蒙娜麗莎〉反映出達文西有戀母情結。那你說今天有沒有人有戀母情結？還是有啊，當然今天同性戀以及中性化、不男不女這些特質的出現，就促發更多的選擇了。像以前同性戀在宗教上是比較不允許存在的，今天這個已經合法化了，也就增加了一些可能。

莊：再來想請問老師，您覺得是什麼原因使得達文西的〈蒙娜麗莎〉能影響世人五百年？

曾：就如剛剛有提到的，一個普世性的基本價值：人對大自然、對女性、對母親等人性的本質，並沒有改變。就像當時達文西在他那個年代，面對宗教的權威、神話，促使他回到他的自我投射，亦即把〈蒙娜麗莎〉的意象，暗示引射到達文西母親早逝，一種將女性和大自然予以結合。因為這個本質沒有變，來到今天數位媒材發展越來越快，可能性一下增加很多。如今已是沒有祕密、並且不是封閉的時代了。那種對女性、母性、大自然的基本美感認知、都不會消失，而是出現更多元的解釋。不受限於某個特定範圍，當初在那些宗教的、神話的壓力底下，只能進行簡單的詮釋。

莊：所以那些藝術家不只能用更多元的媒材創作更多可能性，也可以加入更多他們的想法？

曾：對，這種想法就不只是個人的了，可能還包括他生活的世界，還有每天接觸的新聞媒體、消息資訊，這些都會無形中影響他。因為生活圈子不封閉了，所以端看你怎麼去對這些資訊做回應。多元化以後，已沒有絕對的對與錯的問題，同時其影響力也會很快的消失，因為新的東西很快的又起來，並替代之。那你說為什麼達文西的東西到今天都還沒有消失，因為人的本性和精神都沒有消失啊！人無法脫離大自然，每個人還是媽媽生的啊！

莊：但其實藝術史上很多位偉大的藝術家都創作過關於母親形象的肖像畫，為何仿效〈蒙娜麗莎〉的人還是最多呢？

曾：其實每個時期著眼點不同，他們實際上也只是選擇將〈蒙娜麗莎〉以不同的形式來表現，她不一定要長那樣嘛，我可以加個鬍子，只是把它當作一個工具、一個造形、一個原型，來表達藝術家個人的情感跟美的形式，只是不那麼直接的。到了後現代以後，就更普及了，後現代又對現代的東西不是那麼尊重，更不重視精英權威，同時因為新的又出來，經常會變。但達文西的經典並沒有消失啊！假如今天人可以活一千歲一萬歲、自然定律改變了，那麼人的本質可能就會改變。你看很多電影，雖然科技很進步，但是很多內涵的東西並沒有變啊！它只是利用這種新科技來詮釋人文、詮釋兩性關係。

莊：所以我們可以說達文西的〈蒙娜麗莎〉算是這些後來變化東西的「原型」？

曾：對！它是最原始的東西，其原型沒有變啊！只是說，到了後來，其表現的方法、回應與看待的方式不同而已。

莊：接下來想要請教老師，您覺得是什麼原因使得那麼多藝術家在二十世紀時，杜象第一次為〈蒙娜麗莎〉加了鬍子以後，要跟隨他把〈蒙娜麗莎〉加入自己的想法來創作自己的〈蒙娜麗莎〉？

曾：二十世紀那個年代嘛，我們都知道杜象本身非常地前衛，當時他的作法也並不是所有人都接受啊。有些人反對，尤其是

保守的人認為他破壞了〈蒙娜麗莎〉的形象。但另外一方面，贊成他的現代主義藝術家，講求的是一種形式化、反權威與反古典的前衛性。

莊：另外，杜象本身的四幅變奏作品《L. H. O. O. Q.》中，最後一幅，在他人生最後，又把〈蒙娜麗莎〉的鬍子擦掉，是否在他藝術創作的風格演變當中，也一再地在超越自己，然後最後半自嘲似的認為一切終將回到最初、回歸塵土？

曾：這個部分是這樣子沒有錯。我剛剛也說現代主義的特質在於強調不同的形式，當然這些都跟心理學中的潛意識有關，這些作品因為是在不同時間、不同地點、不同的想法跟角度視點來表現與詮釋。在藝術史的發展中，現代主義的表現形式顯然非常之多，如超現實、抽象，隨之還有一大堆表達的手法：立體派、未來派、構成主義等等……，這也就是說，那些藝術家他們用不同的形式解釋他們認為的〈蒙娜麗莎〉這種符號。只是杜象剛好帶起了這波風潮，大家可以用自己的方式表達〈蒙娜麗莎〉，鬍子是一種，也可以別的，基本的創作精神並沒有變嘛。

莊：也是因為當時世界大戰剛結束，民風的關係？

曾：對。那時候因為杜象很前衛，只有他敢那樣做，所以大家就跟著他走！但當時跟著他畫風的人不是一昧跟從模仿，他認為你這樣做我不一定要這樣做，我要用我的方式做！只是其創作精神都是一樣的。其實這也是一種反權威吧。

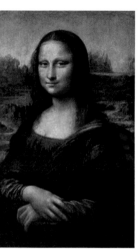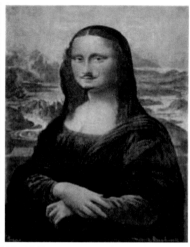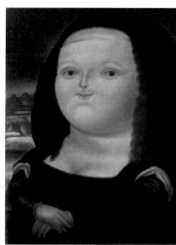

左：達文西，〈蒙娜麗莎〉，1503，油畫／木板，77x53cm，巴黎羅浮宮
中：杜象，〈蒙娜麗莎〉，1919，複製品／鉛筆，19x13cm，巴黎私人收藏
右：波特羅，〈蒙娜麗莎〉，1977，油彩／畫布，183x166cm

莊：喔，了解！所以當這些藝術家分別用自己的方式進行變奏創
　　作，不盲從模仿跟造英雄之後，我有發現說像波特羅在他人
　　生的三個階段，創作了〈十二歲的〈蒙娜麗莎〉、〈蒙娜麗
　　莎〉跟青銅雕像〈蒙娜麗莎〉，雖然有做了一些功課，也閱
　　讀了您之前信件往來中所提到的著作，但還是想請老師談談
　　這個部分？

曾：因為波特羅把〈蒙娜麗莎〉畫得很胖，基本上也是造形的需
　　求。以前有一些人誤解他，以為他在畫卡通，還有人以為他
　　只是通俗地喜歡胖子之類的模樣。他怎麼解釋呢？他說不是
　　出自這個原因，他說：「我畫胖是把它當形式，在畫面上我
　　覺得有這樣的需求。因為我畫他胖是要跟另外一個東西來做

對比。就像有一個英國雕塑家傑克梅蒂把它的人物畫得很瘦很瘦很細、拖很長。他說原理是一樣的。他為什麼畫瘦？他想表達一種孤絕的精神，也是存在主義的精神。那我把它畫胖也是一樣，我是造形的需求。」所以波特羅在他不同的時期有不同的呈現，這完全是因為他所處不同的年代，在每個時期用他不同的角度來看形式，呈現的結果自然不同。

莊：因為這三件作品，在〈十二歲的蒙娜麗莎〉我們可以看見波特羅當時較為剛勁強韌的筆觸，到了後來〈蒙娜麗莎〉筆觸顯得圓融許多？

曾：對。再進一步看他的作品，他的造形演變不會停留在同一個階段。他最初的時候是在做嘗試，跟著就變大膽實驗，再過來就是利用三度空間雕刻進行細緻表達，看看會呈現什麼樣的模樣。

莊：所以依照他當時的心情促使他完成當時的創作？

曾：對呀，因為一個藝術家隨著他年齡的成長，他對造形也會越來越成熟，這樣就會有演變，到晚期你既使要他畫〈十二歲的蒙娜麗莎〉，他也不要再畫了，因為他自己在成長。現代藝術很重要的一點是，除了不要跟別人一樣，也不要跟自己一樣。

莊：想說這三件作品是不是也因為恰好是他第一次在紐約大都會美術館嶄露頭角、第二次則是他已在歐美成名後的創作、第

　　三次青銅雕像為他近十年的作品這層關係？

曾：對，沒錯！因為他剛剛出道，大家很好奇。而且也是第一次
　　這樣做，所以讓大家很震撼，正因為有些人覺得你怎麼這樣
　　做？也因此引起了新聞的炒作。

莊：可是當時他被關注一陣子以後，不是有稍微被當時主流藝術
　　抽象藝術人士排擠，才因此遠赴歐洲？

曾：對，因為當時美國流行的是抽象表現啊，所以大家還不能接
　　受他的具象，等抽象表現的風潮一過，後來變成新意象、新
　　表現風潮開始流行以後，他的作品正符合這個新潮流了啊！
　　這反而證明了他就是太前衛了，那麼早就想到了！所以就變得
　　更有名了嘛！就是天才藝術家厲害的地方，我不跟你走，我走
　　我的嘛，雖然時間還沒有來，但是時間到就是我的天下啊！

莊：然後當波特羅完成他第二幅變奏作品〈蒙娜麗莎〉時是已經
　　在歐美成功了？

曾：對對，沒錯！

莊：再後來，那個青銅雕像其實跟他其他公共藝術那些雕像不大
　　一樣，他把〈蒙娜麗莎〉做的小小的，像是擺放在桌上的那
　　種感覺，且是可以大量製作，上面簽署他的名字拍賣。我不
　　太理解他為何有這樣的轉變？

曾：因為他的〈蒙娜麗莎〉到了後頭已經都接近後現代了啊！後
　　現代的出現絕不是突然的，就像安迪‧沃荷，你剛剛說越來

越多樣，做一大堆對不對？這就是變成大眾化了呀！就變成不是獨一的了！現代主義可貴的一點是在獨一的創作、只有一件！到了後現代就可以一次非常大量製作了，變成不是獨一的作品，可以跟觀眾、市民越來越接近，藝術家不是高高在上！已普及化、生活化了。

莊：然後，老師剛剛講的安迪‧沃荷，他好像跟〈蒙娜麗莎〉有一些淵源？所以才會使他多次運用〈蒙娜麗莎〉進行創作？因為第一次是〈蒙娜麗莎〉初次到美國進行展演時，安迪‧沃荷被邀約創作了兩幅變奏作品，第二時期則是在他人生尾端，回顧展時也運用〈蒙娜麗莎〉元素進行系列創作？

曾：我們知道，安迪‧沃荷有同性戀的傾向。他是普普藝術大師嘛，要記住，抽象表現是現代主義最後一個風潮，普普藝術是後現代的第一個風潮。因為當時後現代剛出現，他就借用大家所崇拜的、印象深刻的名人偶像，我們大家都知道，安迪‧沃荷他最初出道就是利用有名的人與畫，來建造他自己的名氣。因為後現代有些東西已經跟商業分不開了，大眾化了，他連超級市場的商品都可以用來當創作元素，所以進而他看待〈蒙娜麗莎〉的角度會跟現代主義不同，在大眾化、生活化的需求下，數量自然就龐大了。

既使在這個後現代之中，安迪‧沃荷也有階段性的不同發展，一開始他本來只是基於想要把它大眾化，然而到了後來，基於他個人的不同喜好，對〈蒙娜麗莎〉的諷刺也好、講兩性關係也好、個人感覺也好，有些東西他是不直接說出

來的。那麼我們再看了這些去做解釋，每一種情形都有可能。

莊：像老師自己也有很多的創作，所以您認為是怎麼樣的原因，
　　才會使一個藝術家在他人生風格演變各階段，都選用特定某
　　一符號進行創作？

曾：這樣講好了，每一個藝術家都有他的個性、本質、跟特色，
　　所以隨著他的成長，他會有不同的回應。藝術家有各種類
　　型，當中也會分大格局或小格局的不同回應。我們從他回應
　　之後所做出來的作品，也可看出他的才氣夠不夠。所以為什
　　麼我們說有些藝術家到晚年已經江郎才盡，還有的我們會說
　　他大器晚成。真的要看個人，不是每個藝術家都是一樣的。
　　像梵谷他活的很短，他集中他那驚人的能量在短時間全部都
　　爆發出來！畢卡索就細水長流了，他活的很久，他在經歷的
　　每一階段都在慢慢的演變。所以，依照他們不同的個性、天
　　份、反應，加上生活環境的不同影響，每個人的命運與表現
　　都會不一樣。

莊：所以我們可以說，這幾位多次使用〈蒙娜麗莎〉元素在他人
　　生各階段進行創作的藝術家，他們是在運用同一元素屢次進
　　行創作的過程中，藉此讓大家看見他們作品之間的成長，是
　　否有超越前作，或者符合其當階段風格的作品？

曾：對對，你說的這些都沒有錯。

莊：〈蒙娜麗莎〉實際上是在二○一三年〈蒙娜麗莎〉五百年特

展後，才讓國人知道原來有這麼多的〈蒙娜麗莎〉變奏作品。剛剛老師有提到安迪・沃荷在他的創作中除了將後現代普普藝術大眾化以外，您說他有在其〈蒙娜麗莎〉變奏作品中談到兩性關係這個部分，老師可以再多談談這邊嗎？他是希望當時這個觀念也能一同普及化嗎？

曾：是，當然因為普普的特質就是大眾化、普及化，作品本身也是依據藝術家的個性、自我定位，以及當時的機緣。像是當時遇到怎樣的新聞讓他用怎樣的素材去做怎樣的反應。安迪・沃荷在世的時候，他也繪畫了甘迺迪總統夫人賈桂琳的肖像，賈桂琳後來改嫁給希臘船王，安迪・沃荷就是利用報紙上所刊登的賈桂琳的肖像成為他創作的素材。其實他到後來，作品常常是在暗示那些新聞媒體上的大眾偶像名人，在台面上看起來好像輝煌又漂亮，但私底下是另外一回事，他們很可能非常孤單、空虛，就不是我們看見舞臺上的他們那麼有自信，正如同安迪・沃荷他自己一樣。所以你看他不同時期，著眼點不同、人生起伏會有變化，這關係到兩個層面：一個是命運機緣，另一個是自我定位。

莊：那其實假如像我，我理解了這個藝術家他人生各個過程，看到作品時我會明白為什麼藝術家想要這樣表現他的想法。假如他走的太前衛，常人都無法理解了，反彈的聲浪應該也不會少，尤其國內，如果一般民眾不知道這些該怎麼辦？

曾：我懂你的意思，這個東西牽涉到另外一個問題。像安迪・沃荷的作品，或是杜象或達利的作品來臺灣展出，我們也會新

聞炒作，大家都會知道，因為很有名嘛。這種展覽在臺灣展出，觀眾所得的感觸、心得和收穫，在西方、在日本和在臺灣，是不會一樣的。這牽涉到藝術教育，藝術人文的素養、以及認知程度問題。

在西方社會，人們就算不是美術系的，他們從生活教育開始，經幼稚園，小學、中學、大學等不同階段的培養，這不是藝術家有沒有名氣的問題，而是一般人本身對美學的素養已經有了一個基礎。這些作品在他們詮釋的時候，一般人不是只受到新聞炒作的影響，他們每個人在觀看時會有自己的看法。如果說同樣的作品到我們臺灣來展，大部分的觀眾如果不具備對現代或後現代美學的基本素養，跟對美學的認知，就會被新聞報導牽引著。至於那些記者，他們也一如觀眾般，他們的專業知識也不一定在藝術這方面，如果沒有把關鍵性的東西，告訴大家如何去欣賞或者正確告知背景的話，那麼大眾只有隨著他們的膚淺報導起舞了。既使報導也不能只了解一點故事或宣傳的東西，以致於展完之後，觀眾並沒有多少收穫，至於是不是每個人都有一點自己的心得，這是兩碼子事了。正如有一些符號性的東西，在歐美可能會很歡迎，但到了東方就不一定。雖然這裡已經很快的散播，可是背後的文化、教育並不相同。或許因為它很有名所以來臺灣了，但可能過一陣子其展出效果沒有想像中的好；有些東西在歐美可能沒有很被重視，但一來到臺灣，大家一股腦地瘋！

莊：所以其實像老師所說，雖然文化背景不同，但倘若我們加強基礎的藝術教育，是不是可以有所改變？

曾：或許，這樣子差距會減少一些！因為藝術這種東西畢竟因為文化不同，每個地方會有不同的反應嘛。但是基本的素養不能差距太大呀，如果差距太大，是完全看不懂的。

莊：像國外，〈蒙娜麗莎〉之所以知名度這麼高，有一部分是因為當時的宣傳吧？

曾：對了一半，宣傳只是一種手段。

莊：因為他曾經失竊，然後被找回來的這件事，被媒體渲染的很大？

曾：一種宣傳的手段，沒錯！回到我最開始講的，達文西的母親很早就過世了，所以他對〈蒙娜麗莎〉有戀母情結，像這種情形，一般大眾如果不了解這一點，那只是因為她好美、或是基於一種偶像式的崇拜。如果你知道那個背景再去看作品，那麼你的看法跟反應就會很多元。英雄式崇拜相對地就顯得太單薄了些！

莊：國外為了〈蒙娜麗莎〉失竊被找回的第一百年盛大慶祝、並舉行特別的展覽，回頭看國人，卻比較會對於負面的新聞感到排斥？

曾：因為看得不夠深入啊！我們的回應大部分顯得淺浮了些！這還是一個人文素養的問題啦，如果我們對這類素養問題不夠

深入踏實的去了解，根本不可能跟人家比啊，就算有少數人能進行再詮釋再創作，也不可能在短時間將水平拉上來。

莊：因為透過這次研究，我很榮幸還可以找到高美館的館長而高美館的負責人還協助我做研究。在跟他們的訪談中，也有聽他們說到當時他們為了搭配〈蒙娜麗莎〉展給孩子們，而作的小小〈蒙娜麗莎〉展，是藉由看圖說故事的方式，先讓小朋友一步步了解〈蒙娜麗莎〉的一切來龍去脈，然後藉由當時文化背景教導小朋友當時社會環境的樣貌、服裝、繪畫技巧跟背後風景的祕密那些，最後再讓小朋友嘗試用各種媒材創作，對照二十世紀〈蒙娜麗莎〉變奏曲。我覺得這些都跟我想像中不一樣的是，他們運用很生活化、很有趣的方式吸引了小朋友的注意，老師您覺得呢？

師：對！我們應從生活中，自小朋友的藝術教育開始扎根、開始改善，或許可以帶起這些基本素養，但是在現階段，西方的小孩在藝術的表達方面，基本上一定比東方小孩更多元豐富些，我們相對地實在保守了一些。人文藝術素養真的要從幼稚園開始呀。

莊：老師，可是這樣子，其實保守也是我們的特質。在這樣的特質下，要怎麼樣才能更加歷久彌新，而不是只是一夕爆紅又快速消失呢？

曾：就以符號性的藝術表現為例，其實在西方，最早是跟神話、

宗教有關，它有故事性的，也跟大自然有關係。在現代主義的階段，它即變成了一種樣式，一種形式，一種模式，來做為它表達美的手段。到了今天，人們把前面幾個階段發展全部累積到一起，經過媒體快速多元地聯結，再來詮釋它就更豐富了！如果說你沒有經歷這樣一個發展次序、逐步建立起來，而只是從中間插進來的話，那就可以想像其結果，在東方、在臺灣，要表達這類符號性的主題，自然會顯得雜亂而無章法。既使有時會出現一些很不錯的作品，但那也是偶然碰出來的，不像西方的作品是一步步經由全面而深入地發展建立起來的。

莊：就是有脈絡有邏輯的建立他們的美學素養？

曾：對，其藝術人文素養的建立是很踏實，而有基礎的，正像走樓梯一樣建立得很完整。今天我們是因為全球化，你不能不接觸、也擋不住，根本的問題還是因為你前面的基礎沒有打好啊！有點像是東一塊、西一塊的，不是全面的、完整的、深入的發展。而且，我們這邊對藝術作品的評價、解讀，沒有一套客觀與分工的標準，顯得混亂而無層次。在西方這類作品，其分類是客觀而有層次的，所呈現的作品屬於哪個類別與層次是很清楚的。在臺灣的情形並非如此，所以有些藝術家就利用各種機會想要趕快把知名度打出來，而會混水摸魚。真正懂的專業人士說出真象來，大家卻又不一定聽的進去。這也不是說，我們無能力建立起具東方特色的美學素養，而是真的要從根本的發展開始，從生活中自底層幼稚園

小朋友的美學教育開始培養。雖然按照現在的發展有其困難度，但也不要貪快。另外想走出自己的路，也要先對西方的美學有足夠的基本了解，當然也包括要了解自己的文化特色。

莊：喔，好的，那大部分我覺得我理解老師的意思了。那我再回去好好整理，今天謝謝老師！！！

Chapter 3
克林姆的分離派
及他的「愛與性」、「生與死」

　　被公認為維也納先鋒派領導者的克林姆（Gustav Klimt,
1862-1918），乃是最能表現十九世紀末期浪漫、精緻而頹廢情
調的畫家。克林姆的畫作多以情慾描摹為主題，然而透過其精心
設計的構圖、貴族式的裝飾風格、美麗的鑲嵌式圖案，赤裸的情
慾乃昇華成優雅的藝術，克林姆也因此成為雅痞的寵兒。但他廣
受歡迎的最基本原因，恐怕是一種超越時代的末世紀氛圍在運
作：從十九世紀末期的維也納，到現代的臺北。

　　很少有藝術像古斯塔夫・克林姆的作品那樣，在國際所獲評
價如此多樣而戲劇化。在其有生之年，雖然他曾是奧地利藝術圈
的崇拜偶像，也同時在國際上享有奧地利最重要藝術家的榮耀，
不過能真正瞭解他作品的人並不多。在他死後，他的名字曾一度
被人們所遺忘，直到一九六〇年代，世人又重新對他發生興趣，
很快即興起了一股名副其實的克林姆熱潮，此熱潮迄今仍然未見
消退。

　　世紀末美術之都維也納誕生的大畫家克林姆，生活在燦爛的
世紀末維也納藝術氛圍中，最能夠敏銳表現出一個時代的終結與

另一個新世紀出現的胎動中流露出來的特殊氣象，創造出甜美、優雅、富麗而繁盛的繪畫之美。克林姆在美術史上，是維也納分離派大師。在他去世後將近九十多年的今日，他成為人氣最高的名畫家之一，繪畫作品受到高度讚美。克林姆一生都在描繪人間男女之愛、女性肖像以及嚮往自然生活的風景，〈吻〉是他最著名代表作之一，他的許多繪畫都刻畫沉醉於愛與女性裸體的情愛世界。

　　古斯塔夫・克林姆是現代主義的代表。這位藝術家和他的同伴共同塑造了二十世紀初期，並且為維也納留下深刻的美學歷史記憶。維也納在十九和二十世紀間是奧匈帝國的宮廷城市，並和巴黎、倫敦和慕尼黑並列為歐洲的精神中心之一。維也納分離派畫家（Viennese Secessionist）以克林姆與席勒等人為主。重視藝術創作的「分離派」，從內容到形式的「實用性」與「合理性」，強調風格上發揚個性，盡力探索與現代生活的結合。創造出一種新的藝術式樣。「分離派」曾經廣泛地應用在繪畫、設計、建築、家具上，其中影響最深遠的就是「新藝術」（Art Nouveau）。最欣賞這些改變的是嬉皮、雅痞、新新人類……。

前言：從西方學術核心——神學／法學／醫學／哲學談起

　　一九○○年的〈哲學〉，不合時宜；一九○一年的〈醫學〉，引起紛紛議論的騷動；一九○三年的〈法律〉，已經觸到極限，官方受不了了。一九○五年，克林姆把官方預支的酬勞全數退回，同時把〈哲學〉、〈法律〉、〈醫學〉這三幅畫收

回⋯⋯。

神學、法學、醫學、哲學，是西方學術傳統裡的主軸核心，缺少其中一項人文的欽點，則不具備構成一所大學的條件。但是，歷史悠久的維也納大學，宴會廳裡天花板上的壁畫，卻缺了四個象徵這四門學科的基盤要項，一世紀以來，華麗的穹頂上繽紛的壁畫，卻有四角赤裸裸的水泥壁底。黑白、彩色極強烈地映照著，到底出了什麼事？一個歐洲最古老的大學，怎麼讓門面醜陋粗鄙？因為，克林姆把〈法律〉、〈醫學〉、〈哲學〉之繪收回了。

一八九四年，那時維也納皇家官方委託克林姆，為古老的維也納大學，繪製三幅壁畫。大學部企望的是能呈現「光明戰勝黑暗」這主題的寓意。乍聞之下，十分理性，符合學術精神，但是敏銳的人，卻從中嗅到一股八股的味道。在此，我們預感到一個會分歧、對峙的結局，因為，克林姆不是那種按題作文的學生。太前衛、令人不安的〈哲學〉，在克林姆的尺寸，又超過了，這次，是〈醫學〉。

克林姆的筆下全是女性的世界，老的、豔麗的、邪惡的、懷孕的、凋零的、冷漠的、詭異的、無辜的、陶醉的、嬉鬧的，無一不是刻畫著女性的永恆與嫵媚。這次主宰〈醫學〉的，又是一位女神。希臘神話中緒己雅（Hygieia，也是「衛生」一字之由來）和艾司可勒普（Askulap）兩人所生的女兒，發明了療緩、治癒疾病的學問，是醫學的典祖。她手上纏繞的那條毒蛇，將煉出苦口良藥，也是日後代表藥局的標誌。醫學女神居高臨下，流金華貴地望著來者，雙手側肩，撐起一片生老病死。她左上方的

一位女子，豔醉地托著腮，沉醉於自己的顏容。對啊！醫藥，可以研煉成女人的美容品啊！

　　和女子上方成強烈對比的，是頹廢的黑色與點點金黃。半透明、舞動的黑紗，是骷髏和女子共舞的旋律，在腐朽的前一刻，以黑紗包裹和死亡交纏著；而這，又和旁邊另一女子的長長黑髮，融成一體，閉眼的女子一副安詳沉醉，渾然不覺，但是面容卻已由淡淡的筆觸，透露出黑暗的死訊。生命的循序漸進，是彼此的不著痕跡，環環相扣，無奈，卻又極其自然。

　　克林姆畫中的男性，一向屬於點綴角色，區區可數，就算出現，也幾乎都以背部面對觀視者，僅具道具襯托功能。這幅〈醫學〉裡，昂首的醫學女神旁，蜷縮著一個男人，仔細一看，克林姆竟還讓他皮開肉綻，悚然的露出節節脊椎骨。我們看到生與死之間，留下深深的痛楚鴻溝；而這鴻溝在畫裡，又劃分出生命的殞滅與演進過程。左邊，一個向後傾即將墜落的女子，僅以隻手戲謔、不安地和生界攀附著，它，攀存於綻放和逝去的那一刻。

　　接下來，克林姆語不驚人死不休似的又畫了一幅〈法律〉。在這幅畫裡，男人的地位更低了，他是被審判者，不但如此，還被一隻章魚纏繞著。男人雙手反綁待審，低頭懺悔，肩胛骨甚至如蝙蝠似的，邪惡的突了出來，大章魚盡責、目帶馴光，一副守候發落般的，等著面前三位女性開口裁決。這三個分別象徵「法律」、「公平」、「真理」的女人，一語不發，畫，就凝結在這一片沉寂中。中間那位女子，以手托腮，面無表情，目光冷漠地盯著眼前的男人，好整以暇的模樣，讓冷峻的內心世界，透露出

一股無言鏗鏘的力量：「嗯……該如是發落……」沉默的審判，其威力遠甚於喧鬧撻伐的力量。

克林姆也受不了了，我們且看克林姆如是說：「夠了，受夠了，這種官方的審查尺度。我要自力救濟，我要甩開這一切可笑的、阻礙我工作的惱人不快，回歸自由。我拒絕接受任何一分官方資助。最主要的是，我要和官方這種對待藝術的態度作戰。這國家的每一項措施，都是『有違』藝術本意的。受到保護的，是那些虛偽、無力的藝術；至於真正的藝術家，則屢遭非難。」

很熟悉的場景，不是嗎？藝術一旦遇上政治，就立即失色，變成黑白──甚至空白。但是，克林姆不知道，更大的災難，還在後頭。畫家收回著作權，和官方翻臉後，還好，維也納一熱中文化的資產家，樂於高價收購。一對極富裕的猶太實業家夫婦，買下克林姆的〈法律〉和〈哲學〉這兩幅畫。不過，當希特勒一九三八年來到維也納時，這些文化財，全數納入囊中，被放置到郊區的一座城堡內（Schloss Immendorf）。希特勒曾經是維也納美術學院的榜落者，對藝術的喜愛不下於對政治的狂熱，他四處蒐集藝術品。不過，有些畫在他眼裡，是屬於「墮落變質」藝術，比方說：克林姆這三幅〈哲學〉、〈法律〉、〈醫學〉。於是，一九四五年五月的一把火，結束了所有紛爭，克林姆對學術的詮釋，盡成餘灰。

一、古斯塔夫‧克林姆的生平

克林姆生於鄰近維也納的鮑姆加登，在家中三子四女中排行老二。家裡的三個兒子在幼時都展現了藝術的天分。克林姆的父親恩斯特‧克林姆是名來自波西米亞的黃金雕刻匠，妻子安娜‧克林姆則夢想從事音樂相關工作，但一直沒有實現。克林姆小時候家境一直很貧困，當時職缺稀少，移民的經濟發展十分艱苦。

克林姆，〈醫學——健康女神海吉兒〉局部，1900-07，油彩／畫布，430x300cm

　　一八七六年，克林姆獲得了前往維也納藝術工商學校（Kunstgewerbeschule）的獎學金，並在該校就讀至一八八三年，受訓成為一名建築學畫家。當時，他崇敬一流的歷史畫家漢斯‧馬卡特。克林姆欣然接受了保守主義的訓練；他早期的作品可被歸類為學院派。一八七七年，他的兄弟恩斯特，跟隨其父的腳步，成為一位雕刻匠，亦進入該校就讀。兩兄弟與朋友法蘭茲‧瑪茲曲一起工作，一八八○年，他們以團體「畫家集團」之名，受委託辦理了許多工，並幫助他們的老師為維也納藝術

史博物館創作壁畫。克林姆以創作室內壁畫與為戒指路上大型公共建築的天花板作畫，其中包括成功的系列「寓意與象徵」（Allegories and Emblems），展開了他的職業生涯。

　　一八八〇年，克林姆從皇帝弗朗茨・約瑟夫一世得到了黃金勳章，彰表他為維也納宮廷劇院的壁畫所做的貢獻。克林姆也成了慕尼克大學與維也納大學的榮譽會員。一八九二年，克林姆的父親與兄弟恩斯特皆逝世，克林姆必須承擔其父與兄家中的經濟責任。這次的悲劇也深深影響了克林姆的藝術理念，很快的克林姆便轉向開創了新的個人風格。一八九〇年代早期，克林姆認識了艾蜜莉・芙洛格（Emilie Flöge），儘管他與其他女人糾纏不清，芙洛格仍成了克林姆終其一生的伴侶。他與芙洛格的關係是否只限於肉體仍是爭議不斷，但那時期的克林姆至少有了十四個小孩。

二、維也納分離派時期

　　一八九七年，克林姆等人創辦了維也納分離派（Vienna Secession），克林姆並擔任了該派的期刊《聖春》（*Ver Sacrum*）的總裁。克林姆待在分離派一直到一九〇八年。維也納分離派的目標是提供年輕的非傳統創作者一個發表的平臺，替維也納帶來外國畫家的優秀作品，並自行發行雜誌來展示團員的作品。分離派聲明沒有任何宣言，也不主動鼓勵任何顯著的風格，自然主義、寫實主義與象徵主義和平共存。政府支援他們的目標，並給予公有土地的租約以建立展覽廳。分離派的象徵是雅典娜，代表

著智慧、技藝、戰爭的希臘女神──克林姆於一八九八年畫了他的版本。

　　一八九四年，克林姆受託創作三幅畫來裝飾維也納大學大廳的天花板。完成於世紀之交時，克林姆的三幅畫：〈哲學〉、〈醫學〉與〈法學〉，其激進的主題與取材遭到排山倒海般的批判，被評為「色情」。克林姆捨棄了傳統的寓言與象徵手法，而使用了更公然表達性欲的新穎表達方式，因此招來了更多紛擾。公眾的抗議從四面八方而來──政治、美學與宗教。因此，克林姆的三幅畫並沒有被放上大廳的天花板。這是克林姆所接受的最後一個公眾任務。一九四五年五月，克林姆的三幅畫被黨衛隊銷毀。他的〈真相〉（*Nuda Verita*, 1899）解釋了他更進一步動搖傳統的企圖。毫無掩飾的裸體紅髮女人手握著真理之鏡，上方引用了席勒風格的字體，寫著：「如果你不能以你的成就與藝術滿足所有人，那麼滿足少數人吧。滿足全部便壞。」

　　一九〇二年，克林姆為第十四屆維也納分離派展覽完成了〈貝多芬橫飾帶〉，展覽主題是對作曲家的襃揚，以一座不朽、色彩斑斕、馬克斯・克林格爾所制的雕塑為號召。橫飾帶只為展覽而作，克林姆以亮眼顏料將之直接畫上牆壁。展覽結束後，畫作被保留了，但直到一九八六年前才開始公開展出。

　　此時期的克林姆並不因公眾任務而局限自己。一八九〇年代末期開始，他與芙洛格一家在阿特爾湖岸共度了一年一度的暑假，並在當地畫了許多風景畫。這些作品構成了除了圖形之外，唯一讓克林姆認真投入的風格。正式而言，風景畫是以相同的精製圖樣為特徵，強調結構、有象徵意義的碎片。克林姆成功的使

阿特爾湖的作品的深處扁平成為單一平面，人們相信克林姆以透過望遠鏡觀察景色的方式，創作了這些畫作。

三、巔峰：金色時期與成功

　　克林姆的「金色時期」為他帶來了正面評價與成功，並被認為是克林姆的巔峰時期。克林姆此時期的作品常使用金箔，奪目的金色可於〈帕拉斯·雅典娜〉（1898）與〈茱蒂絲一號〉（1901）首次見到，金色時期最著名的作品則是〈艾蒂兒畫像一號〉（1907）與〈吻〉（1907-1908）。克林姆很少旅行，但皆以其美麗馬賽克鑲崁工藝聞名的威尼斯與拉文納，則很有可能是克林姆得到金色與拜占庭式畫風的靈感的旅行地點。

　　一九〇四年，克林姆與其他藝術家於奢華的史托克列宮，富裕比利時企業家的住家進行合作，其亦是新藝術時代最堂皇的建築物之一。克林姆負責餐廳的部分，貢獻了包括〈實現〉與〈期望〉等他最傑出的裝飾作品，他曾為此公開表示：「大概是我裝飾作品發展的巔峰了。」一九〇七年至一九〇九年間，克林姆畫了五幅關於社會女性受包裹於軟毛中的油畫。他對女裝的喜愛，在許多芙洛格展示她所設計的服裝的照片中表露無遺。

　　於家中工作與放鬆的同時，克林姆通常穿著涼鞋與長外袍，並不著內衣。他的簡單生活稍像是隱居，獻身於藝術、家庭與分離主義運動之外的小事，且避免咖啡社交或與其他藝術家的交際。克林姆的聲譽常吸引許多支持者到家門來。他作畫的步驟總是經過深思熟慮，有時小心仔細，需要漫長的時間持續作畫。

　　儘管克林姆對性十分活躍，他對風流韻事仍保持謹慎，並避免醜聞。

　　克林姆曾寫過一些關於他所見事物與作畫手法的事。他常寫明信片給芙洛格，但沒有寫日記的習慣。克林姆在一個被稱為「對沒有自畫像的注解」的珍罕書寫紀錄寫道：「我從來沒畫過自畫像。我對把自己當作繪畫主題，比畫其他人更缺乏興趣，而女人優先重要……。我沒什麼特別的。我是一個日復一日、日以繼夜地畫著的畫家……任何想更瞭解我的人……應該謹慎的看看我的畫。」

　　奧地利維也納分離派（Vienna Secession）的領袖人物，著名畫家。他強調個人的審美趣味、情緒的表現和想像的創造，他的作品中既有象徵主義繪畫內容上的哲理性，同時又具有東方的裝飾趣味。他注重空間的比例分割和線的表現力，注重形式主義的設計風格。他那非對稱的構圖、裝飾圖案化的造型、重彩與線描的風格、金碧輝煌的基調、象徵中潛在的神祕主義色彩、強烈的平面感和富麗璀璨的裝飾效果，使畫面彌漫著強烈的個性氣質，對繪畫藝術和招貼設計產生了巨大而又深遠的影響。克林姆的作品提升了招貼的藝術品味和價值，同時也使他名揚四海。

四、古斯塔夫・克林姆的風格

　　克林姆為維也納及整個奧匈帝國的大量建築物進行了多年的壁畫創作和天花板繪製，在這之後，他不再拘泥於歷史主義風格的裝飾手法。像克林姆一樣，世紀之交的維也納也正在尋找其藝

術的新方向。在象徵主義、亞洲藝術和各種不同的歐洲藝術運動的影響下，他以平面化、類似於馬賽克的元素，平實的色彩和新藝術裝飾創造出了自己獨一無二的形式語言。

（一）鑲嵌風格

克林姆的藝術深受荷蘭象徵主義畫家圖羅普、瑞士象徵主義畫家霍德勒和英國拉斐爾前派的比亞茲萊等人的藝術影響，同時吸收了拜占庭鑲嵌畫和東歐民族的裝飾藝術的營養，致使他的畫具有「鑲嵌風格」。後來由於他對色彩強烈、線條明快的中國畫以及其他東方藝術發生興趣，致使他的畫風又發生新的變化。

（二）裝飾色彩

克林姆的畫面具有強烈的裝飾色彩，輝煌的色彩伴隨著扭曲的人體，透出情慾和略帶頹廢的美。有些作品帶有濃郁的傷感和神祕。克林姆生於維也納一個製作金銀首飾的世家。這是他的作品喜歡用金色的原因。他在作品中運用瀝粉、貼金箔、嵌螺鈿、貼羽毛等等特殊技巧，取得特殊的藝術效果。克林姆的作品有與他作品濃艷的色彩和情慾表現不相稱的嚴肅和憂傷內涵。

一九○二年，克林姆和雕塑家克林格爾一起承擔貝多芬音樂廳的裝飾工作。克林格爾完成主雕像〈貝多芬〉後，由克林姆創作了裝飾性飾帶〈音樂〉。一九○九年，克林姆為布魯塞爾斯托克萊特公寓的餐廳創作的壁畫《生命之樹》，大膽而自由地運用各種平面的裝飾紋樣，形成富有東方色彩和神祕意境的效果。

（三）色情畫家

被人稱為「色情畫家」是因為他的繪畫題材。克林姆沉迷於女性的曲線，在他的這些畫中女性往往蜷縮著身體，張開雙腿或者裸露著臀部，有的全裸，有的半遮半掩。梅森斯說：「這些女孩大都處在一種內部的平靜當中。毫無疑問，克林姆深深地為這些模特著迷。但是這其中絲毫沒有偷窺者的感覺，畫家和模特之間存在真正的交流。」另外，「這些畫是克林姆真正為自己而畫，人們往往只關注那些為公眾或者私人訂購所作的畫。只有畫著這些裸女畫時他是完全自由的，只看到了自己和他的模特。」

五、古斯塔夫‧克林姆的私生活與性格

（一）克林姆的私生活

根據克林姆自己的說法，他從未畫過自畫像，他更有興趣畫其他人——「特別是女性」的性愛之美。雖然克林姆終生未婚，並常與模特發生曖昧關係並留有多個私生子，但埃米莉‧芙洛格，一位在維也納擁一家時尚沙龍的女主人，仍成了克林姆一生的密友。芙洛格把他引向阿特爾湖，一個為他幾幅最優美的風景畫帶來靈感的湖，在那裡他幾乎度過了每一個夏季。

（二）古斯塔夫‧克林姆的性格

克林姆總是不願意談論自己，而是提醒問者關注他的作品。從他的繪畫中，觀眾「應該找尋並識別出我是誰和我想要什

麼」。儘管他的成功，克林姆仍然在社交場合下無所適從。他習慣性地穿著藍色的畫家工作服，頭髮蓬亂，說著他卑微的家鄉的方言。經歷了三十年高強度深入細緻的工作，獲得過無數的成功，也飽受過社會輿論的無情攻擊。一九一八年二月六日古斯塔夫・克林姆因中風而身故，終年五十五年歲。埋葬於維也納Hietzing公墓。

六、克林姆的代表作與作品分析

（一）代表作

1、〈達娜伊〉（*Danae*）

　　克林姆為格拉茨一座別墅設計了一幅名為〈達娜伊〉的壁畫。達娜伊是希臘神話中阿耳戈斯王阿克里西俄斯和歐律狄刻的女兒。因神預言她的未來的兒子將要殺死其外祖父，國王便把女兒達娜伊幽禁在銅塔裡。主神宙斯化作金雨與她幽會，致懷孕生下了珀耳修斯。文藝復興以來，不少人畫過這一題材。不同時代、不同畫家所創造的達娜厄的形象都不同。克林姆在這個題材上只突出了少女達娜伊懷春與受孕的過程。一切都採用象徵手法：火紅的鬈髮，蜷伏的女裸體，綴有裝飾花紋的薄紗織物，象徵金雨的黃色圓形飾點。這一切完全圖案化了，用線、色、形來予以裝飾化了。富有裝飾美感的達娜伊給人以一種情絲牽牽的愛情表現力。他以寫實的手法，從現代人的審美觀念出發，描繪了一位體態豐潤充滿性感誘惑力的裸女，表現出一種潛意識中的壓抑和欲望。〈達娜伊〉畫於一九〇七至一九〇八年，尺寸為

77×83釐米，現歸奧地利格拉茨一私人收藏。

2、〈朱迪斯〉

　　一九〇一年創作的〈朱迪斯〉是流露克林姆表現赤裸裸的性的慾望的一幅代表作。它是以聖經《舊約》中的傳說人物為依據：朱迪斯是修利亞城一位美貌的寡婦。公元三世紀時，亞述王國的大將荷羅芬尼斯圍攻修利亞城，朱迪斯為援救城市，潛入敵營，以美貌接近荷羅芬尼斯，刺死大將後，即挾其首級進城，從而使修利亞城得以解圍。克林姆沒有強調她的英雄行為，而突出了她的淫蕩和殘忍。

3、〈莎樂美〉

　　〈莎樂美〉取材於聖經故事：猶太希律王生日時，姪女莎樂美為他跳舞祝壽，他興致所至便許諾她任何要求，姪女受母唆使，說要施洗約翰的頭（因其母與希律通姦被約翰指責，記恨在心，此時報復），國王就斬了約翰。〈莎樂美〉畫中莎樂美的形象被置於長構圖中，由兩條鮮明的弧狀線包圍著，上身裸露的雙乳突現，充滿妖豔性感，而僵硬的雙手卻呈現出可怕的殺氣，在她那美麗的面孔上卻隱含著悔恨之意，這是一個有著複雜矛盾的藝術形象。在畫面下部隱現約翰半個頭像。

　　畫家以寫實的造型描繪莎樂美的冷豔面孔和袒露的胸肩，其餘畫面則填滿了各種形狀、各種色彩的圖案紋樣。在這幅裝飾畫裡潛藏著一股悲壯的衝擊力，交織著情愛的感傷和生死的矛盾。妖豔、死亡和夢幻充滿了這個裝飾空間。克林姆迴避了莎樂美的

絕望的愛情而一樣只著重描寫她的殺氣，也反映了他對此類女性的態度。

4、〈吻〉

最後畫成了他的名作〈吻〉。〈吻〉是克林姆有幾幅表現愛情主題的油畫，這幅畫在風格上帶有濃郁的傷感情調，也帶有濃郁的東方裝飾風味，使用了日本浮世繪式的重彩與線描。可說是克林姆畫風的最典型的作品。從畫中，我們可以看到，戀人全然蜷窩在對方的膝蓋中，女人的狂喜與溫柔，完全呈現於她的臉容及擺手的姿態中，裝飾的表現豐富又多樣化，有些還藉浮雕的形式呈現，以長方形、黑、白、銀色為主調的圖式，襯托出男人的金色外袍，傳達了男性應有的特質；另一方面，女人衣飾的明亮色彩與圓形圖式則充分表達了女性的氣質。克林姆使用金箔和銀箔作為色彩，金色不單只代表富有，卻有一種令人感到神祕的感覺，珍貴的材料及豐富的裝飾，大大提高意象的感性，並加強了其情色的表現，而男女間的親密行為，有如宗教般神聖，使得此畫作變得正像展示於教堂中的聖壇儀式作品。克林姆在一些習作初稿中，男人描繪帶有鬍鬚，這讓人想到他可能就是克林姆本人；而女人則是當時正與他交往中的布蘿奇・波爾（Bloch・Bauer）。顯然此畫作並非自傳式的描繪，而是對性愛做象徵性、一般化陳述。

5、〈水蛇〉

在世紀交替時代，男人們總覺得他們的性別認同已遭到女

人史無前例的政治與社會解放要求的威脅，在當時的藝術與文學中，女性給予人共同的相對形象，諸如「女人與淑女」、「娼妓與母親」等，不經意地在面臨挑戰兩性傳統定義中，讓男人感到恐慌與不自在。因此，我們也很容易瞭解到克林姆所使用寓言及神話人物的目的，他把當時的女人描繪成巫婆、蛇髮女怪與人面獅身，那均是他當時恐懼與慾望的具體化表現，她們身著戲劇化的服飾，即在透露她們的真實本性。雖然在克林姆的作品中，那些裝飾高雅的外表被賦予了古典的隱喻及寓言，然而他卻有許多畫作的確令觀者震驚。如同他於一九〇四至一九〇七年所作的〈水蛇〉當然不是在畫蛇、妖精、仙子或是其他任何神奇的生物，而是在表達一般男人所共有的窺淫狂般的幻想──〈水蛇〉畫面中是一對半裸的同性戀情侶正陶醉地扭曲成一團。

　　〈水蛇〉從曲線的體系，或是水紋、葉紋來看，都有移植自日本工藝或繪畫的傳統圖式的痕跡。從一八七三年「維也納萬國博覽會」以來，在維也納出現出現了很多日本屏風、浮世繪、和服……的收藏品，而克林姆也有他自己小小的日本美術收藏室。在這些畫的裝飾紋樣中，可以看到鱗片狀的、眼、或唇形的「東西」，時而也讓人聯想到咖啡豆的圖形；這些都是克林姆作品中司空見慣的圖式；直率地說應該是隱喻著女性的性器。在本圖覆蓋下方月紋樣中，圓形圖樣裡有兩枝棒狀的裝飾線條，那就是表現男性性器官。不僅如此，克林姆常常用這些紋樣當作花押（花紋的押記），而記於畫面上。因有這些神祕的紋樣參與，遂使圖形設計從單純的裝飾超越而出，誠為一樁有趣的事。必須更進一步注意的是，如此裝飾性二次元構成，「形」就隨即轉化為「形

態心理學」中所說的「形」的意義了。好比說，在右下方蠕動著的，同樣是「性」象徵的魚？從全體來看，形體像是一條鯨魚；把頭部一直連到後方裝飾部分，和前方分割開來，卻轉化成一條彎曲蛇狀的魚。

6、〈金魚〉

一九○二年，克林姆展示了一幅高約兩公尺的畫，名為〈金魚〉（*Goldfish*, 1901-1902），其畫面主要是描繪裸女的身形曲線，而以畫面下半強調裸女背部和臀部曲線的女孩形象最為醒目。她回眸投向觀者的表情和眼神，帶著一種輕挑的誘惑，有點傲慢，又有點挑逗，而這幅畫原本的標題為「給我的批評者們」（To My Critics）。〈金魚〉是克林姆作為對之前的大學畫作引起學界輿論爭議的回應。而我們在〈新娘〉的畫作中，在左下方也看到了一個背對畫面的女體，其姿態和身形線條，都不由讓我們聯想到〈金魚〉中那個回頭望向觀者的紅髮女子。只是在〈新娘〉裡，原本女子的紅色長髮被一條層層纏繞在脖子上的紅色圍巾取代，而原本投向觀者的挑逗眼神，也轉為對新娘沉靜的凝視。

7、〈處女〉

〈處女〉，也譯〈少女〉（*The Virgin*, 1912-1913），是克林姆晚期的作品，也是他最早的寓言畫之一。不同於之前「黃金時期」作品中的平面化、幾何圖形化，以及絢麗雕琢的裝飾性，這時期的他捨棄了貼金的耀眼和華麗的質感而改用油彩，卻依然保

持畫面的亮麗和絢爛，甚至呈現出更大膽奔放的色塊和筆觸。或
許我們無法確切分析一九〇九年到一九一八年克林姆逝世前作品
風格改變的真正原因，但我們從〈處女〉和〈新娘〉這兩幅作品
中卻可以明顯的看出，畫作中的裝飾性還是很重要，但對人物
的支配已不再那麼強勢，甚至只成為人物的襯托和點綴。自然
的花草圖像也取代了早期幾何平面的圖形和金銀葉的裝飾，並以
一種較為鬆散的平面描圖筆法，將色彩的亮度和對比突顯出來，
而色塊的簡單使用和油料彩度的支配性，則將畫面中糾纏的各個
人物形體整合起來，成為一橢圓形或圓柱型的聚合體。

8、〈人生三階段〉

　　人生的生、老、病、死，與
各年齡階段的寓意繪畫，自古以來
就有很多種的「版本」留下來。把
人的一生區分為三階段或十二階段
的說法，所配置的人物像，不單是
在表示成熟或衰老而已；基本上，
是寓意著青春年華與老邁色衰的對
比，更是在表達生與死的更替。換

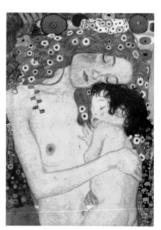

克林姆，〈女人的三個年代〉，
1905，油彩／畫布，180x180cm，
羅馬現代美術館

句話說是在暗示「生」之「虛」；
「虛榮」之不可「恃」。

　　與文藝復興時期不同，在這裡是潛在於「性愛」之中的
「死」，才是問題的關鍵。克林姆早在維也納大學大講堂的穹頂
畫裡，早已把「死」闡明為人之必然命運，始於生，轉向死的階

段描繪下來。其主題在鮮明裝飾性圖樣設計下再生；以懷抱孩子的母親姿態最美。克林姆的The Three ages of Women（人生三階段）就是代表人類的童年、青年、老年三階段，從抱在母親身上的幼年，到抱著幼女初為人母的青年，到老態龍鍾的老年，他們不是垂頭喪氣，就是相擁熟睡（暗喻熱戀中的甜蜜男女），人生就是如此，即使有多大的煩惱，從煩惱中醒過來就是一個美好的新一天。「婦女三階段」可以演譯作「人生三階段」，再演譯就是「人類歷史三階段」。「三階段」可以指劇中的人類和異變體人類。

9、〈死與生〉

生命、死亡、愛情，抽離了時間和外界的打擾和侵入，一切的意象都提昇成為一種永恆寓意的象徵。在克林姆開始紀錄情色的歡愉或是少女的美好之前，他再一次處理了「死」與「生」的這個主題。在〈新娘〉的畫作中，新娘的形象除了與〈處女〉中的少女相呼應之外，也出現在〈死與生〉裡面。

在〈死與生〉裡，右邊的人柱中也有著一位黑髮、頭部傾斜、閉眼熟睡的年輕母親，另外也有一位在克林姆晚期作品中少見的男性形象，隱隱和〈新娘〉中克林姆化身的新郎相呼應。而〈新娘〉中左下方的小嬰兒，其形象則直接來自於另一幅也是未完成的作品〈嬰兒〉（*Baby*, 1917-1918）。〈嬰兒〉中由多彩的布料堆積出的金字塔形，其中似乎還有一條空白的女用紗巾，使這個寶寶看來像從一個快樂的瀑布中誕生。而在〈死與生〉中，也見到年輕的母親正抱著一個熟睡的嬰孩，甚至我們還可再往前

推到〈女人的三階段〉（*The Three Ages of Woman*, 1905）中，克林姆對童年、青年、老年的體會和思考。

〈死與生〉是克林姆作品常常重複出現的主題：一座面對死亡的人柱。在畫作中，所有即使是所有美好的事物，強壯的男人、美麗的女人、生命的誕生等等，都不能抵擋腐朽和死神在一旁的窺視。不過〈新娘〉的主題雖然是情慾與生命的循環，但是令人不舒適的觀點及死亡深沈的顏色已經不存在，克林姆只使用了未經調色的顏色，以及萬花筒式的佈局和迷宮式的螺旋紋，創造了一個之後與席勒（Egon Schiele）完全不同的死神之舞。

（二）作品分析：以〈新娘〉與〈處女〉為例

作為青年風格畫家（Jugenstil）的主力，以及維也納分離派（Vienna Secession）的創始人，古斯塔夫・克林姆（Gustav Klimt, 1862-1918）是本世紀初維也納文化圈的代表人物之一。他的幾幅重要作品充滿象徵式的裝飾花紋（ornamentik），而其畫作中與性愛相關的主題佔了相當大的比例，一般人甚至稱他的作品有著「沉悶的美感」。他那大膽象徵寓意的作品，被支持者狂熱的稱讚著，同時卻也受到保守派最嚴厲的批評，而他不同時期的風格改變，也如同他對當時奧地利國家社會的思考，以及他對女人、對感情、對生命、對死亡的種種激情和體會。

然而就如我們在克林姆的畫中所見，他的畫作主角幾乎都為女人，也如克林姆在一份沒有標明日期，名為〈對一幅不存在的自畫像之評論〉（*Commentary on a non-existent self-portrait*）的打字稿中，敘述自己畫作的理念，此外，更由於克林姆極少留下

與自己有關的文字紀錄，也很少談及自己的創作或是對他人的評論，使克林姆的作品變成他極為個人的隱喻和想像，也成為他對生活周圍人事物的體會和投射。然而，雖然這樣的立論觀點和研究方向是有些冒險的，但就如克林姆自己所說，我們只能從他的畫作中去了解他，去尋找他的作品和他個人生活間的一些象徵意涵和詮釋的關聯性，就因如此，這樣的解讀方式應該也是合理的。

1、〈新娘〉—〈處女〉的期待和延續

女人是克林姆重要的創作靈感和主題，而永恆的女性美感和女性象徵意義的探索也是「新藝術」中重要的創作來源，因此「新藝術」常被稱為「柔性藝術」（Feminine Art）。就如詩人里爾克（Rainer Maria Rilke, 1875-1926）所相信的，只有少女的熱情才能克服「死」而奔向「生」。而克林姆的作品總是說著一個故事：女孩蛻變成女人，讓人們感受到那些可使女孩體驗愛情銷魂的感官經驗正在覺醒，並透過自己多變的形態展示生命的不同階段，如同夢境一般。

不過世紀末對女人的描繪通常是介在兩種極端的想像中，一種是美好的、理想的美感表徵，一種是逸樂和慾望的化身。在克林姆晚期的作品中，我們可以觀察到那早期黑暗沉重的死亡意像已少見，而以一種萬花筒式的豐富色調表現在〈處女〉和〈新娘〉兩幅作品中，且兩幅畫作的主題也具有明顯的延續性—少女和處女充滿年輕生命活力的美好，就像一團花簇，亮眼而華麗，恣意享受生命的各種想像和體會。而之後經過了生命歷程的洗

鍊，少女將成為新娘，被賦予延續生命的能量，同時也開始想像
著和新郎間的情感交流，並對新婚之夜充滿期待。

2、艾蜜莉：克林姆最終的牽掛

　　然而，對於〈處女〉和〈新娘〉兩幅作品中糾結簇擁的女人
群圖像，學者們也有著不同而保留的解讀，是少女熟睡的夢境？
是她沉思的幻想？是作者投射對女體慾望的表現？還是它呈現了
女孩在年輕生命中種種不同的變相和過程？這些詮釋其實都有可
能。而我們也可以大膽的假設，〈新娘〉中畫面右邊與一群女體
糾纏的男人，以及中間那位年輕的新娘，就是克林姆在描繪他自
己與年輕的愛人艾蜜莉·芙洛格（Emilie Flöge）之間的感情。

　　雖然克林姆總是與許多女人和模特兒之間有著複雜的情感
牽扯和性關係，但小他許多歲的艾蜜莉卻是他最親密、陪在他身
邊最久的愛人。艾蜜莉是克林姆弟弟遺孀的妹妹，兩人的關係一
直維持到克林姆過世，但克林姆卻始終沒有娶艾蜜莉，也沒給過
她任何承諾。但學者們可從資料中確定，克林姆對艾蜜莉精神方
面的感情依賴絕對是大於肉體的慾望，而他對女人性慾的索求則
都發洩在和那些女模特兒之間。而不論克林姆在外是如何與那些
女模特兒像〈新娘〉中糾纏的肉體般大玩群戲，但艾蜜莉卻始終
以溫柔的姿態體貼地陪在克林姆身旁，雖然兩人的感情從未真正
浮上檯面，但克林姆對艾蜜莉的依戀卻是已經證明的事實。那
麼，艾蜜莉呢？如果說〈吻〉中的女子真是艾蜜莉（已有學者證
實），那麼克林姆在生命的最後似乎已將〈吻〉中對艾蜜莉的激
情，轉化沉澱為〈新娘〉中對年輕新娘的依戀和遺憾。

〈新娘〉的畫面中，新郎的視線從半裸女人的圍繞中望向外面，而溫順的新娘頭輕靠著新郎熟睡著，紅潤的雙頰和上揚嘴角，透露著安詳幸福的感覺。然而新郎和新娘間雖然有肢體的交集和接觸，但新郎凝視的目光卻不在新娘的臉上，而是投向畫面右邊半裸女人張開的大腿間。右邊女人的草圖雖是未完成的，但她赤裸的上身以及雙腿彎曲張開的動作，女性私處在那件未完成的裙子下清晰可見。在克林姆替女人包裹上長袍之前，卻先畫出她們的裸體，似乎表達出在值得尊敬、端莊優雅的外表之下，克林姆仍要畫出他最終感到有興趣的東西—女人誘人的情色，以及情慾的無所不在。

儘管克林姆對女人、對慾望的追求是如此直接而強烈，但不論如何，艾蜜莉永遠會是他身邊最溫柔、最貼心的「甜甜圈」（Süsses Mädel）。當然，克林姆也意識到這一點，對他來說，「讓他產生慾望的女孩，和他只能愛而決不會產生慾望的女孩有完全不同的特質。她們是兩種完全不同的人」，而艾蜜莉就是克林姆可以愛卻不會產生慾望的女人。就像藝術史學者泰特茲（Hans Tietze）所說，克林姆非常需要愛情，但他又拒絕這種滿足，他無法完全肯定他自己的愛，而使他不敢負起快樂的責任，他的每一個眼神都洩露出這份愛情的私密、痛苦，和強烈。〈新娘〉的創作背景是克林姆過世的前一年，而此時的他也感受到了自己的衰老和死亡，在他最後的創作中，這幅未完成的作品似乎也就成為他對自己的感情生活及創作生命的總結。

3、延續「死」與「生」的主題和思考

「愛」、「性」、「生」、「死」是克林姆作品的四大主題，他的「愛」和「性」背後，隱藏著由生到死，由死到生的輪迴宿命。當時稱為奧地利人稱之為伊莉莎白的女皇西西（Sissy）曾談及一段話，似乎就是在描述〈死與生〉（*Death And Life*, 1916）或〈處女〉中描繪的少女：「死亡這個意像被提昇了，就好像一個園丁，把花園中的雜草清除。但是這個花園卻是希望永遠不受到打擾的，當有好奇的人越過圍牆張望時，它會感到生氣。所以我將我的臉隱藏在陽傘和扇子之後，好讓死亡這個想法在我的內心平和地發酵。」

在〈處女〉和〈新娘〉中，少女被包圍在一群女人形象中，女體不同的姿態和情緒前後接續分離，如同一個沉戀於狂熱的照相機不停地旋轉，每一個女性的姿態似乎都成了少女心中私秘的夢境和慾望的靜照，出神、享受、狂喜、愉悅，不管這些形體有沒有被完成，每一個變相都是隱藏在陽傘和扇子下的臉孔，是少女和新娘對生命、對感情、對婚姻的想望。而〈處女〉中明亮鮮豔的色彩也將這個如卵細胞的橢圓構圖與暗沉的背景明顯地區隔開來，自成一個表述，獨立於自身以外的空間。這種畫面的處理方式常見於克林姆的作品，像之前已提過的〈吻〉，金色光圈將男人女人包裹成一體，兩人只沉浸於相擁纏綿的情愛中，隔絕了與身外空間的互動和對話。

我們可以在克林姆晚期的作品中發現，他對自己作品的思考和處理已不再像早期如此地奔放恣意，原本欲從畫中熱烈向外投

射的情感訊息，到晚期已慢慢向內精斂，沉澱纏繞在畫面意象的濃縮之間。如果說〈新娘〉中左右兩邊的裸體是新娘對自己身分和慾望的想像，也就是畫作主角對自我的再現，而作為這幅作品的另一個主角以及創作者，克林姆除了再現了艾蜜莉的想像外，也將自己再現於自己的作品中，讓〈新娘〉的人物和母題除了在平面的畫布上開始對話外，也增加了另一層以其生命經驗作為參與的思考深度。

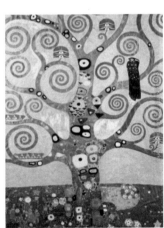 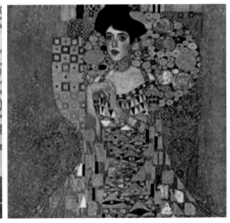

左：克林姆，〈生命樹〉，1905-09，蛋彩／金彩／紙，195x102cm，維也納美術館
右：克林姆，〈希羅奇·波兒〉，1907，金彩／畫布，138x138cm，維也納美術館

Chapter 4
藝術與科學的謀合
——探艾雪的幾何魔幻藝術

一、無法歸類的藝術中的數學邏輯

在二十世紀畫壇上，艾雪（Maurits Cornelis Escher, 1898-1972）的作品像一朵新鮮的奇花，在科學與藝術的合謀之下，給予人們奇異而又繁複的印象。

艾雪念中學時美術課是由梵得哈根（F.W. Van der Haagen）教導，奠立了他在版畫方面的技巧。二十一歲時進入哈爾倫建築裝飾藝術專科學校讀三年，在該校受到一位老師美斯基塔的木刻技術訓練，這位老師的強烈風格，對艾爾後來的創作影響很大。

從一九二三年到一九四〇年，艾雪到南歐旅居作畫。首先到義大利住在羅馬，後來到義、法、西三國地中海沿海地區遊覽，一直到一九三四年才離開義大利到瑞士住兩年。在布魯塞爾住五年。一九四一年回到祖國荷蘭黑弗森市定居。

從他這段簡單的學習生涯看來，我們可以看出兩點：一是艾雪隨著自中古歐洲北方畫派畫家的傳統習慣，在一生中花一段日子到南歐拉丁民族各國旅遊。旅遊的印象常常可以在畫家作品

中，以某種形式或技巧表達出來。艾雪的不少木刻就是取材於南歐建築物或風景。再把它整理成自己的意象而表現出來。二是艾雪生長在二十世紀藝術繁盛時期，可是他的作品裡找不到一張是屬於某一畫派的。

艾雪的作品可能是與二十世紀科學研究不謀而合的藝術創作。有數不清的數學家和科學家利用艾雪的純藝術作品，來幫忙瞭解一些科學上圖解構想。艾雪本人對這些事實感到驚奇和愉快，他承認說：「我對數學一點也不通。」

艾雪的木刻都是用梨樹依樹幹切開的木板刻成，即所謂的木口木版。因此很能夠刻出細緻的形象。他一生的作品，可以分為數方面的表達法，當我們瞭解他的這種表現內涵時，自然就會對他的版畫發生許多有趣的聯想，不禁讚美他豐富的思考和幻想力。

艾雪畫作融入了許多錯視，真的會讓人就「陷入其中、出不來」，而且像是電影《全面啟動》就運用了艾雪所使用的「上下樓梯」的錯視原理！真的看電影《全面啟動》時也常讓觀者的腦子「出不來」。另外艾雪的作品也可說是「藝術中的數學、數學中的藝術」，因為他的作品裡真的融入了許多數學原理。立台灣師範大學數學系許志農教授團隊曾專研破解其中奧妙，並拍成影片，讓大家更容易理解。

二、艾雪的空間詩學

現代藝術史家亞夫瑞德‧巴爾（Alfred Barr, Jr.），把抽象藝術分類為表現主義抽象與幾何抽象兩大類別，尤其是幾何抽象對

現代藝術、現代設計乃至於現代建築理念，具有革命性的影響。幾何抽象藝術起源於塞尚，經法國立體派、義大利的未來主義、俄國構成主義、荷蘭新造形主義、德國包浩斯學院等現代時期，以及戰後動態藝術、極限主義、歐普藝術與新幾何的後現代時期發展，已伴隨人類跨入二十一世紀。在人們食衣住行日常生活的視覺經驗中，幾何抽象造形可以說是無所不在。然而艾雪介乎超現實與幾何抽象的藝術表現，顯然是一個明顯的例外，或許我們可試著將之簡稱為幾何魔幻藝術（Geo Magic Art）。

如前所述，荷蘭平面藝術大師艾雪（Maurits Cornelis Escher, 1898-1972）已被視為是二十世紀藝術繁盛時代的奇葩，其獨樹一幟且無法歸類的美感風格，來自於藝術家善於發掘日常萬物的數學規律，往往蘊藏著無窮盡的美學詩意。其跨媒材、跨領域、跨文化的創作特質，早在現代主義盛行的年代，就已預示了後現代空間意識第三種閱讀的可能性。

艾雪畢生創作四百八十八件版畫作品當中為人所津津樂道的是其運用了數學邏輯、錯覺透視和視覺心理，結合重複的人物造型與不可能之建築體，打造出兼具遊戲式和科學感的謎樣圖像，作品衝擊著觀者的視覺感官，並挑戰著世人固有的邏輯思維。

故宮這次所舉辦的「錯覺藝術大師：艾雪的魔幻世界畫展」，展出的是耶路撒冷以色列博物館（The Israel Museum, Jerusalem）所珍藏的一百五十二件艾雪作品，展品包括版畫創作、素描手稿、版畫板材、出版品、相片與藝術家雕刻之立體球型等，作品年代涵蓋自一九一六年艾雪初學版畫之習作，二十至三十年代於義大利、瑞士和西班牙旅途中所創作的南歐風景，四

十年代前後發展出以變形為主軸的視覺語彙，以及五十至六十年代藝術家晚年描繪空間的顛峰之作。

　　台灣首度呈現視覺藝術大師艾雪一生經典創作的展覽，完整勾勒出藝術家的生涯軌跡，給予大眾深入接觸艾雪靈感之源的機會，咀嚼其蘊含深意的迷人作品。從藝術愛好者到數學家，截然不同背景的人皆深深著迷於艾雪所創造的虛實意境，展覽觀眾在欣賞看似相近的圖像作品中，得以細細品味大異其趣的謎語，挑戰自我的洞察力與解析力，透過艾雪不可思議的魔幻視覺藝術，體驗一場前所未有的跨領域解謎之旅！

　　艾雪因其繪畫中的數學性而聞名。他的主要創作方式包括木板、銅板、石板、素描。在他的作品中可以看到對分形、對稱、密鋪平面、雙曲幾何和多面體等數學概念的形象表達，他的創作領域還包括早期的風景畫、不可能物件、球面鏡。我們現在就試著從人文、幾何、心靈等三個層面，來分析一下他那有趣又耐人尋味的空間詩學。

艾雪，〈群星〉，1948，
木刻木畫，320x260cm

（一）人文空間

　　第一單元「宇宙秩序的探索」呈現艾雪生長在科學迅速突破的時代，作品中探索人類闡述與預測各種不同現象時，所形成「法則」的能力；第二單元「人物描繪下的艾雪世界」則透過藝術家對於家人的描繪，從真實的人物形象中窺見艾雪所處的世界。

　　〈遭遇〉（*Encounter,* 1944）：此幅作品〈遭遇〉非常具有故事性！畫面構成自上方的牆面開始，由象徵悲觀的黑色人物與代表樂觀的白色人物所組成，兩種人物的鑲嵌為規則性的圖形分割，牆面中的人物漸漸地沿著作品中央的圓弧行走，最後於畫面正前方相遇。〈天長地久不相離〉（*Bond of Union,* 1956）：此幅作品受到小說《隱形人》（*The Invisible Man*）的啟發，故事主角飲用特殊的隱身藥劑後身體變透明，於是他會用繃帶纏繞自己的頭部。艾雪創作時，即把繃帶纏繞頭部的概念帶入作品，將原先的故事內容轉化為男女關係，以男女互相纏繞象徵永恆與合而為一。

　　艾雪也是繪製聖經故事版畫的好手！〈創世紀第二天〉（*The Second Day of the Creation* (The Division of the Waters), 1925）：一九二四年艾雪旅居羅馬，創作了一系列以《聖經·創世紀》（*Genesis*）為題材的版畫作品，一九二六年於羅馬木刻版畫家協會畫廊展出，獲得許多好評，此系列作品中的〈創世紀第二天〉深受觀眾喜愛，當時曾賣出好幾刷。〈創世紀第六天〉（*The Sixth Day of the Creation,* 1926）：〈創世紀第六天〉是依據第四單元「聖經故事與宇宙理解」經由寓意描繪且為廣受當

時民眾喜愛的聖經故事作品，反映出艾雪對宇宙秩序的興趣，它根據《聖經》創世紀的故事描繪而來，上帝於創世紀第六天時造人，一九二六年此幅作品與其他艾雪創作之〈創世紀〉（Genesis）系列作品一同於羅馬木刻版畫家協會畫廊展出，獲得好評。

旅行南歐的風景畫作，後來很多這些畫作都被用來當成之後創作「心理遊戲般的視覺幻象」的元素之一！〈戈里亞諾西科利・阿布魯佐〉（Goriano Sicoli, Abruzzi, 1929）：艾雪版畫技巧的學習始於中學時期，為了使作品更容易複印，他在南歐旅遊時便開始學習石版畫。此幅作品為艾雪創作的第一幅石版畫作品，作品描繪他在義大利阿布魯齊（Abruzzo）旅遊時途經的一個小鎮。

第五單元「旅行中的創作脈絡」展出艾雪在南歐旅居途中，其視覺日記式地繪製山景與遠古城市，成為日後製作版畫的基礎；艾雪曾兩度造訪鄰近義大利西西里島的馬爾他共和國（Republic of Malta），停留時間雖都不到一天，卻深深著迷於當地生動的建築結構，當他以在馬爾他之旅所創作的版畫〈森格萊阿〉（Senglea, 1935）完成〈陽台〉（Balcony, 1945）後，又再度取材該地風景創作出〈版畫畫廊〉（Print Gallery, 1956）。

（二）幾何空間

第三單元「版畫中的游刃有餘」介紹艾雪自早年習得橡膠版畫技巧後，便逐步開始應用木刻版與石版進行嫻熟的版畫創作。艾雪本人非常喜歡〈版畫畫廊〉這幅作品，曾多次於書信中向朋

友解釋此幅畫作：「這幅畫作透過循環排列以及球面突起效果，產生一種既無開始也無結束的畫面。我故意選擇了連續的物體來變化，例如畫廊中的一排畫、或是小鎮的一排房子，如果不是這樣，觀眾就難以理解我創作此幅作品的意圖。」

在《艾雪的版畫藝術》一書中艾雪自述：「當紙張看起來平整之時，作品中間凸起的地方可視為錯視的一種。」為了呈現錯視，艾雪在繪製草圖之初，即將作品分割成許多正方形，然後再將位於中心的正方形之邊線變形成曲線，且連結成一個圓，所以圓心周圍會產生膨脹，而部分邊緣則被壓縮，如此造就出作品中央凸起放大的效果。

艾雪曾兩次造訪西班牙阿罕布拉宮（Recuerdos de la Alhambra），被摩爾人（Moors）設計的鑲嵌圖案與其規律性深深吸引，一九三六年他與妻子於阿罕布拉宮日夜臨摹鑲嵌圖案，並將這些圖版帶回家鑽研。一九三七年，艾雪完成了作品大綱，並創作出第一幅〈變形（一）〉（Metamorphosis I, 1937），然而他對此作並不滿意，因此又埋首於週期性圖形分割的研究，此後艾雪陸續創作出〈日與夜〉（Day and Night, 1938）、〈循環〉（Cycle, 1938），並越來越能掌握繪製變形的技巧。1939年起，艾雪花了一整年的時間製作此幅作品，作品由二十塊木刻版所印成，長度達三公尺，是艾雪創作中最長的作品。無論是順向由左至右、或者逆向由右至左觀賞，同樣有著令人驚豔之處。

製作此內容共分為三階段：第一階段由文字與圖形組成，以英文單字「變形」（Metamorphosis）為開端，而後轉為由「變形』所組成的文字方框。第二階段以幾何圖形與動物圖騰為創作

元素，六角形轉化為蜥蜴後再回到六角形，而後變為蜂巢，蜂巢中的幼蟲又再變為蜜蜂，接著一連串迅速的造型變化從蝴蝶、魚、飛鳥、帆船、魚、馬，馬又忽然幻化為空中翱翔的黑鳥，最後回歸單純的三角形。 第三階段則由圖形、動物與建築物組成，三角形變為黑鳥、鴿子再回到正方體，正方體開始轉變成建築物、演化成方格棋盤，然後變成黑白方格，最後又回到文字方框，簡化成最初的「變形」。

（三）心靈空間

第六單元「心理遊戲的謎語」經典呈現出藝術家晚年的巔峰之作，艾雪玩味認知心理學中的錯視概念，爐火純青且暗藏玄機地描繪出視覺的幻象。一九三七年艾雪的畫風轉變，創作題材不再侷限於風景及人物，他開始嘗試變形。

〈瞭望台〉（Belvedere, 1958）：艾雪在創作此幅畫作草稿時，曾將它命名為〈鬼屋〉，但作品完成後卻一點也感覺不出詭譎氣氛，因此更名為〈瞭望台〉。艾雪在此幅作品中巧妙地運用瑞士結晶學家路易斯‧亞伯特‧內克（Louis Albert Necke, 1786-1861）於一八三二年所提出的「內克方塊」（Necker cube）——即利用立方體不同連接點所創造出的「不可能立方體」。作品中坐在樓梯旁研究立方體的男子，即為艾雪說明這幅畫作中會利用錯視原理的線索，當觀者細看觀景台樓梯前的柱子後，就會發現原本在觀景台前方的柱子連接點居然在後方，而後方柱子的連接點卻在前方，在現實生活中這個不可能存在的建築透過錯視效果讓觀眾信以為真，就像艾雪利用這幅作品與觀眾玩「錯視」的心

艾雪，〈蜥蜴〉，1943，石板畫，334x385cm

理遊戲一般。

〈上下階梯〉（*Ascending and Descending,* 1960）：描繪著一個特別的建築體，屋頂被一圈封閉的樓梯圍住，樓梯上有群僧侶正繞著階梯走，好似每天到了某個特定的時間點，有一部分的人就會以順時鐘的方向往樓梯上走，而另一部分的人則朝逆時鐘的方向前進，這個樓梯就像一個無止盡的迷宮，一旦進去就無法出來。艾雪在此幅作品中運用潘洛斯父子（Roger Penrose,1931-& Lionel Penrose, 1898-1972）於1958年2月於《心理學雜誌》提出的「潘洛斯階梯」（Penrose stairs），它是一個不論向上或是向下皆無限循環的階梯，這個階梯也正利用錯視的原理，讓觀者無法找到最高點與最低點。在現實生活中這個階梯當然不可能存

在，因為每個物體都可以找到最高點與最低點，但艾雪卻發揮其想像力的詮釋與縝密的計算將潘洛斯階梯巧妙運用在作品之中，讓建築作品「合理化」。

〈瀑布〉（*Waterfall*, 1961）：一九五八年二月潘洛斯父子（Roger Penrose, 1931- & Lionel Penrose, 1898-1972）於《心理學雜誌》發表了「不可能的三杆」（即「潘洛斯三角形」（Penrose triangle）），利用錯視的原理創造出現實生活中不可能存在的三角形。艾雪成功地將這不可能的三杆安插於建築柱體上，讓建築物看似合理卻又蘊藏著不合邏輯之處，觀者只需仔細觀察，便可窺知其中奧妙。另一項巧妙之處，是其創造流動的水由下往上流，再由瀑布的方式落下，讓水車可不停地循環運行。艾雪曾於雜誌中提到：「這是一張透視圖，每個部分都代表著一個獨特的三度空間，這些三角形線條以一種『不可思議』的方式互相連接，當觀者眼睛捕捉到線條時，便看到物體距離感的改變。」結合不同空間的錯置，讓艾雪的作品充滿著神祕的謎語。

三、從不能建造的設計到沒有潛意識的超現實主義

當代的「建築師」，愈來愈常設計出不能建造的設計，並發表一些怪異、戲仿的建築物，類似幻想的記錄，我們與其將之視為某種烏托邦空間形式的產品，還不如將之視為這個空間概念的產品。他顯然並不是建築師，雖然他的雕塑作品引自建築的內部空間，以及家具和居所外殼之間的中間物。此空間概念的生產，其特徵描述有系統地作用著，一如概念藝術觀念的中介，它想要

對著解構的運作強調一種新的心智實體的生產，但同時又要避免將這個實體同化成任何正面的再現，或任何肯定的建築草圖。

作品不再蠻橫地說話，不再將自已的訴求建立在意識形態固定的基礎上，而是溶解於各種方向的脫軌中。我們可能更新在其他情況下不能妥協的指涉，並且使不同的文化溫度交織在一起，結合未曾聽過的雜種和語言不同的變位。一種新擬古主義的感性成為支配者，這種感性貫穿歷史，不帶修詞和感傷的認同，相反地，它展示出一種可以伸縮的側面性，這種側面性能夠將被恢復的語言歷史深度詮釋成一種清醒而沒有抑制的平常性。我們可以沒有潛意識的超現實主義，來描述新繪畫的特徵。

Chapter 5
「荒謬」與「魔幻」
──拉丁美洲創造幻覺的力量

　　無論是流行時尚或是陳腔濫調，西方人總是抱持「荒謬」
與「魔幻」的想法遊訪拉丁美洲，而對那裡的貪窮與獨裁視若無
睹，對當地旺盛的都市文化及複雜的殖民歷史也不甚瞭解，歐美
人士是站在遙遠的距離，以放大鏡來簡化解讀「魔幻」的含意，
將拉丁美洲視為異類文化來看待。因而他們將拉丁美洲的現代繪
畫統稱為「荒謬繪畫」或「魔幻繪畫」，並不令人感到奇怪。

一、魔幻寫實與超現實主義

　　不過在拉丁美洲國家，許多當地人士特別是畫家，卻能接
受「荒謬」與「魔幻」的看法，還進而將此種觀念予以發揚光
大。其實當一九四〇年代魔幻寫實主義（Magic Realism）出現
後，拉丁美洲的藝術家即開始以之做為一種堅定的策略，用來對
抗歐洲的大沙文主義。像古巴名作家亞里喬‧卡本提爾（Alejo
Carpentier）即指出了歐洲與新世界現實的基本差異，他認為歐
洲的「超現實主義」（Surrealism）其神奇之獲致，乃是出於變

戲法，將沒有關聯的東西聯結在一起，此種經規劃的超現實主義，與拉丁美洲天生具來的神奇現實是全然不相同的。這也說明了，當安德烈‧馬松（Audre Masson）試圖描繪馬丁尼格熱帶叢林時，何以面對這些錯綜複雜的植物，竟令他在畫布前變得無能為力而不知如何下手。卡本提爾並稱，也只有美洲的畫家，像古巴的林飛龍（Wifredo Lam）才有此能力，為我們述說熱帶生命的神奇，為我們的大自然創造出無拘束的造形來。

　　卡本提爾為拉丁美洲神奇所做的熱烈辯護，其論點主要還是基於環境因素，由於他們的地理位置相當孤立，使得早期拉丁美洲的畫家們認為，向歐洲學習對他們的發展至關重要，幾乎可說絕大多數的拉丁美洲畫家均有過遠走他鄉的經驗。然而出國旅行也有其相當矛盾的一面，既使在今天，拉丁美洲的藝術家們居住在國外遠比蹲在國內，更能覺察到他們家鄉的本質與優點，當他們返回祖國時，即會湧現新的看法，他們飢渴地想要全面深入瞭解日夜思念的故鄉環境。像迪艾哥‧里維拉（Diego Rivera），在他停留歐洲十五年研習塞尚立體派風格後，於一九二一年重回墨西哥，他遊遍所有墨西哥，以一種嶄新的眼光來看家鄉的動植物，並深入瞭解墨西哥古代及現代各時期的社會歷史及不同地區的人文地理，這些見解遂變成了他後來創作之理念根據。同樣情況林飛龍也在巴黎與馬德里停留十七年之後，於一九四一年重返古巴，並重新發現他那非洲桑特里亞的族裔傳承以及馬丁尼格熱帶雨林的潛在力量。

　　事實上，在超現實主義影響拉丁美洲的漫長掙扎歷史中，曾出現過許多巧合的歷史性事件。巴黎的超現實主義畫家們，運用

自由聯想來助長他們的實驗精神，而自由聯想的最深層即是「心靈自動主義」（Psychic Automatism）。在拉丁美洲，仍然有許多印第安人維持著人類與大自然間交通的鮮活關係；巴黎文化圈對部落神話與習俗如此認真的探究，使得拉丁美洲的畫家深深受到鼓舞，這也促使大家在一九二〇年代後期，逐漸形成一股強烈的企盼，希望建立起一種與歐洲及美國均不相同的拉丁美洲身分認同，當巴黎的超現實主義變成歐洲知識界的主要勢力時，許多拉丁美洲的畫家卻已經開始轉而致力以大眾生活的題材。當拉丁美洲的畫家將超現實主義的激進並置的理念，運用於地方文化的特定暗示時，奇特的結合情景即出現了。

左：里維拉，〈飛越峽谷〉，1930，壁畫，435x524cm，墨西哥蓋拿瓦卡博物館
右：里維拉，〈鬼節〉，1923，壁畫，墨西哥教育部大廳

二、現代主義的地緣與歷史框架

　　魔幻繪畫的荒謬概念，在一九八八年印第安拿波里美術館所舉行的「拉丁美洲的魔幻藝術」大展中，表露無遺，該項展覽的總策劃霍里戴（Holliday Day）在展覽說帖中稱：「魔幻藝術的特點就是交錯並置，扭曲或是合併形象與素材，如此可藉與我們正常預期相矛盾的造形及圖像，來延伸其經驗……，魔幻的因子可以包含在任何一種風格形式中，至於幾何造形的藝術也同樣可以包括在內」，顯然為了包容如此遼闊的地緣與歷史框架，霍里戴不得不將魔幻的定義做廣泛的解釋。

　　自一九二〇年到現在，拉丁美洲現代主義的整個歷史演變，當然也有一些已超出所定義的魔幻範圍之外的例外情形，比方說，委內瑞拉的畫家亞曼多‧里維隆（Armando Reveron）的作品，如果以魔幻的定義來解釋，就文不對題了；儘管他的生活方式相當古怪，又使用想像的道具做為描繪素材，但是他的畫作並不屬於魔幻之類。里維隆曾經是印象派的追隨者，如今的作品有一些象徵主義的味道，他曾脫離人群，將自己流放到委內瑞拉的一個海邊小村落中隱居起來，他描繪了一些叢林中枯萎的生命，而由他晚期所作的奇特玩具發展出來的諷世畫作，並不能將之完全歸類於魔幻的風格中來。同樣地，烏拉圭的構成主義大師托瑞斯‧加西亞（Joaquin Torres Garcia）也不能歸類為「荒謬」。雖然他作品中的主題曾受到前哥倫比亞文化的影響。但是他的畫作，似乎比畢卡索更接近非洲的立體派造形風格。

一般藝術史家把拉丁美洲現代主義發展概分為三個時期：
（一）、一九二〇年代至一九四〇年代早期的現代主義，這個時
期的藝術家均具有保守的學院派水準，並致力探討他們印第安與
非洲文化的根源，不過都堅定地認同美洲的新環境，並注意表達
新土地的獨特氣質；（二）、一九六〇年代至一九七〇年代較具
大同思想的新一代藝術家，這個時期顯示了拉丁美洲經濟的現代
化以及都市化的急速發展，不少歐洲藝術家的移入也帶來相當大
的影響，他們紛紛對戰後的拉丁美洲國家提出社會、心理及政治
價值觀的質問；（三）、一九八〇年代以後的當代藝術家，他們
分成正反二派，各自支持與反對逐漸流行的大都會價值觀與輸入
的消費主義文化。至於一九四〇年代與一九五〇年代的拉丁美洲
藝術家較不受人注意，主要原因是因為這個時期正逢戰後工業化
過程，當時流行的具象及幾何抽象風格，與魔幻藝術的觀點相去
甚遠所致。

三、世紀初的現代主義萌芽

　　回顧二十世紀初，整個拉丁美洲仍然是學院傳統當道，他
們在正統的學院中傳授藝術的理念與形態，歐洲較前衛的藝術運
動當時在拉丁美洲並未引起回響，不過印象派的作品，在一些
大城市卻有一些收藏者，像西班牙的外光派畫家華金·索羅亞
（Joaquin Sorolla）的作品，在布諾宜艾瑞斯、哈瓦那等地，均
有熱心的收藏者。然而拉丁美洲的大師卻很少以此風格來作畫，
像里維隆早期的作品風格，雖然有部分是源自印象派，但是不久

他即轉而發展他自己高度個人化的藝術語言。

　　拉丁美洲在經過好幾十年的調適過程才開始接受現代主義的理念，雖然世紀初的拉丁美洲藝術與文學已經持續在進行革新，但一九一〇年至二〇年的墨西哥革命，才真正激發了文化變革的迫切需要。而巴西以及其他南美國家，由於一些曾參與過歐洲前衛運動的外國藝術家移居拉丁美洲，也有助於該地區的藝術家進一步一探現代藝術的究竟。

　　拉丁美洲現代主義畫家早期除了墨西哥的迪艾哥・里維拉較受到世人注意外，其他像智利的羅伯托・馬塔（Roberto Matta）與芙麗達・卡蘿（Frida Kahlo）均為大家所熟知。而巴西的塔西拉・亞瑪瑞（Tarsila do Amaral）最近較引起世人注意，她畫作上明亮的色彩，簡化而誇張的人物造形，具有熱帶象徵風味及非洲與印弟安的文化傳承，可以說是結合了土生的原始主義及歐洲的前衛造形，而建立起巴西的現代風格。

　　墨西哥的現代主義結合了新藝術（Art Noveau）、象徵主義、印象主義及自然主義，甚至於還包括了中世紀與亞洲的藝術，有點類似西班牙的藝術運動。墨西哥現代主義最具影響力的人物，當屬迪艾哥・里維拉，里維拉一九〇七年赴歐洲，他曾去過西班牙、義大利及北歐，不過大部分的時間均住在巴黎。他早期作品的折衷風格，顯示他受了寫實主義、印象主義、象徵主義與立體派的影響，他尤其鍾意塞尚的風格，並結識了畢卡索，里維拉一九二一年返回故鄉後，即是墨西哥藝術英雄世紀的開始，他與荷西・歐羅斯可（Jose Clemente Orozco）及大衛・西吉羅斯（David Siqueiros），被人尊稱為墨西哥壁畫三大師。

荷西‧歐羅斯可的作品則直接批評政治，他那大膽的批評手法，有點近似喬治‧格羅茲（George Grosz）與其他德國表現主義藝術家的風格。儘管歐羅斯可最早的壁畫作品，有義大利文藝復興的元素，不過他在後來的成熟作品中已找到了自己的風格。在第二次世界大戰期間，歐羅斯可的藝術經歷了重大的轉變，他越來越專注於表現主義風格的探研，尤其是他一系列以宗教性為主題的作品，其高度悲劇性的場景，顯示了渴望將亂世恢復到人道秩序的感覺。西吉羅斯的藝術不似里維拉與歐羅斯可，他較少描繪墨西哥的歷史，他作品中的中心主題，都是有關墨西哥低下階層人民受壓迫的情景，他在傳達藝術訊息時，不只藉助有力的意象，也常使用快速感性的線條來表達，他尤其喜歡藉由富肌理變化的畫面來表現他繪畫的特性。

左：歐羅斯可，〈美國文明〉，1932-34，壁畫，新罕普希爾州達摩斯大學圖書館
右：西吉羅斯，〈小母親〉，1936，油彩，墨西哥現代美術館

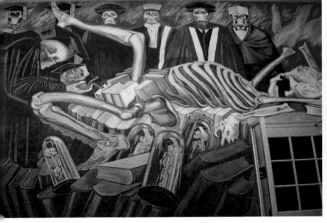
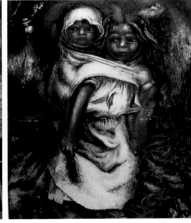

四、食人族宣言為巴西現代繪畫尊基石

　　真正將巴西現代主義向前推進的主要人物當屬塔西拉・亞瑪瑞。她在巴西曾接受過學院派的訓練，一九二〇年及一九二二年她曾二度赴巴黎進修，她第二次的巴黎行是隨奧斯瓦德・安德瑞一起前往，這使她的繪畫表現開始有了重大的改變，在她一九二三年所作的〈黑女人〉中，觀者可以看到她已對立體派的表現手法有相當的瞭解，並想要將之融進她的繪畫中，同時我們也可發現到，她企圖建立她自己的個人風格，以創造她想像中的真正巴西作品。亞瑪瑞關心巴西的文化與藝術，部分原因源自她停留巴黎期間，正當歐洲的文化界人士醉心於探討非西方文化之際，不過他們多以天真與殖民主義的觀點來看待原始與異國風味的社會。

　　一九二六年，亞瑪瑞離開巴黎回巴西，不久即與奧斯瓦德・安德瑞（Oswald do Andrade）結婚，一九二八年她的〈阿巴波奴〉（Abaporu）給予安德瑞起草「食人族宣言」構想的靈感，他以此理念隱喻巴西人可以攝取並消化歐洲的文化，將之新陳代謝而轉化為自己所用。在安德瑞的宣言中，他感性地混合了不少歷史、政治、人種學以及心理分析學的資料，頗具法國超現實主義的風味，不過他卻表示，巴西天生就具有超現實主義的特質，並聲稱：「巴西早就有了共產主義，也早就有超現實主義語言」。一九二九年，亞瑪瑞再將她的兩個重要圖像加以綜合並予互補，她以一種自相殘食的真實手段，把〈黑女人〉與〈阿巴波

奴〉結合成〈食人族〉（Antropofagia）作品，這次她的靈感似乎是直接源自安德瑞的〈食人族宣言〉理念。

　　亞瑪瑞將〈黑女人〉中的生殖與男女兩性神祕主題，移植發展到一九二八年與一九二九年具暗示性造形與象徵性物體的風景畫上來。亞瑪瑞在一九二三年至一九二七年間的作品，集中於兩個非傳統的主題：工業化都市的現實與一般大眾文化，然而到了一九二〇年代的末期，代之而起的真實主題，是在探索巴西的原始意象概念。當一九二九年亞瑪瑞在里約熱內盧舉行她的首次巴西個展，安德瑞即宣稱，她是巴西最重要的畫家，沒有任何人像她那樣伸入巴西的蠻荒野地；其實巴西人都是野蠻人，真正的巴西人是以最殘暴的方式吸食著進口的文化，其中當然也包括了無用的古老傳統以及所有人類的私心。

左：亞瑪瑞，〈黑女人〉，1923，油彩／畫布，100x81cm
右：亞瑪瑞，〈食人族〉，1929，油彩／畫布，126x142cm

五、超現實主義的拉丁美洲經驗

在一九三〇年代後期，布里東曾與二位來自拉丁美洲最具代表性的年輕天才藝術家發表過共同宣言：一為一九三六年與羅伯托・馬塔，另一為一九三九年與林飛龍，當時超現實主義集團正值重新整合。

如果說超現實主義對馬塔有什麼影響，主要是指他曾接受過超現實主義原理的教導，尤其是心靈自動主義促使他發展出高度個人化的風格，他的風格後來還影響到美國的亞希勒・高爾基（Arshile Gorky）及羅伯・馬哲維爾（Robert Motherwill）等畫家。布里東在他一九三九年的「超現實繪畫最近趨向」文中，提及年輕的馬塔，稱其作品具有豐富的神性，同時自心靈與身體自然散發出閃爍的光芒，布里東並在結論中稱，馬塔想要超越三度空間世界。馬塔是少數早期避難來到美國的超現實主義畫家，他將巴黎超現實主義的各種佛洛依德戲法帶到美國。馬塔在一九四八年曾讚頌稱，歷史是人類各種幻覺形成的故事，並宣稱，創造幻覺的力量即是鼓舞生存的力量，而藝術家正是有能力走出迷宮的人。

林飛龍走的是另外一條路，他的年紀比馬塔大，第一次到歐洲是在一九二三年當他離開古巴前往馬德里，他在西班牙認識了一些有超現實主義傾向的文化人，其中包括來自古巴的亞里喬・卡本提爾，林當時正對古巴非洲裔的桑特里亞儀式深感興趣。當布里東初次接觸到林的作品時，就讓他想起畢卡索一九〇七

年所繪的〈亞維農的少女〉，畢卡
索所鍾愛的非洲面具已自然地進入
了林的作品中，不過當林回到古巴
之後，他開始綜合超現實主義及立
體派二種表現語言。他全神投入音
樂、儀式以及古巴非洲裔習俗的研
究，擬找出表現這些非洲裔精神的
手法，而他所受過的超現實主義訓
練，使他不難同化於他重新發現的
土著材料，他的作品叫人憶起了加
勒比海的原始熱情與原生恐怖。

林飛龍，〈桑比西亞〉，1950，
油彩／畫布，125x110cm，紐約
古根漢美術館

　　新一代的拉丁美洲畫家，最具知名度的當推哥倫比亞的費南
多・波特羅（Fernando Botero），波特羅既不採取模仿與比例的
傳統技巧，也不運用抽象派或是新具象派的造形手法，他利用主
題本身來解決某些造形的問題。波特羅運用反常的尺寸比例以及
畫面上所需要的特異手法，提供了一些幽默的暗示，就以他一九
六七年所作的〈總統家族〉為例，觀者可以發現到他運用比例策
略，並挪用藝術史的範本，以配合他描繪當代人物具代表性的主
題，作品中人物與背景的山脈，已微妙地融為一體，畫作的其他
細節：如地上潛行的蛇，在遠方冒煙的火山，僧侶腳下的狗，第
一夫人手臂上的狐狸圍巾，以及小女孩擁著飛機玩具等，均以陳
腔爛調的安排來表達新一代富有家族人物的通俗品味，並使作品
產生了雙重的嘲諷效果。

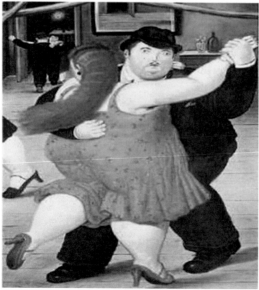

波特羅，〈舞迷〉，1987，油彩／畫布，195x130cm

Chapter 6
義大利最知名的現代派大師
──奇里哥作品的真偽

　　喬爾吉歐‧奇里哥（Georgio de Chirico）被公認為二十世紀的偉大畫家與義大利最知名的現代派藝術家，主要得歸因於他早期（1909-1918）在佛羅倫斯、巴黎及費瑞拉等地居留時所繪的玄妙作品。他那令人難以理解的形而上圖畫，帶有一種陰森怪誕的寂靜，被陰影籠罩下的廣場上，有時還會出現一些人體模型及不協調的東西，他這樣的作品也難怪會讓當時巴黎的前衛派藝術家們大為迷倒。

　　奇里哥的作品在一九一三年參加巴黎的獨立沙龍展時，曾引起畢卡索的注意，也引得詩人藝評家吉拉姆‧亞波里納（Guillaume Apollinaire）的關注，不久，亞波里納宣稱，奇里哥為當代最令人驚歎的畫家。隨後奇里哥即獲得了超現實主義者的肯定與推崇，安得烈‧布里東（Andre Breton）在一九二○年還表示過，他深信真正的現代神話已逐漸成形，而奇里哥的名字，無疑地，將永垂青史。

一、超現實主義者對奇里哥的兩極評價

　　奇里哥的名聲逐漸遠播，但是好景沒有維持多久。一九二六年，超現實主義宣稱他為叛徒，他們認為他已放棄了原有的形而上風格繪畫，而只在探求一些古典神話般的題材，持才傲物地重複著自己的作品，這些畫作描繪的盡是古怪的風景，作品中充斥著家具，並配置了一些古羅馬式的競技人。

　　超現實主義者，反而聲稱他們才是合法的代表，並繼承了奇里哥的遺風。奇里哥自一九二〇年代以後的作品，被超現實主義者譴責稱，最多也不過是在恢復古典主義風格，而奇里哥則一直活到一九七八年，同時持續著他的這種奇特畫法，直到一九七〇年代中期。他後來也不示弱地為超現實主義者標上符號，稱他們是一群墮落份子，文化流氓，不務正業的閒蕩人士，並稱曾是他最熱心的收藏者與支持者保羅・艾勞德（Paul Eluard）詩人，為自我陶醉的白癡。

　　一九二八年，正當巴黎的勒佛爾現代畫廊展出奇里哥的畫作之際，超現實主義者也同時在他們的超現實主義畫廊安排了一個對抗展，所展出的作品均是布里東、艾勞德所擁有的奇里哥畫作，不過這些展品均在未經作者的同意情況下，被任意改變了標題。藝評家雷門・蓋納（Raymond Queneau）則咒罵這些作品，是出自一名十年毫無所成的畫家手筆，這名畫家只會跑跑義大利的博物館去舐舐舊畫的灰塵，並從事一些愚昧的臨摹。

　　這種無情的批評持續了大約六十多年，尤其像紐約現代美

術館這樣的現代主義聖堂，在其永久展示廳中，也僅展出他一九一八年後期的少數幾件作品。自一九四〇年到一九七〇年代曾出任現代美術館董事，而現任該館繪畫雕塑部主任的詹姆斯·蘇比（James T. Soby），在一九五五年他的一篇有關奇里哥的專文中，於提到一九二〇年代以後的新古典繪畫時，曾較客容觀地介紹過奇里哥早期的作品，不過也只是認為，奇里哥的甜美畫作，在現代藝術史上似乎尚不居於關鍵性的地位。這樣的看法直到一九八二年都沒有多大改變，那年現代美術館的現代繪畫雕塑部主任威廉·魯賓（William Rubin），曾為奇里哥籌劃了一項約有一百件作品的大型展覽，其中所包括一九二〇年後期至一九三〇年代中期的畫作並不多。

二、模仿挪用手法因時代不同而看法迥異

知名的藝術史家羅柏·洛森布隆（Robert Rosenblum）認為，奇里哥重複大師的作品，並企圖摹仿柯貝特及一些威尼斯畫家的風格，此種做法似乎是一件非常叛道與開倒車的行為；而他以後的做法更是糟糕，他不僅試圖恢復傳統及前現代的風格，還重複著他自己的作品，有時以完全相同的手法進行，有時則以些微變化來處理。但是，他的所有這些行徑，如今回過頭來檢視，似乎又讓人有了不一樣的思考方向，尤其是從八〇年代與九〇年代的時代環境來看問題，至少現代主義的那些規範似乎已不再這麼聖神而不可侵犯了。

洛森布隆續稱，自八〇年代後現代主義時代來臨後，奇里

哥重複自己作品的手法，已變得相當符合時代潮流，比方說，安迪・沃荷（Andy Warhol）就曾在一九八二年，受到現代美術館所舉辦奇里哥作品大展的啟示，當年他以奇里哥的複製品製作了一系列標題為「沃荷對上奇里哥」的創作。二年之後，紐約的羅伯・米勒畫廊也舉辦了一次「奇里哥：後形而上與巴洛哥式繪畫，1920～1970」的展覽，還請藝術史家賓柯斯・韋廷（Pincus Witten）寫了一篇熱烈探討的專文。

一九九○年麥克・比得羅（Mike Bidlo），這名曾經臨摹塞尚、畢卡索及波洛克等大師作品的挪用能手，也在巴黎的丹尼爾・登布朗畫廊製造了一次虛假的奇里哥回顧展。

儘管這些變遷，對現代主義陣營仍然沒有造成多少影響，不過據魯賓稱，當八○年代壞畫在藝壇中開始佔有一定的角色時，奇里哥的風格也成為一種時尚，他並稱，他並不是拒絕接受奇里哥的畫作，而他所指的都是，以奇里哥的所做所為，如今尚未到蓋棺論斷的時候。

三、假畫風波的奇特演變

一九九四年夏天，紐約的巴達西畫廊為奇里哥舉行了一項特展，並向所謂奇里哥已於一九一八年「死亡」的說法挑戰，同時還要為奇里哥的學術地位重新論戰，尤其對超現實主義者所玩弄的挑撥離間做法不以為然。特展中尚包括一件超現實主義畫家馬克斯・恩斯特（Max Ernst）偽造奇里哥一九○九年的早期形而上畫作〈一個秋天下午的謎〉，由於原作無法取得，展場上即懸

掛著一幅複製的畫框，使得真真假假的問題更具諷刺性。

　　由恩斯特操刀的畫作版本完成於一九二四年，這件偽作的簽名有部分還拼錯了字母，該畫作是由他的好友艾勞德所委託製作的，而艾勞德在當時曾擁有過奇里哥約二十五到三十幅真跡原作，並在一九三八年將這批作品轉售給曾在一九三六年舉辦過第一次國際超現實主義大展的英國藝術家羅蘭・彭洛斯（Roland Penrose）。

　　在巴達西畫廊特展的另一幅偽作〈形而上的室內〉（原作完成於一九一七年），則是由西班牙裔畫家奧斯卡・多明格（Oscar Domingue）於一九四五年繪製的。多明格也是艾勞德的死黨，據稱他自三〇年代後期至四〇年代初期，製作了大約三十至四十幅奇里哥的作品，這批偽作正是模仿奇里哥第一次世界大戰隱居於費瑞拉時期所完成的形而上幽閉室內系列作品，偽作所使用的畫布、框架與材料均為法國貨，與原作全然迥異。

　　在這次特展的畫冊介文中，還特別抨擊超現實主義者的動機不良，並聲稱他們把奇里哥逐出門外，乃是出於商業利益的考量，當奇里哥被布里東等人鬥臭鬥倒之後，這批偽作即行當道，並在超現實主義藝術圈中流傳起來，由於他們人多勢眾，後來儘管奇里哥對他們這種偽造作品的行徑大加譴責，也未能獲大家的同情與信任。

四、奇里哥也參與仿品製作，使問題愈形複雜

　　一九四六年，巴黎的亞拉爾得畫廊展出奇里哥的二十八幅作品，其中包括二十幅他早期的形而上系列作品，奇里哥當時即譴

責這項展示，並企圖請法國外交部出面將這些展品沒收，但是法國外交部並沒有理會他的抗議，而他的這次舉動卻使得假畫事件愈行複雜，因為這批落入他敵人手中的作品，全是他過去的真跡。此外，他自己也重複製作了一批他早期的形而上系列作品，同時還將製作日期予以提前，這可把這灘汙水弄得更形混擾不清了。

據巴達西畫廊稱，自三〇年代中期至一九四二年，大約有五六十幅奇里哥的畫作，被簽上一九一二年至一九一七年的年代，這些都是有關形而上的題材。從四〇年代後期至六〇年代後期，奇里哥曾製作了不少人體模型與廣場主題的畫作，確實的數量就無人加以統計了，這批作品也有部分的完成日期被提前了，而大部分則沒有簽署日期，惟一可以確定的是，這許多仿造作品，是在一九四八年到一九六八年間完成的。

自從羅馬的奇里哥中心重建之後，該中心基金會的董事會成員進而包括了一些米蘭與紐約的畫商與學者，這使奇里哥在藝術史上的懸案又重新浮上檯面，而巴達西畫廊所舉行的特展，正是此種情勢變遷的重要關鍵時刻。

奇里哥中心設於奇里哥以前在羅馬的西班牙廣場工作室大廈中，他的工作伙伴克勞迪奧‧布魯尼（Claudio Bruni）曾自一九六五年在該工作室與他並肩工作過，布魯尼於一九九一年過世，他收藏了大量有關奇里哥的檔案，其中包括奇里哥的繪畫、素描、雕塑及簽名等約一萬幀照片資料，他在生前還為奇里哥出版了八輯畫冊，其中容納了奇里哥許多真跡圖片，如果沒有這些專輯畫冊的問世，奇里哥的作品是很難找到買主的，而拍賣公司也不會願意代理出售。

上：奇里哥，〈一條街的憂鬱與神秘〉，1914，油彩／畫布，87x72cm
下：奇里哥，〈義大利廣場〉，1916，油彩／畫布，107x74cm

五、贗品仿造高手如雲，難為了真偽的檢定

據巴達西畫廊稱，布魯尼曾為檢定奇里哥畫作的真偽而收取費用，早期的（1908-1940）收一千美元，如今奇里哥中心願意接受檢定奇里哥作品創作年代的委託，而僅收取一百八十美元的獻金。據紐約蘇富比現代藝術部門主任大衛·諾爾曼（David Norman）的看法認為，一般藝術品的檢定費用約在二百美元至六百美元之間，布魯尼收取一千美元以上的費用，似乎高了一些。不過並沒有人能說他的此種做法不對，因為當時也實在沒有任何人會比他更瞭解奇里哥了。

一九八六年，布魯尼與奇里哥的第二任妻子伊莎貝拉·法兒（Isabella Far）合作創立基金會，並提供檢定服務，法兒還出任基金會的主席，一九九〇年她過世後，由律師保羅·皮可札（Paolo Picozza）繼任主席職務。如今，該基金會擁有奇里哥生平各時期的代表作品約四百件，基金會開銷是靠複製品版費與出版物的收入來維持，最近還以六萬美元的代價將奇里哥的名字售予史瓦奇鐘錶公司，做為該公司新產品的商標。基金會還計劃修復奇里哥工作室，準備將之轉變為一家美術館，而基金會的總部就設在美術館相同的地點。

如今該基金會的檢定委員會由各類專家組成，已不再像過去那樣完全由布魯尼一人獨斷獨行，紐約與米蘭的幾個主要拍賣公司的專家，均對現任委員會的檢定服務相當滿意。由該委員會所檢定過的一百二十件奇里哥作品中，迄今大約有百分之四十是

偽造的，在偽作之中，大部分皆是製作惡劣的仿品，不過也有四五件贗品描繪得非常精緻。製作贗品的作者中，手法最高明的當屬義大利的模仿藝術家雷拿托‧培瑞提（Renato Peretti），每一次委員會舉行檢定會議時，總會遇上二三件培瑞提的偽作，他通常是將奇里哥原作中的某些造形略加以改變，或是結合不同原作中的元素於一件偽作中。顯然他也經常模仿其他義大利大師的作品，其中包括卡羅‧卡拉（Carlo Carra）與馬利歐‧西朗尼（Mario Sironi）等人的傑作，培瑞提於一九八一年過世。

六、真偽難辨，弄假成真，真亦假

檢定委員會的成員之一，安東尼奧‧瓦斯塔諾（Antonio Vastano）曾服務過警界，他擁有培瑞提所有贗品的照片資料，瓦斯塔諾就對培瑞提的偽造功夫大為驚嘆。如今檢定贗品也是該基金會的主要工作之一，現在仍然有一些不肖畫廊主人，以重利鼓勵人製造偽作，正如德國藝術史家威蘭‧希密德（Wieland Schmied）所稱，這種玩弄贗品的戲法還在持續上演中，因為將奇里哥的作品造假並推入市場，其過程似乎遠較模仿畢卡索與夏加的作品更容易些。

據巴達西畫廊的主人帕羅‧巴達西（Paolo Baldacci）稱，檢定這些贗品有許多方法，其中之一是檢查看看畫布框架上訂釘眼洞的數量即可，贗品所使用的畫布是雙層的，其訂在框架上面的眼洞數量遠較原作的為多。

希密德估計世上大約有數千幅經作者簽名的空畫布，畫布上

還蓋有公證章記，在這些畫布上所製作的偽作是模仿奇里哥一九五〇年代以來的後期作品，這並不像多明格那樣直接模仿奇里哥早期作品，因此一般人在正規的美術館是無法發現的，這批贗品多半出現於私人畫廊中。希密德進一步指出，製造奇里哥贗品乃是一項大生意，絕非平常單一的偽造個案，同時這些贗品中還混雜一些真跡原作，並配上權威藝評家的介文畫冊，它們有模有樣地進出於各畫廊之間，以建立起自身的公信力。

七、擾亂了市場價格，無窮爭端何時了

　　由於有奇里哥簽署完成年代的困擾問題，使得他畫作的市場價格相當混亂複雜，比方說，最近在巴達西畫廊的展覽，有二幅他的形而上作品出售，一九一三年所繪的〈詩人的生活〉售價為五百萬美元，一九一六年的〈遠方老友的致意〉售價為二百八十萬美元，這段早期的作品落入私人手中的並不多，據一名熟習市場義大利畫商稱，他這個黃金時期的作品，有些售價可以高達一千萬美元。

　　據拍賣市場已公佈的價格資料顯示，一九一六年的〈永恆的靜物〉，曾在一九八九年紐約蘇富比秋季拍賣會上，創下五百三十萬美元的紀錄，該作品由倫敦的交易商勒斯里·瓦汀頓（Leslie Waddington）得標，現代美術館所保存奇里哥早期較完整的作品，計有繪畫十五件，素描八件。自一九八九年至一九九一年間，奇里哥的六件作品在紐約與倫敦的拍賣會上，每一件均以超過一百萬美元的標價售出，其中有一件一九二七年的〈考古

學家〉新古典畫作，也由佳士得賣得了一百六十萬美元。

　　至於奇里哥晚期的作品，由於複製品與偽作大量充斥於真品之間，造成市場上的拍售價格波動差距相當大，一般成交價多為數十萬美元一幅，而拍賣活動大部分都集中於義大利。據國際藝術品拍賣價格指數報告稱，自一九八七年十二月到一九九四年三月間，奇里哥作品成交總數為二百三十四件，而其中早期的作品也只有七件而已。

　　如今奇里哥基金會的主要工作，即是準備出版一本可信賴的奇里哥畫冊，這個計劃已經考慮了好幾十年了，如以現有的一萬五千幀檔案照片加以有系統的整理，也需要花上五年的時間，在最後明確的版本定案問世之前，因奇里哥作品真偽問題而引發的無窮爭執，無疑地，仍將會是極端激烈而糾纏不清。

Chapter 7
畢卡索的自畫像
——肖像作品透露了他一生的愛情玄機

　　在二十世紀初葉，肖像畫通常被人視為非常正規的畫像作品，而讓人將之與榮華、權威及財富聯在一起，當工業與經濟發展帶來大量財富而產生了新的社會階層之後，肖像畫才開始成為一種常人的符號。儘管肖像畫有許多種類，一般言，藝術家們如果有生活的能力，多不願被人委託來製作畫像，巴布羅・畢卡索就是此類藝術家的其中一。畢卡索可以說是本世紀最多產的藝術家，他一生百分之二十的大幅作品均是在致力於肖像繪畫，而他的此類作品中也有少部分是受人委託製作，還有少部分的作品是屬於傳統的畫像類。

　　畢卡索是不大會規規矩矩地去描繪坐姿的模特兒，名人們也別想以金錢利誘的方式進入畢卡索的畫像中來。他通常是選擇他的女伴做為他描繪的對象，而他大部分的肖像畫人物也不會被畫得美過其實，不過這些作品均可以做為他經歷造形、色彩及傳統繪畫實驗過程的證明，乃至於成為他心路歷程轉變的最佳證據。雖然畢卡索的許多親屬已在史料研究上提供不少口證，然而這些親密可靠的肖像視覺紀錄卻一直被人們所忽略，也一直沒有人曾

對畢卡索的肖像作品進行過全面的檢視與探究。

一、畢卡索為肖像畫打開了新的探索領域

　　一九九六年在紐約現代美術館所舉行標題為「畢卡索與肖像畫」（Picassoand Portraiture）的主題展，無疑地將可為畢卡索在二十世紀肖像畫發展史上建立起他明確的地位。這次主題展的展品約有二百多件，主要集中於與畢卡索較接近的人物肖像為主，並伴隨著他的自傳圖片以及肖像繪畫的演變歷史等詳實資料。從展示說明中，我們可以看得出，儘管畢卡索曾長期致力於此類作品創作，卻並未像波羅克（Pollock）及蒙得里安（Mondrian）那樣被人歸類限定在某種畫派，既使他處在任何變化莫測的階段中，也不曾忘記畫一些肖像作品。

　　這次展覽的策劃人威廉・普賓（William Rubin）表示，畢卡索的肖像描繪手法，最初並不為人們所接受。隨著繪畫的演變，現代藝術表達的手法越來越抽象，色彩也越來越強烈，這自然使得畫家們逐漸趨向以風景及靜物為表現對象，而較少以肖像為作畫素材了，因為在一幅風景畫作品中去改變物象原來的真實色彩較易被人們所接受，而在馬諦斯妻子畫像上的鼻頭加一點綠色可就較難被人們接納了。因此，抽象的表達元素往往會使人們減低了對肖像形體的認知，這也就是說使人已經無法分辨出肖像的原來清晰面貌了。

　　其實畢卡索在早年就已對繪畫技巧相當純熟，這次展覽中即有他十四歲時所完成的肖像作品。然而在畢卡索青少年時，當時

的攝影技術已經能夠拍出非常清楚的影像，這使年輕的畢卡索瞭解到，做為一名肖像畫家，他可以憑記憶的圖像來繪製標準的肖像畫，同時也可以集中精神去強調照像機所無法傳達的品質，如想像力、色彩（當時尚無彩色攝影）及主觀性等繪畫特質。

二、所有肖像畫家均堪稱漫畫諷刺家

畢卡索曾對他的傳記撰述人羅納・彭魯斯（Ronald Penrose）表示過，所有的肖像畫家都可以稱得上是漫畫諷刺家，早期的卡通式肖像畫，多半會或多或少地改變了模特兒的特徵，其真實面貌只有留給後代子孫去揣測了。而畢卡索的卡通式肖畫就更是漫無限禁，任由他發揮了。曾經在一九二○年做過畢卡索模特兒的吉兒特魯德・史丹（Gertrude Stein），在她事後親瞧她的肖像時即告訴畢卡索，她無法認出作品中的她，而畢卡索卻幽默地回答稱，這是她三十年後的模樣。

魯賓續稱，畢卡索大部分的肖像畫作均不大像原來被畫的人，既使在街上遇到她們，也無法認出來。不過，這些肖像作品卻能向觀者傳達出這些模特兒的神態以及畢卡索對她們的感覺，這可是攝影機無法傳達出來的。

在這一方面，畢卡索相當堅持地認為，他無法像照相機般去製造所有的肖像畫。有一回他被人委託繪製一幅肖像，是在他極不甘心情願的情況下進行的，其結果可想而知。那是在一九五○年代發生的事，一位名叫海倫娜・魯賓斯坦（Helena Rubinstein）的富有化妝品商人，不厭其煩地要畢卡索求為她畫

一幅肖像畫，畢卡索與她並不認識，可是藝術圈內的名人及收藏
家們均極力為她遊說，她最後經由畢卡索的友心熱心說服而達到
索畫的目的，因為該收藏家是購藏畢卡索作品的重要顧客之一，
畢卡索在屈於情面之下勉強答應了這次委託。這位富婆雖然可以
仗著她的權勢得逞，但她卻無法預料到以後的悲慘結局。

三、畢卡索曾在委託的肖像畫上惡作劇

　　一九五五年的夏天，魯賓斯坦夫人到達了坎城，在她急促
地打了許多電話到畢卡索的畫室時，所得到的均是「畫家正在工
作」，「畫家正在午睡」或是「畫家不在」等草率的回答，或許
對方接聽電話的下人，很可能就是畢卡索本人，而她也就只好在
小鎮上慢慢等待了。

　　當畢卡索為這件委託開始進行速寫時，情況變得更糟糕。
如果說畢卡索在速寫畫像上有任何表示的話，那就是魯賓斯坦的
畫像上出現了成串的珍珠項鍊。這些速寫草圖完成於一九五五年
八月至十一月之間，大約有十九幅之多；第一幅肖像描繪的是一
位沉思似祖母的女士，頸子上掛的似乎是一串鐵鍊；第二幅肖像
的表情顯得古怪而有點神智不清，同樣也是帶著一串鐵鍊，至於
魯賓斯坦夫人的其他畫像草圖就顯得更加暗淡沉重了，她的眼睛
四周佈滿了皺紋，還扮出各式各樣的鬼臉；在最後一、二幅草圖
中，從畫像上那大眼瞪小眼的眼神中，可以反映出畢卡索內心，
對這件委託的厭惡，尤其是那緊閉了的嘴唇，更傳達出他不耐
煩的心緒。顯然地，如果畢卡索將此批草圖展示予她看的話，這

些被極端貶損的畫像也必然會同樣引起魯賓斯坦夫人的厭惡與不快。

四、初期作品即已自新古典走向立體派嘗試

　　紐約現代美術館這次展出的肖像畫作，主要以與畢卡索較親近的人為挑選對象，這些人物都曾經由他重複地速寫或描繪過，像詩人馬克斯・傑可布（Max Jacob），他第一次出現在畫面時，是正當畢卡索探討〈亞維農的少女〉作品時；吉拉姆・亞波里拿（Guillaume Appolimaire）的梨形臉與他那龐然巨大的身軀正適合畫漫畫式的肖像；而安德烈・沙爾門（Andre' Salmon）則是畢卡索的另一位詩人朋友，他那尖削的面容自然使人聯想到非洲的弧形面具，這些均適合做為畢卡索那時轉形期的模特兒。當然還有不少女人做了他的描繪對象，那也正是畢卡索肖像畫的主要內容。

　　在二十世紀最初十年中，他的絕大部分時間，是以他的愛人菲蘭德・奧莉薇（Fernande Olivier）為探究非洲藝術形式的出發點，之後，他逐漸演變進入塞尚式的造形，當時塞尚正以綠色級灰色的山岩做繪畫結構而走向立體派的里程碑上。畢卡索以他的愛人們為模特兒一再地描繪，所產生的繪畫形式，在他一生中獲得廣大的熱烈迴響。

　　畢卡索的第一任妻子是舞蹈家奧爾加・可克蘿娃（Olga Khokhlova），其畫像帶有新古典主義的影響，可以說是他一九二〇年代初期作品的主要部分。在這段時期，他也畫了一些非

常性感的作品，像他的兒子及他的美國知名莎拉‧慕飛（Sara Murphy），在他與奧爾加的婚姻關係惡化之後，她的肖像畫形象變得日益怪誕，她那一雙圓瞪瞪的眼睛自一些鋸形的面容中凝視著，畫像變得愈來愈像怪獸像，她滿臉的皺紋與菱角，一幅嘮叨吹毛求疵的模樣。

五、金髮愛人在他轉型期中的重要影響

就在此時刻，畢卡索遇見了瑪麗‧德蕾莎（Marie Thérèse W.），這名十來歲的少女引發出他至大的熱情，畢卡索又不願意與奧爾加離婚，因為依照法國的財產法規定，一旦仳離他必須將他一半的財產分予她，最後經協商保證，他同意在一九三五年瑪麗‧德蕾莎生下他的孩子之後，再與她分手。儘管畢卡索對所有他四周的人隱瞞著瑪利的身分，但是她的形象卻一再出現於他一系列的肖像畫中，這些作品可以說在他的風格形式過程中佔了相當重要的地位，這名年輕的金髮美女無論是胸部、臀部或小腹均生得渾圓豐滿。

在畢卡索所曾交往過的女人中，瑪麗‧德蕾莎可以說是感情最豐富又最引人注目的性感尤物，瑪利予人的印象不僅是充滿了活力與肉感，既使做為畫中的靜物或是當做任何素材來畫，均是最好的模特兒。這些我們可以從畢卡索那個時期的作品中得到充滿證明，比方說有一件作品正顯示畢卡索當時正為愛情沖昏了頭，圖中小湯姆帶著鉛筆與畫筆正窺視著睡眠中的瑪麗‧德蕾莎；另一幅標題的〈躺著的少婦〉繪於一九三二年，這一年也正

是他畫瑪利肖像最豐收的一年，當時畢卡索好似一名沈醉在戀愛中的少年一般。

很多人認為畢卡索的藝術生涯可明顯地分成數個不同的階段，每一次當他的愛情故事結束時，他的藝術風格也隨之而去，而他又必須重新忙於尋找新歡，搬離新居，收養新狗，並結識新朋友及他所偏愛的詩人，進而再發展出他素描與繪畫的新風格來。不過魯賓對此一論調頗不能接受，他認為，畢卡索作品每一階段的風格演變均很明確瞭然，甚至於有時還在他的新愛情關係發生之前，即已在他的畫布上出現，觀者可從此次「畢卡索與肖像畫」主題展的作品中得到證實。

魯賓續稱，不管畢卡索一生中結識了多少女人或男人，某些事情對畢卡索而言，該發生的還是會發生，不過就另一方面來說，顯然這些親朋好友對他藝術的發展也有相當大的影響，這是不可否認的事實。

六、鬍鬚是判斷肖像畫雌雄的決定因素

在一九三〇年代後期，當畢卡索與瑪利的戀情出裂痕時，正是他開始發動攻擊追求烏眼黑髮的多拉・瑪爾（Dora Maar）之際，此時瑪利的畫像也變得平淡而呈現灰色調子，而多拉的肖像畫卻以豐富的顏色描繪著，有時還會畫上金色的鋸形鑲邊，還有時她那銳利的眼睛會帶一些淚水，當然這是偶然才會出現的畫面。不過多拉的畫像也的確是畢卡索情緒的一面明鏡，當時西班牙的內戰正將西班牙蹂躪得四分五裂，此刻多拉心神不寧而畢卡

索也充滿了憂心，這與他早年和瑪利在一起的幸福太平歲月是全
然不同的。

這段時期正逢畢卡索繪畫風格轉變階段，此情況繼續延續
到畢卡索結識了芙蘭莎・吉羅（Francoise Gilot）以及他與賈桂
琳・羅格（Jacqueline Roque）結婚，而賈桂琳於他在世的最後二
十年均始終陪伴在他身旁。

令人好奇的是，在紐約現代美術館的展品中，自一九三〇年
代以來的男性畫像只有一幅，那正是超現實主義詩人保羅・艾努
亞德（Paul Eluard）的肖像，據稱，他妻子與畢卡索有染，而他
也並不在乎，還表示他的人生觀已超越了擁有，或許這也可以說
明何以畢卡索會將艾努亞德描繪成女人似的，同時還為他的畫像
加上了一頂綠帽子。

畢卡索在畫肖像作品時，較喜歡強調他所畫對象的特質，
並以之做為他繪畫變形的實驗素材。當有人問起他如何去分辨他
所畫人物的性別時，他故意賣弄關子指出，如果肖像上有鬍鬚則
表示此人為男性。顯然，畢卡索的描繪對象不是僅以他的愛人為
限，但的確是他最常畫的主題，也經常成為他藝術演變中嘗試新
風格的具體形象。

七、畢卡索晚年的自畫像透露出死亡的陰影

在這次主題展的最後一個部分，觀者可以見到畢卡索這一生
描繪肖像畫的另一個特別的模特兒，那就是他自己的自畫像了。
他自己也表示過，畫家都會或多或少以自己為描繪對象，這對畫家

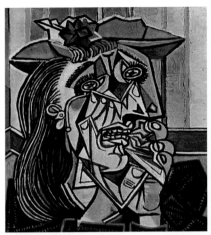

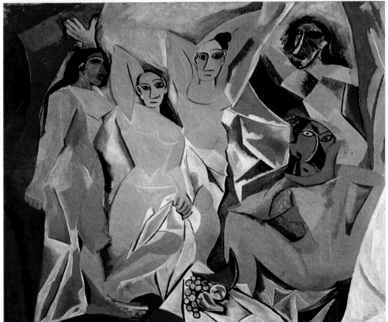

上左：畢卡索，〈哭泣的女人〉，1937，油彩／畫布
上右：畢卡索，〈瑪麗・德蕾莎〉，1937，油彩／畫布
　下：畢卡索，〈亞維農的少女〉，1905，油彩／畫布，243x233cm

的藝術生涯而言，不管是早期或晚期的作品，均具實質的意義。

　　畢卡索可以說是現代藝術史上能終身不停地畫自畫像的少數藝術家之一。艾德華・孟克（Edvard Munch）是另一位花了數十年致力為影響他生命的女人描繪畫像的藝術家；他的自畫像包括二十來歲的傲慢花花公子，還有一名臥床的孤獨憔悴老人正接受精神病電擊療法，他側面還站著一些女人形象。同樣地，在畢卡索晚年的自畫像中，他那嘲諷又帶恐懼感的面容正透露著，可怕與害怕那不可避免的死亡陰影正等著他。

　　畢卡索在數十年前曾見過這種懼怕的眼神。在喬賽普・芳德維拉（JosepFontdevila）的畫像中，所描繪的正是一名他在一九〇六年夏天於哥索爾的偏僻小村落所遇到的卡達蘭農夫，他當時完全被這名已九十歲老人的表情所驚嚇，其德維拉有一幅嚴峻的骨架及富有表情的深沉眼神，他同意做畢卡索的模特兒，也許還是赤裸裸地擺姿勢供畢卡索描繪。他為這名老人所畫的第一幅速寫畫像，充滿了羨慕甚至於阿諛之情，顯然他這幅作品有點近乎自畫像，因為他所描繪的這名老人肖像，似乎比其實際還要年輕三十歲，之後，畢卡索還為這幅畫像添加了老人的死亡面具。

八、畢卡索終身探索肖像畫不愧為一代大師

　　不管藝術史家如何說，畢卡索對肖像畫的興趣正顯示，現代藝術並未完全不顧一切地朝向抽象的形式發展，藝術家們仍然心甘情願地繼續描繪人類的形體，其情況正像小說家們一樣繼續講他們的故事。

也許有人會問到，在一九七三年畢卡索過世之後，肖像畫的形式是否仍然被人延續維持，顯然，許多對魯西安‧佛羅依德（Lucian Freud）‧安迪‧沃荷（Andy Warhol）、楚克‧克羅士（Chuck Close）、法蘭克‧奧巴奇（Frank Auerbach）、菲利普‧帕爾斯坦（Philip Pearlstein）及亞里克斯‧凱茲（Alex Katz）等當代畫家作品仰慕的人們，其回答必然是肯定的，像楚克‧克羅士就已經把繪畫與攝影的脆弱界線打模糊了，他發展出另一種肖像畫的表現語言，而沃荷則把肖像畫重新恢復，到早期的聖靈式化身，他將許多富人與名人的絲綢攝影予以裝飾化，盡情地玩弄著他們的虛榮名聲。正像維廉‧魯賓所堅稱，肖像畫絕不是一種千遍一律的形式，如今大家不得不歸功於攝影技術的進步，而讓繪畫能與攝影結合，或許有一天還會把肖像的表現手法發展到另一高點。

　　當然，肖像畫也是一種非常危險的形式，有時一不小心會演變出滑稽的結局，任何人只要見到安德魯‧韋斯（Audrew Wyeth）為瓦特‧安寧堡（Walter Annernberg）所作畫像，就會明瞭一名富有的顧主過份強調自己的重要性，而使其肖像作品變得不值得一顧了。

　　然而，話又說回來，只要富有的顧客繼續光顧肖像畫，藝術未嘗不是一條受人尊敬與永恆的事業，因為大多數的肖像畫作品終歸還是在為所描繪的對象服務，君不見如今此類作品被懸掛在客廳壁爐旁邊的機會，往往多過於美術館。

　　畢卡索歷經了八十年的肖像畫歷程，以他對肖像畫作品所發揮的想像力，其投入的血汗，實非任何一位同類畫家可以與之相

比，既使我們可以找到一些與他情況較接近的例子，那也與畢卡索無法同日而語，因為在他賦予肖像畫新生命的探求過程中，他不僅對傳統的畫派予以吸收消化，同時還不忘改革創新。

Chapter 8
梵谷與高更的靈魂對決

　　一百多年來，大家所公認的梵谷割耳事件，是因為他精神病的發作。一般美術史家多從梵谷的精神狀態來解糧他自戕的原因，加上他一八九〇年七月自殺，也就更不懷疑他自割耳朵的動機了。不過最近德國的藝術史家薇德甘絲卻指出一切都是高更的片面之詞而將兇手指向高更。此一說法仍缺有力證據，尚待進一步考證。

　　話說一八八八年春，梵谷遷到法國南方溫暖小鎮阿爾斯定居，他希望拋磚引玉，吸引更多藝術家移居此地，在他心目中，此一藝術社區的院長一職非高更莫屬。高更則因梵谷的兄弟里歐同意支付他在阿爾斯的住膳費，才同意搬過來陪梵谷住上半年。

　　不過四十歲的高更與三十五歲的梵谷友誼，卻因住在一起而交惡，其實高更的旅居阿爾斯，也對梵谷的精神崩潰有至深的影響。此猶如兩個倔強個性以及獨特藝術靈魂的爭戰範例，二者纏鬥到致死方休。

　　梵谷與高更的相知相交，其中夾雜了許多難以捉摸的比對抗衡情結。普羅旺斯的陽光與自然，吸引了梵谷前往阿爾斯建立他的「黃色小屋」，他盼望和高更分享快樂時光，為了迎接高更，

他還畫了〈向日葵〉來裝飾「黃色小屋」。當時已頗有名氣的高更，與梵谷在阿爾斯合住了約九個星期，兩人一起作畫談藝。高更除了送自畫像予梵谷，也用彩筆描繪梵谷在工作室畫〈向日葵〉的情景。他們之間的戲劇性情誼實可由他們的作品中得到印證，如他們均畫過向日葵、阿爾斯女人等題材，偏重自然或幻想的藝術風格，我們從他們同一主題的作品深入比較，即可看出兩人藝事相互影響深刻情形。

　　梵谷後來何以會精神崩潰，有一點值得注意，既使沒有高更的出現，梵谷仍然可以成為一個極度虔誠而光靠麵包就可度日的苦行僧。他想成為一個藝術生活完美化身的追求者。然而對高更來說，藝術家的崇拜向來只是一場遊戲，高更抱著玩弄的心情，可是對梵谷而言，一切都是非常認真的。

　　最初梵谷作畫的目的是為了給高更留下一個好印象，從而誘出高更的反應，以凸顯他自己的藝術才華。梵谷的〈詩人花園〉及〈向日葵〉系列，即是為了要挑起辯論而作。〈詩人花園〉中，人和大自然合而為一，那份平靜無疑來自高更藝術中的永恆，或許梵谷嘗試在他自己的作品和高更的作品之間，建立一個共通點。黃色是太陽的顏色，也是梵谷名作中所偏愛的色彩，這種屬於南方的色彩在梵谷畫〈黃色小屋〉時充分發揮。而高更在停留黃色小屋期間，所畫的唯一作品是〈文生畫向日葵〉，可見高更也同樣以這種花來認同他的朋友。其實向日葵的個別象徵意義是次要的，而〈向日葵系列〉和〈詩人花園〉系列，都是出自純裝飾的概念。

　　現代主義藉由原始主義而找回自己，這也正是結合梵谷的

切入點，他的藝術是一種類比的藝術，即意義的類似和形式的類比。如他在〈阿爾斯市集廣場夜間露天咖啡座〉中，即呈現出典型的類比形式，他在畫面上建立自己的法則，以證明繪畫的平面空間性，這些構圖要素呈顯的是自身的原貌，既不是用來呈現題材，也非呈現既定的世界。

梵谷在這兩個月所畫的第一批作品〈城南〉（Les Alyscamps）風景，透露了驚人的改變，較早的兩幅還是梵谷一貫的風格，而接下來的兩幅作品，清楚顯示出了他受高更的影響，他為了光滑的表面，而犧牲了其畫作的稠密風格，他選擇了複雜的構圖，要不是有散步的男女或撐傘的仕女此類平凡人物，還真無法認出這是梵谷本人的作品。高更似乎想要一個學徒，而實際上他或許只是一個模仿者。此足證梵谷對高更的敬畏。

高更還帶來一幅貝納德的〈布列東的婦人〉，梵谷也非常欣賞貝納德作品中的原創性，而將之列入自己臨摹的對象。高更曾與貝納德等人在阿望橋渡過夏天，他們擬將中世紀的琺瑯色彩技法帶入繪畫中，此技法重線條勝於色彩，而梵谷本人根本無意朝此方向發展。高更認為應從大自然中萃取抽象，而不是盡顧著現實。然而梵谷在某一程度上，卻是從內心製造影像，而這些影像原本應出自事物的本身，正如他的〈伊頓花園的回憶〉、〈阿爾斯的舞廳〉、〈阿爾斯競技的觀眾〉，均是來自記憶。他的回憶作品，成為他與高更之間生活突然改變的前兆，此後兩人轉成為對手。

高更也從梵谷所作過的圖案要素中選取主題，諸如梵谷的〈豐收〉系列、〈運河與洗衣婦〉、〈詩人花園〉以及〈紅色葡

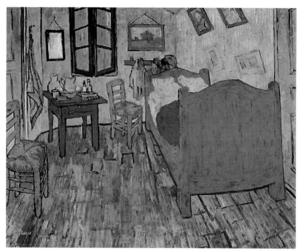

梵谷，〈在阿爾的臥室〉，1887，油彩／畫布，72x90cm，阿姆斯特丹梵谷美術館

萄園〉等作品為本，製作另一個詮釋。不過高更的版本〈阿爾斯夜間咖啡屋〉〈基努克斯夫人〉中，梵谷畫中與世隔絕的寂寞氣氛一掃而空。高更不是在現場寫生的，而是在畫裡工作的，因此作品並未傳達畫家的心情。

　　至於在黃色小屋時期，梵谷從未為高更畫過畫像，而高更卻畫了一幅梵谷的畫像，又梵谷為何要畫那兩張椅子，其中一些像是空著的王座，好似高更的座椅，卻不畫他本人，只能以象徵手法呈現嗎？這可能是：高更懷才自大，並以離開為要脅，使梵谷漸失自信，兩人的創作日趨不和。高更比梵谷更清楚兩人的不和，對高更而言，他所付的代價只要離開即可，可是對梵谷卻意味著一個世界觀的毀滅。

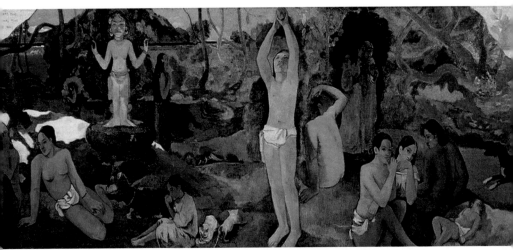

高更，〈我們來自何處？我們是誰？我們要往何處去？〉，
1897，油彩／畫布，139x374cm，波斯頓美術館

Chapter 9
悲壯的卡蘿
——二十世紀最引人爭議的女畫家

　　在二十世紀拉丁美洲藝術史上，女性扮演著極重要的角色，其重要的程度，比歐洲及北美洲的現代派女性還要明顯得多，這種情況，就拉丁美洲文化中長久以來所固守的大男人主義傳統而言，的確有些矛盾。此種局面的發展，在最極端的時候，甚至於把所有的藝術都劃分歸類到女性的基本領域中，而稱男性的活動範圍應在政治與軍事領域裡；也有一種說法認為，既然男性必須到大眾公開場合去拋頭露面，才能展示他們的權力慾望與感情，那麼女性自然有權進入私隱生活中，去陳述她們的感覺與情緒了。

　　在拉丁美洲藝術史上表現傑出的女性藝術家為數不少，其中較引人注目而具代表性的，當推墨西哥的芙麗達・卡蘿（Frida Kahlo）與瑪利亞・伊絲吉爾多（Maria Izguierdo），以及巴西的塔西娜・亞瑪瑞（Tarsila do Ameral）與莉吉雅・克拉克（Lygia Clark）、阿根廷的桂拉・苛西絲（Gyula Kosice）與李利安娜。波特兒（Liliana Porter），以及古巴的安娜。門迪塔（Ana Mendieta）等人，而其中又以墨西哥的卡蘿最為突出而具代表性。

一、遊走於兩性之間成為名人的仰慕對象

　　卡蘿被公認為二十世紀美洲最偉大的女性藝術家之一，她在女性文化史上的地位，幾乎形同偶像；她的自白告解式作品，充滿了生理痛苦、屈辱及堅忍的象徵訊息，正符合了二十世紀末期各種個人異端邪說當道的局面。尤其是她那激烈的自我殘害陳述方式，使許多藝評家將她的作品視為，在一個家長制主控的世界中，女性掙扎奮鬥的象徵。她自由遊走於兩性之間，結交了許多愛慕她的人，其中包括俄共名人里昂‧托羅斯基（Leon Trotsky）及知名女星多蘿‧德里奧（Dolors del rio）這使她的魅力有增無減。有人甚至於認為，她的作品結合了智慧、性感、嚴肅、悲慘與自戀情結，使她有如當代的普普明星，當今美國搖滾樂巨星瑪丹娜，居然還成為她最偉大的仰慕著之一，也就自然不會讓人感到驚訝了。

　　卡蘿的藝術作品其實相當地個人化，但卻引起了極大的爭論，這是叫人難以想像到的。卡蘿一生畫了一百多幅作品，無論是她一九二○年代中期的坐立圖像，或是一九五四年死前未完成的最後一幅史大林畫像，均明確地予人一種強烈自信的感覺。雖然大多數的作品內容均為描述她的私隱內心感情，但是偶然也會出現一些大眾所關心的主題，而且通常均帶有一絲宣傳的意味，結果也真因為處於此種政治空間，更加深了她作品今天在大眾心目中的印象。

　　當她在世的時候，作品即開始被人收藏，尤其是美國及墨西

哥等地她的朋友及仰慕者，特別對她的作品感到興趣。自從一九七〇年代後期以來，展示場及市場上大量出現了她作品的複製品後，使她的名聲日益遠播。蘇富比公司紐約拍賣場，曾在一九七九年五月間以四萬二千美元售出一幅她的自畫像，然而在一九九五年她的另一幅同類作品〈與猴子及鸚鵡一起的自畫像〉，已售得五百萬美元的高價。此後她的畫作不時地會在歐美各大美術館展出，經常引起觀眾的注目與探討。

二、傳奇的藝術生涯，一生與病魔為伍

卡蘿於一九〇七年，生於墨西哥城郊的姚肯小鎮，她父親吉也摩・卡蘿（Guillermo Kahlo），一名專業的攝影師，是從德國移民過來的猶太裔匈牙利人；她母親提德・卡特隆（Matilde Calderon），則是西班牙人與印弟安土著混血的天主教徒。卡蘿於一九一三年不幸得了小兒痲痺症後，卯開始了她一生必須與病魔、傷痛、開刀手術及療養等一系列的生理痛苦挑戰為伍。

在一九二二年到一九二五年間，她曾到墨西哥城的國立預備教育學校聽課，還學過素描及石膏鑄模的課程，並在學校大禮堂看過迪艾哥・里維拉（Diego Rivera）大師製作壁畫，她曾於一九二五年，向雕刻家費南多・費南德斯（Fernando Fernandez）學過短期的版畫，那年她在一次巴士意外事件中牙受重傷，使她長期臥病在床，也就在一九二六年養病期間，她開始畫起畫來。

一九二八年她參加了墨西哥共產黨，經由攝影家提娜・莫多蒂（Tina Modotti）的介紹，認識了里維拉，次年即與他成婚，

一九三○年她訪問舊金山時結識了美國名攝影家愛德華・維斯頓
（Edward Weston），以後的三年她與里維拉大部分的時間，均
待在紐約與底特律等地。

　　在一九三○年代初期，她的繪畫作品是採取墨西哥教堂神聖
的許願圖像形式與造形，並結合了一些象徵的元素及幻想，畫面
出現了相當殘酷的景象，她作品的內容主要是她自己的畫像，交
織著她內心的感情世界以及墨西哥的政治生活。一九三七年俄共
名人里昂・托羅斯基訪問墨西哥，還在卡蘿的家中住了二年。

　　一九三八年以間，法國超現實主義大師安德烈・布里東
（Andre Breton），為卡蘿在紐約朱利安・勒維畫廊所舉行的首
次個人展目錄撰寫介紹專文，他聲稱，卡蘿的繪畫作品可歸類為
超現實主義；次年她的作品在巴黎的雷諾・哥勒畫廊展出。卡蘿
在一九三九年與里維拉宣告仳離，但是在次年他倆又於舊金山再
度結婚。一九四三年，她受聘回到墨西哥城新成立的國立繪畫雕
塑及版畫學校任教。一九四○年代期間，儘管她的健康繼續惡
化，但始終從未中斷過繪畫創作，最後還是抵擋不住長期纏身的
病魔，於一九五四年在她家鄉可姚肯去世，這座家鄉的房子，於
一九五八年變成了卡蘿美術館，以紀念她那一生令人動容的壯烈
藝術生涯。

三、致命車禍的影響，她是里維拉大師的最愛

　　在卡蘿十八歲時，遇上的那次幾乎使她喪命的意外車禍，
改變了她的一生。一九二五年九月間，她從墨西哥城中心坐巴士

返家，不幸撞上電車，她當時即被拋出車外，強列的碰擊，使她的脊骨、骨盤、腳及項骨完全破裂，有一根金屬欄杆還插進了她的骨盤中。這次車禍使好多乘客當場死亡，大家也不寄望卡蘿還會活著，儘管她因小兒痲痺，有一隻腿已經萎縮，本來就不夠強壯，但是也沒有理由認為她全無勇氣去接受醫療的考驗。如今她已成為殘廢狀態，在她一生中即經歷過三十多次的開刀手術，在康療養期間還得配置石膏護身褡。她所遭到的嚴重傷害，也造成她無法懷育胎兒，結果她曾因此而遭到三次流產。醫院、手術及解剖器官的圖表說明圖等，以後均融入她的藝術中，而成為她作品圖像的一部分。

卡蘿一九二九年與里維拉結婚，她與里維拉的關係可以說是相當複雜，當然部分原因是出自他們相互之間都仰慕對方的藝術，她認為里維拉是一名天才，他的作品魅力無窮而耐人尋味，而他則深信卡蘿是她那一代的墨西哥畫家中最偉大的一位。他們倆均生活在波希米亞式的政治圈中，當時自由戀愛的觀念是政治圈中所流行的信仰之一，而卡蘿也已經至少有過一次同性戀的經驗，里維拉在娶她時，已知道她有雙性戀的傾向，以後也習以常見怪不怪了。不過里維拉當時已有四名子女，分別與三個不同的女人生的，里維拉本身所具有的男人魅力、靈活與成功的事業等條件，也相當吸引女性。卡蘿曾企圖要為里維拉生孩子，此一念頭很自然也成為她的生命及作品中讓人覺得好笑的內心情境，而里維拉對此事並不表示樂觀。

儘管這事令她不悅，並化成她作品中的一部分，但是卡蘿期望生孩子的願望是否一直持續下去，那就不得而知了。她後來獲

得一具裝在甲醛藥水瓶中的胎兒，並將之置放在家中的書架上，還開玩笑地告訴來訪的朋友，稱那是她的孩子，卡蘿的輕率不穩定的個性是出了名的，而她的黑色幽默有時已到了完全不顧慮她自亡的悲慘境遇之地步。不過她卻相當能忍受里維拉對她的不忠，她雖然經過許多次的手術及長期的療養時期，據她過去的情人稱，她在性生活方面還相當主動，她在一九三七年與托洛斯基的一段情，曾遭到里維拉的極度不滿。他們倆之間糾纏不清的感情恩怨往來，可以說在她一九三九年的作品中表露無遺。

四、超現實主義大師推崇為天才畫家

在一九二九年比利時所發行的《形色》雜誌報超現實主義文章中，墨西哥的疆界已臨近阿拉斯加，而美國卻並未被包括在超現實主義的地圖中，這也就是說，當時在超現實主義的世界中，墨西哥享有非常特殊的地位，此外，還有東印度群島、康斯坦丁堡及祕魯等地區，不過這些地方被認為是具有異國情調、原始而神祕的國度，特別對那些以西方基督教藝術與文學為傳統的國家來說，是極具吸引力的。像超現實主義領袖之一的安德烈‧布里東，就對墨西哥非常熱中，他還收藏了不少前哥倫比亞時期的雕塑，他在一九三八年第一次訪問墨西哥之後，即成為卡蘿、里維拉及托羅斯基的好友。

布里東後來為卡蘿在紐約茱利安‧勒維畫廊的個展目錄寫了一篇序文，他描述她的藝術是「純粹的超現實」，而卡蘿卻稱她從未覺得自己是超現實主義畫家，直到布里東來到墨西哥後才

聞知此點，卡蘿在這家專展超現實主義藝術的畫廊個展，算是她的首次公開展出，反應還不錯。一九三九年經布里東的邀請及協助，她的十七幅作品再遠赴巴黎的皮瑞・哥勒畫廊展出。

卡蘿的作品乍眼一望，的確很像超現實主義畫作，她那飄浮的奇怪造形，遊走於內外的視角觀點，誇張又奇特的物體尺寸，與達利及馬格里特的繪畫有一些類似。但是喜現實釾義藝術主要關心的是，以事物的轉化，使之進入一進新奇又特異的狀態，而致產生了一些聯想，以導引出新的含意。至於卡蘿的象徵主義，卻是直接而易於明瞭的，通常是描述一些自傳式的特定問題或是內心的憂慮，只有在她一九四○年代後期所繪少數幾幅花卉與植物的作品，似乎是在尋求較純粹的超現實意境，圖中的造形已蛻變成為子宮、輸卵管及陰莖，她的大部分意象，不管如何怪誕，均維持某種寓言式的象徵形式。

在一次訪問中，雖然她接受別人稱她是超現實主義畫家的說法，不過卻表示，她的超現實主義，基本上較善變而具幽默感，正如藝評家伯特蘭・沃爾夫（Bertram Wolfe）所犺調的，「當正統的超現實主義正關心著夢境、惡夢以及敏感的象徵時，卡蘿的作品卻是以急智與幽默來主導。」

雖然她在巴黎的展相當成功，羅浮宮購藏了她一幅作品，而卡索及康丁斯基也都對她的作品讚不絕口，但是卡蘿卻認為歐洲的知識份子過於秀廢而不值得一顧，她甚至於在一九五二年稱，她不喜歡超現實主義，認為那只是資產階級藝術的墮落宣示。一九四○年代她曾參與過許多超現實主義的聯展，在大眾的心目中，她的確與超現實主義有某些關聯，而卡蘿本身奇特的服裝穿

著，無論在紐約或是巴黎，均相當吸引超現實主義者的注意，儘管以七方的價值觀言，卡蘿所描繪的內容具有異國情調，而她卻認為西方的超現實主義是先天腐化的表徵；這的確是相當諷刺的事。

五、史無前例的奇特自畫像

　　卡蘿一生的作品，基本上可分為三大系列：自畫像、靜物以嘆與現代主義有關係的邊際文化圖像。

　　卡蘿的自畫像描繪大約持續進行了將近二十年，在她一九二〇代時期的自畫像面目，呈現的是輕而富變化；一九三一年與里維拉畫在一超的自畫像，顯示她像洋娃娃一般的好奇，可是到了一九三三年，她的自畫像臉部畫法開始有了一定的公式，不過也有一點脫離常軌。卡蘿拍照了許多自已的肖像，最有名的肖像是由依莫根・昆寧罕（Imogen Cunningham）在一九三〇年拍攝成的，以後她的彩色肖像則是經由她的人尼古拉・穆瑞（Nicholas Muray）於一九三八年所攝得。如果把她的攝影肖像與她的自畫像做一對照，我們即可看得出她如何地處理她的形象：她加濃了她的眉毛並刻意強調其弧形的特點，同時還在鼻樑上將兩邊的濃眉連結在一起，而她的嘴則畫得較短而豐滿，並在上唇上方描出一根根的鬍鬚來。

　　在天主教的文化中，女性的毛髮總是是象徵性慾的危險地帶，因而修女必須剪掉或剪短頭髮，上禮拜堂的女士必須戴帽或是遮上面紗。而卡蔬精緻裝扮的髮式及刻意強調面容上的毛髮，

可以說是她性慾主動的象徵安排，有幾幅她的肖像作品顯示，她正由幾隻猴子（即古代的慾望象徵動物）陪伴著，其他伴隨她的尚有鸚鵡（在印度神話中，為卡瑪（Kama）愛神的寵物）。有關她愛情生活中的境遇，均可在她自畫像中的髮式上表露無遺。

在她一九四〇年代所繪幾幅包含頭與肩的自畫像之背景，是一片大葉森林、仙人掌及花卉，呈現出茂盛繁榮的氣象。在這些畫像中，一個比較明顯不同的地方是，原來掛在卡蘿頸子上那些出名的前哥倫比亞式的項鍊，已被換成一圈纏繞的刺藤，尖尖的刺插進了她的頸子，還滲出血滴來，不過她臉上的表情卻是泰然自若，卡蘿似乎毫不畏縮，也不微笑，她經常似乎哭過著眼淚，這象徵著她正忍受痛苦。

卡蘿的這種半身自畫像畫法，在美術史上還很難找到同樣的前例：像林布蘭的自畫象比較具有實驗性質，他將各種不同樣式的臉予以編年紀事化；梵谷的自畫像在精神上比較封閉，有幾幅較激動的表情，均與他生活中所遭遇的戲劇化事件有關聯；然而最有暗示性的作品，當屬但德・羅西提（Dante G. Rossetti）的藝術，在他一八六〇年以後所繪的幾幅人形象，可以發覺到這種具有象徵性的性慾表達。為了說明卡蘿而以羅西提的作品來舉例，或許有一點不倫不類，因為許多女性文化史家非常瞧不起他，不過就某種程度而言，卡蘿畢竟亡經把她的面容予以修飾美化，使之具有偶像性質。

或許也有人會把卡蘿的自畫像，與義大利及北歐的聖母許願圖像相比較，尤其是圖像上所附加上的金翅雀、百合花、石榴、櫻桃、檸檬以及其他動植物等，均象徵著聖母瑪利亞與耶穌在未

可能遭遇到的痛苦，而羅西提也曾在他的作品中描繪過此類早期的宗教圖像，自然會讓觀者引起這方面的聯想。雖然在某種認知上，所有卡蘿的作品均只是自畫像，但其實也可以將這些半自畫像，分開來做個別的思考，如果我們把她的某些自畫像一字排開來，可以呈出更清晰的敘事圖像，有如一連串特別的自傳式展示。比方說，在她的〈破碎的圓柱〉（一九四四年）、〈希望之樹〉（一九四六年）及〈絕望〉（一九四六年）作品中，她有如一名女演員，正在排演她自己慘痛的醫療遭遇劇本。

六、靜物作品帶有性慾暗示

里維拉具有特色的畫作，是畫在一百平方英尺的牆面上，他作品的內容主要是對社會上窮人與富人之間的衝突，進行雷霆萬鈞的批判，而卡蘿的作品通常是畫在洋鐵板、纖維板或是畫布上，尺寸也較小。她似乎刻意避免大氣派的畫法，而畫作內容多半是一些微觀的視覺焦點，尤其在她的靜物作品中，最能表現出這種特色。

正像她一九四〇年以後逐漸大量製作的小幅自畫像一樣，卡蘿之決定去畫一些小幅的靜物作品，也許有部分原因是出於她希望能多增加一些自己的經濟能力，而不願意太依賴里維拉生活。這兩種類型的作品內容並不十分複雜，據現在許多私人收藏家判斷，還相當具有市場價值。卡蘿的靜物作品內容，主要是切開來的西瓜片及其他中美洲非常具有異國風味的水果與蔬菜，整體的結構相當不錯，有點接近懷舊的墨西哥傳統繪畫，在一九四〇年

代她的此類作品，予人一絲奇特的遐思聯想。

　　卡蘿的靜物作品帶有一種濃烈而直率的特質，充滿著性慾的暗示，她的寓言絕不會讓人難以瞭解，而她的象徵符號通常也是直來直往，比方說，畫中會包含一隻鸚鵡以代表性愛，或是加上一隻小鴿子做為和平的象徵。不過作品中較引人注意的，卻是她描繪水果那種真切的造形；被切開來的水果，顯露出種子及渾圓的形狀，突出而紅潤的模樣，令人自然聯想到女性的生殖器管，而香蕉及蘑菇的外形就讓人想起了男人的陰莖。這種以生物形態來做為引喻的手法，在超現實主義畫派中被妥善運用過，像達利及唐蓋均是此中田手。這類作品使觀者感到焦慮，他們正面對著超越真實的激情物體，並把觀者帶進一種被壓抑的層面或是下意識的性需求中，無疑地，這正是卡蘿的意圖，她這類畫作表達較為出色的，可以說是她所有作品中最具智慧的。

　　只有到了卡蘿生命的後期，她的靜物作品才似乎有了內涵上的轉變，畫作中性慾的共鳴情形開始消失，而變得直接對自然本身的進一步回應。卡蘿在一九五一年之後，有時病情非常嚴重，以至於她躺臥在她的床邊，除了描繪一些小幅的水果畫作之外，已無法治作其他的作品了。儘管她身體極為虛弱，她仍然試圖使這些小幅作品能具有深層的內涵，而不僅僅在追求純粹的外觀。有時她似卷鬚狀的植物與根瘤當做生命的化身，並將之描繪在充滿陽光與月光的背景之中，遠方覆蓋的是分不出晝夜的藍天。此批作品是她決定投身參與政後製作的，也顯示出她的精力日益耗損，在這批作品中她所企圖輒現的寓言式內涵，並沒有她在一九四〇年代時最好的靜物作品，所表現得那樣明確。

七、當代女性文化史家譽為女性意識代表人物

　　當代女性文化史家，對卡蘿作品中的訴求表達，最令她們興趣的，乃是她藝術中的邊際性。這種興趣日益俱增，自有其產生的原因，由於藝術史及上層藝術評價的中心是在巴黎和紐約，而卡蘿的藝術與墨西哥的藝術均處在這些主流勢力之外，在大家陳述現代主義，需要挑選二十世紀比較重要的各地區代表性藝術時，卡蘿的作品於這些是夾縫裂口之間，自然顯現出其強有力的潛能而扮演著重要的角色。

　　在大家進行探討她的邊際性情況時，通常多半是在強調卡蘿繪畫意象民俗的一面，並暗示著，她所描繪的語言是屬於天真純普的大眾意象方言，而不著眼其上層藝術的表達方式。卡蘿因而被推向這樣的結論，認為她結合了墨西哥與美洲女性藝術家的特徵，比方說，這些女性藝術家通常運用鉤針、縫線及刺繡來行創作，她們被上層男性主宰的藝術世界所否定，這一點的確引起女性藝術家的爭辯。卡蘿的藝術剛好可以當做樣板來支持二項論點：第一、必須對傳統藝術史的美學予以根本修正，而這種傳統藝術史已被主流控制的男性以及歐洲中心論的偏見所汙染腐化；第二、以之做為較具民主觀念及女性意識的代表人物，同時並稱，她的藝術能包容民間的裝飾應用藝術成分。然而有趣的是，也有人同時將卡蘿視為結合上層藝術與應用藝術的榜樣。

　　既然女性藝術一直被人強制列入與大眾藝術隔絕的地位，因而大家自然會要求並辯稱，女性的裝飾藝術最主要的特點，就是

極個人化、私隱化與家庭式化的，其本質正應該如此。經過大家的分析後，一般總會做出各種結論來，當然不可避免的也會出現一些不同的意見，有人認為經過私隱化的過程後，這種被邊際化與被剝奪的狀態即行消失，而應將之公平地置於大眾之中。應用藝術、民間藝術、女性藝術均將會逐漸走向中心舞台，而上層藝術必然也會調整其位置，或則至少也應該讓出一些空間，予那些過去被視為下層藝術。此外，過去的藝術史也需要重新改寫，以使加入那些不為人知之大眾藝術部分的說明。

不過，對這些文化前衛人士而言，有些問題仍然等待釐清，主要的疑問出在，卡蘿自己的藝術充滿了頑童般的好奇。雖然卡蘿的確曾希望在她的作品中展示革新氣象，但是她所要的只是共產主義式的革命，而不是對女性藝術及民間藝術進行改革。卡蘿的作品也非常個人化，極明顯的自我中心，不過在大家原諒她的情況之下，去對照她作品的內容、所貫穿的理念以及決定她觀點的各種因素時，我們會發覺到她的作品所要陳訴的，除了「芙麗達・卡蘿」之外，其他要表現的東西並不太多。她的藝術並不能說已經完整包容了普遍性的內涵，至多也只是簡單而象徵性地，表達了一些其他女性所遭遇的痛苦及問題，不過這些作品對她自己的問題倒是描述得極為清楚。

卡蘿與歐洲的主流藝術間的關係，也相當遙遠，正如同她陳述她自己與超現實主義的關聯，以及她早期的風格演變情形一樣。而她那世故又複雜的個性，也明顯地與任何一位純樸的天才不大相同，卡蘿當然絕非是一位民間藝術家或是素人畫家。實際上，她運用民俗及大眾的藝術主題，其情況一如其他當代的歐洲

藝術家及作家一樣，那就是自覺性地對特別的原始樣式進行採集
與引用，這其實是一種降格以求的含糊手法。儘管我們吹毛求疵
地提出了這些問題，但是整個來說，我們仍然不得不承認，卡蘿
是二十世紀最重要的女畫家之一。

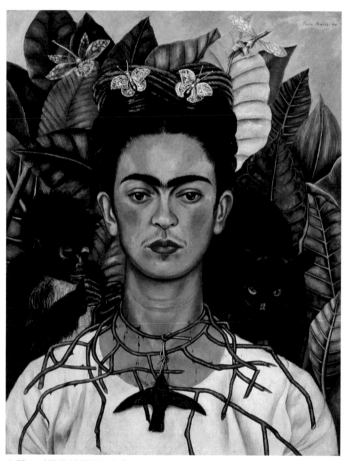

卡蘿，〈戴荊刺項鍊的自畫像〉，1940，油彩／畫布

Chapter 10
培根的殘酷寫實
——透視人類心靈深處的不安

　　法蘭西斯・培根（Francis Bacon, 1909-1992）可以稱得上是二十世紀最卓越的英國畫家，當然他也是最引人爭議的藝術家之一，他的藝術經常讓人深深感到困擾。培根繪畫的主題多為人體造形，他是以一種嶄新而令人心緒不安的激烈手法，來重新闡釋人體的生理結構；以他藝術家透視的眼光將人體分解開來，然後在畫布上再予以重新組合。培根迫使我們，或許也是第一次，去正視人類身體的個別組件以及隱藏其間的沉重壓力。

一、既非表現主義也非超現實主義

　　培根對人體面部的處理手法尤其引人爭論。在他平常以所熟識的人為對象的畫像中，主人翁有時呈現在尖聲叫喊的狀態中，既使這些人物在安靜的休息情況下，也予觀者不停轉變與變形的印象。同時還讓人永遠分辨不出他們的身分面目。儘管培根經常被人稱之為表現主義（Expressionist）或是超現實主義（Surrealist）畫家，他自己卻強烈反對此二種標籤，他堅認，他

的作品具有自己的生命，更接近我們所看到的平常世界，並保持著他所稱「殘忍現實」的真正面目。

　　培根被人稱為表現主義畫家，並不令人感到奇怪，不過此稱號卻讓這位英國畫家頗覺不悅，他始終認為他的作品具有全然寫實的特質。大部分被人聯想成表現主義者的藝術家，均將他們的情緒感受毫不保留地注入作品中，並以變形與扭曲的外觀來表現他們的藝術世界，此類藝術因而也被人認為具有理想主義色彩，比方說，以被誇張的面部特點，可以呈現出想像世界中的理想主體。

　　培根作品中所表達的圖像暴力與即刻的震憾效果，一般而言，具有現代藝術某些表現主義的手法，但是這只可以說是一般意義上的表現主義手法，當培根自己歸納他的作品時，卻認為他的藝術在企圖藉由描繪身體的意象，來捕捉人類生理現實在他心靈中所激發出來的感覺。培根並不十分關心抽象藝術；他認為人體才是他最根本而唯一要關照的主題。在培根的作品中，人體之被扭曲，其理由與表現主義藝術是不盡相同的；他所追求的是藉此來嘲諷日常生活，這也就是指我們常人觀察自己與世界的表面方式。他要尋求推翻與平日習以為常的感知習慣，以便讓觀者更能接近肉體生命的原有現實面，其目的也就是要顛覆，一般人認知的永恆穩定習性，並瓦解那些分散了我們直觀體驗的重要障礙。

二、具強烈戲劇內涵的現代寫實主義

　　或許描述培根的作品，最適當的用詞仍然是「寫實主義」（Realism），儘管此一分類用詞經常被一般人濫用，不過在這

裡卻具有特別的含意。就培根的作品而言，寫實主義並非指直接
而誠實的描繪，而培根也只將此種誠實的描繪視為「圖解說明」
而已，相反地，他認為寫實主義乃是忠於人體內活生生的生存體
驗，這也就是他藝術的基本題材。正像十九世紀的寫實主義畫家
一樣，培根小心翼翼地記錄著人類造形流動而變遷的真實情形，
然而，在一個世紀之後培根所處的時代，卻有所不同，如今可以
做為繪畫的素材寬廣多了；自然主義與模仿的傳統已不再令人滿
足。因此，培根的寫實主義可以說是全然現代的，他自己也承
認，創作靈感的起源，來自畢卡索一九二〇年代晚期的作品，他
的手法雖然非常露骨，不過有時卻被人認為更接近超現實主義。

　　培根的畫作具有很強烈的戲劇性，無疑地，這是因為觀者
在某種程度下多少會認同畫中的情景，在一幅繪畫裡把人體尋常
的外觀加以扭曲，會讓觀者覺得畏縮，而對人類的肉體與骨骼構
造有一種不舒服的感覺。培根畫中人物造形的展現，經常近乎瓦
解的邊緣，已到了令人分辨不出來的地步，畫家集中全力以粗暴
的筆觸來描繪人類造形，並運用悸動人心的圖畫素材，來展現肉
體的痙孿狀態。為了達到此種效果，培根有時還將大把顏料直接
猛摔在畫布上，之後再以他的雙手，畫筆或其他的媒材來擬塑造
形，他相信以此手法可以表現出人體事實的殘酷面。

三、觀者猶如窺淫狂般無法超然置身事外

　　相對地，在他畫作中圍繞於人物四周的空間，卻是嚴格的
正統描繪。無論是包圍人物四周的箱形空間或是安置在人物背後

的彎曲線，均成為觀者自身空間的延伸物，許多批評家經常將這些箱形空間視同叫不出名字的荒蕪處所，諸如廉價旅館或牢房等卑賤汙穢之地，它具有某種存在主義的隱喻內涵；不過培根卻反對將他的繪畫做任何象徵性的解釋。相反地，他所創造出來的空間，將觀者與畫作中的人物一起層層包圍起來；這些空間置觀者於窺淫狂者的角色中，使他們似乎處於偷看某項見不得人的私隱儀式。場景道具是以平坦光鮮的色彩描繪的，其上則是諸如家具以及電燈泡與開關插頭之類的平凡物品，表現的手法有如立體派拼貼作品中的物體造形。對培根而言，這些物品都是確實存在的實體：為日常生活現實中極易辨認的小東西，他藉這些物品的堅實展現，使得那些被扭歪了的人物造形，具有更恐怖的真實感。

　　吸引觀者注意其圖畫空間所採用的手法，多集中於他的三聯畫作品，此乃培根為現代藝術發明的一種藝術形式，那與傳統的三聯畫作是不相同的。在傳統的三聯畫作上，畫面的結局通常是在陳述一個故事，而培根卻使畫面上所包圍的空間，延伸至觀者的四周，迫使觀者與畫中人物接觸，他那直接衝向觀者的光禿禿圍牆，叫人想要擋都無法擋得住。

　　「真正的想像力，你有辦法想出能讓事件再度進入生活之中，此乃在於尋求一種技巧，能在一個固定的時空中捕捉事物」，培根如此總結了他的圖畫策略。他可以說是已經放棄了任何型式的象徵主義，他的畫作並無抽象的理念，既無偶像也沒有表徵符號，而只有意象存在，如果以嚴格的語言意識來做解釋，那是全然不適當的。觀者觀賞其作品正如同遭遇到一件意外事件一般，其效果非常強烈，有點近乎猥褻圖片，觀者在面對他的畫

作時，是不可能超然絕俗而置身事外。

四、不是幻想世界，而是針對具體世界的體驗

　　雖然培根出生於都柏林，並在愛爾蘭度過他大部分的童年，由於他的家族背景，他仍然被人認為是一名英國畫家。他父親原來是都柏林的賽馬訓練師，後來進入國防部服務，在第一次世界大戰爆發時即將家遷到倫敦。在一九二五年前，培根的家可以說經常遷居於英格蘭與愛爾蘭之間，不斷的遷移加上哮喘病的感染，使年輕的貝孔無法正常地上學，因此他的教育大部分是來自家庭教師的教導。一九二五年，培根離開了家並在倫敦落腳，他於柏林短期停留之後，前往法國消磨了二年時間。他在法國時經常前往香提里（Chantilly）參觀康德博物館（Musee Condi），並在該館見到尼古拉波社（Nicolas Poussin）的〈大屠殺無辜人〉（1631），畫中一名母親在她孩子被搶走時發出驚恐呼喚的景象，予培根極深刻的印象，並成為他的早期畫作中重複出現的意象。另一個讓他難忘的著名呼喚，則是賽蓋・艾森斯坦（Sergei Eisenstein）於一九二五年所拍攝的知名電影《波廷金戰艦》中，一名戴眼鏡的受傷護士所發出來的驚呼鏡頭。

　　一九二七年巴黎的保羅・羅森柏畫廊所舉行的畢卡索畫展，影響了培根決心以繪畫做為他一生的事業。經由這位前輩藝術家作品的啟示，他發覺在人類的造形裡面，存在著一處嶄新而隱秘的世界，畫家可以把其中深層的戲劇效果展露在畫面上來，此情景後來即變成了貝孔的圖畫世界。

　　培根一九二八年曾在倫敦住過一段時間，不久他即成為稍具知名度的室內設計師與家具設計師，他當初以自學開始的繪畫逐漸變得愈來愈重要了，最後竟成為他唯一的活動。由於培根曾在一九三〇年代毀掉過不少他早期的作品，使那段時期的作品很少為人所知，一九三六年他曾提出一件畫作參加「國際超現實大展」，但卻被拒於門外，或許他早已有預感，知道他的作品並不屬於幻想夢境世界，而是針對具體世界的體驗。

五、人物繪畫帶有血肉之軀的真實感

　　一九四五年他以展示〈十字架基座人物三習作〉與〈風景中的人物〉，樹立起自己的風格，前者為三聯作的形式，他當時即被人拿來與其他同時代的英國具像畫家相提並論，如葛瑞漢‧蘇哲蘭（Graham Sutherland）與馬提佑‧史密斯（Matthew Smith），還有雕塑家亨利‧摩爾（Henry Moore）也在其中，他們曾在一起舉辦過幾次聯展。不過在培根關照人物特質的畫布上，已經出現了他積習難改的特異個性，他從尼古拉波社的作品與艾森斯坦電影鏡頭，所發現的最初尖叫場景，如今已提升進入了他自己的畫作中。像一九四九年的〈頭像Ⅵ〉，一九五三年的〈臨摹委拉斯蓋茲作品──《教皇英諾森十世》〉，以及一九五三年的〈畫像習作〉等，均是他一九五〇年代早期所創作的傑作代表作品。

　　培根為了使他的肖像與人物繪畫帶一些血肉之軀的真實感，他開始運用起艾克斯光攝影照片，同時為了滿足他對人體實情

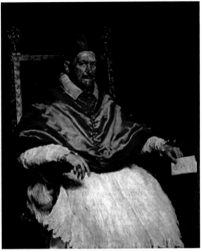

左：培根，〈臨摹委拉斯蓋茲作品──《教皇英諾森十世》〉，1953，油彩，152x
116cm
右：原作，委拉斯蓋茲，〈教皇英諾森十世〉，1650

的半科學探究，他也運用了十九世紀末期艾得維爾・穆布里吉
（Eadweard Muybridge）對運動中的人物與動物的攝影研究圖
片，這些素材都成為貝孔許多畫作的創作靈感來源。他的另一項
主要關注，則是有關人物與圖畫空間之間的關係，這種關係對圖
畫的內涵至關重要；其間出現了以線條描繪的立方體形狀，這些
類似透明的籠子般造形，是用來做為把人物自其週遭環境中隔絕
開來。

　　培根的藝術引起國際藝壇注目，乃是起於一九五三年他在紐
約的第一次個展，次年他的作品還被選出來，與本尼丘森（Ben
Nichslson）及魯西安・佛羅依德（Lucian Freud）的作品，一起
參加威尼斯的雙年展。一九六〇年代培根的藝術成就已達到一個

新的境界，他重新探究三聯作的手法，於一九六二年創作了〈十字架三習作〉，使他藝術生涯中的此一中心主題，獲致更進一步的演變。

六、藝術史家難以歸類的獨特具象大師

此外，他畫作的衝擊力變得愈來愈直接，這可以在他的肖像畫中見到。培根描繪的人物，多半是他朋友圈中的人，專心研究培根繪畫的人士均非常熟悉這些主人翁的面孔與他們的名字，他們其中包括伊莎白・勞斯桑（Isabel Rawsthorne）、亨瑞塔・摩拉斯（Henrietta Moraes）、魯西安・佛羅依德以及喬治・戴義爾（George Dyer）等人。培根稱，他從未畫過跟他不熟習的人之肖像，因為「如果他們不是我的朋友，我不可能對他們如此殘暴無禮」，尤其戴義爾是他一九六〇年代作品中最常出現的模特兒，戴義爾在一九七一年過世，曾讓畫家傷心了好一陣子。

培根可以說是本世紀表現最強而有力的具象畫家之一，尤其他出道於抽象藝術當道的一九四〇年代與一九五〇年代，使得他的藝術成就更顯突出而難能可貴。雖然戰後英國藝壇曾產生過不少諸如葛瑞漢・蘇哲蘭、魯西安・佛羅依德・吉塔（R.B. Kitaj）以及大衛・霍克尼（David Hockney）之類的重量級藝術家，不過培根作品的獨特風格，卻讓所有的藝術史家很難予以學術歸類。尤其在將他與他同時代的偉大具象畫家相比較時，他所走的路似乎較堅實而難以模仿，並更能展現這個時代精神的獨有見解。貝孔一生追求藝術，直至他生前最後數年仍就積極勇往直

前，他是在一九九二年訪問馬德里時離開人間的。他後半生的數次回顧展都轟動藝壇，如一九六二年與一九八五年在倫敦國家畫廊的個展，一九六三年在紐約古今漢美術館的特展，乃至於他死後，巴黎龐畢杜中心於一九九六年以及慕尼黑美術館於一九九七年為他舉辦的盛大回顧展，均為世人所津津樂道。

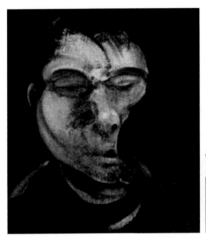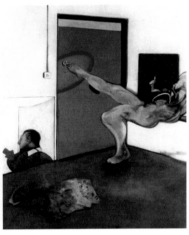

左：培根，〈自畫像〉，1971，油彩／畫布
右：培根，〈人體習作〉，1978，油彩／畫布

Chapter 11
引人爭議的鄉土畫家霍帕
──透過光影描述現代人的疏離感

　　美國繪畫長久以來即展現了其與歐洲迥異的自主性，為了尋求脫離巴黎派的陰影與探究抽象表現主義（Abstract Expressionism）領域，許多美國畫家曾將歐洲文化的影響力，予以全面的演化。諸如普普藝術（Pop Art）與照相寫實主義（Photorealist）運動，曾藉由表達美國社會的日常生活現實，為美國開創了不一樣的本土藝術，也讓世界其他地區認識並重視美國都市生活充滿活力的感性面貌。在二十世紀美國繪畫史上，愛德華・霍帕（Edward Hopper, 1882-1967）無疑地佔有極重要的地位。他是率先描繪美國本土日常生活的先驅之一，尤其是他那強有力又敏銳的作品，為美國創造出近似神話般的本土形象。然而他生前卻遭受藝壇人士甚多誤解，世人對他的藝術成就也認識不多。

一、作品充滿不確定的曖昧感，富形而上內涵

　　有人說霍帕是地域性的鄉土藝術家，他本人卻堅決反對此一稱號，而稱以這樣簡化的稱謂，並不能說明他的作品，他甚至於

在一九二○年代末期還對美國繪畫的本土化趨勢表示異議。也有人認為他是屬於寫實主義畫家，持這種想法的人，可能只注意到他作品中意象沒有任何敘事性的含意，然而他這種根植於描繪手法的具象造形，卻是永恆而無時間性的。還有人給他戴上了「反動的保守分子」之帽子，雖然他經常被排除於前衛藝術運動發展之外，不過，我們無法否認，他的確是完全屬於這一世紀的；他精通文學，是標準的電影迷，他親身經歷了這個時代的轉變，並以極高度的感性將他的體驗表現於他的藝術中。他的作品極富形而上的內涵，他所塑造出來的孤寂與空虛意象，以及對慾望與死亡之謎的揭露，在我們這個時代已很難找到幾位藝術家，能做出像他那樣強而有力的表現。

回顧霍帕一生的藝術旅程，他未曾參與野獸派、立體派、未來派、表現派、超現實派、抽象表現主義等接二連三的前衛運動；他孤獨地堅持追求自己鍾意的題材：橋樑、鐵路、燈塔、汽車旅館、加油站、浴室、辦公室、住家、酒吧間、高速公路、商店櫥窗等。不管霍帕畫的是一道沐浴在陽光下的圍牆，或是一名出現於充滿陽光的臥房裸女、拖曳光影的大門與陽台，他所描繪的人物與造形，總是以相同的模式來處理，而唯一能決定其空間深度與明暗變化的因素即是光線。他的每一人物均保持固定的姿態，他們似乎均籠罩在沉默的氣氛中，展示出一股絕然的孤寂感，不過觀者卻可從中查覺到他們正在為所面臨的威脅而掙扎，同時還可感知到他們的潛在慾望。或許讓觀者深深受到感動的因素，就在於他作品中瀰漫著所謂不確定的曖昧感。

二、美洲與歐洲居住環境不同，充滿放逐感

　　霍帕自紐約藝術學院畢業後，曾在紐約從事過短期的插圖繪畫工作，他於一九〇六年至一九一〇年間數度赴歐洲旅行遊學。這段時間正是法國印象派發展時期，印象派以色彩符號為前提而排斥刻意的敘述，並暗示心靈與自然現實可以共存，霍帕馬上就愛上了此種結合藝術與自然，又強調光影色澤的描繪手法，在他三次停留巴黎期間即嘗試以印象派的手法畫了三十多幅作品。

　　霍帕在返回美國之後，滿懷著熱情，他想以自己在歐洲學到的新技法，來尋求他的新感覺。不過，當他重新反思故鄉粗獷原生的生存環境時，要他馬上抹去在歐洲的生活體驗，也並非易事，此刻自然促使他形成了二元論的思考方式。法國的鄉村正如莫內或畢沙羅的作品一般，房金是由石塊砌成，四周有勻稱的鄉間小路，古老牆角下的花園，樹上還結滿了水果，這是一片延綿不斷的成長地方，也正是居住那塊地方人們的生活中心，那裡的人們並沒有為生存掙扎的痛苦或是被放逐的感覺。但是在紐約的哈德遜或是新英格蘭地區，房舍則是由輕木材建成的，拆遷容易，而經常油漆粉刷過的窗台，色彩鮮艷奪目，與四週的環境極不相稱，人類與他生存的世界是對立的。海邊的燈塔在夜間放射出隱約的訊息，人們在自然的邊緣生活，並隨著道路與鐵路的開拓，游牧式地散居於各地區，在此種環境下，生活中心的概念自然消失。

　　對於身為畫家的霍帕來說，面臨與歐洲全然迥異的故鄉環

境，讓他深深感受到美國地方的「另類」狀態，在「我」與大自
然超越經驗的對話中，顯現了建築物與生活場所的「另類」象徵
潛力。尤其是霍帕喜歡乘長途車旅行，他經常冒險前往充滿挑戰
的地方，這種居無定所的漂泊生活，自然引發他傳達出一種既放
肆又似遭遺棄的感覺，甚至於還隨時潛藏著生存可能遭受感脅的
恐懼感，他一九二五年所作的〈鐵路旁的住所〉即為此時期的代
表作品。在一九二三年他所作水彩畫作品中，也可見到他此時期
對帶有雙重斜坡屋頂的窗戶甚感興趣，他可經由窗戶垂直看到屋
頂，窗戶的四周是百葉窗板，而照射在其下方的山形牆上，儘是
空洞與令人不安的光影。他之喜歡雙重斜坡屋頂，乃是因為它在
美國文化中有一絲「被放逐」的象徵意味，他可以說已將美國的
傳統居所符號移入他的作品中。其他諸如他畫中的小路與海邊的
船，均似乎面對著空虛的世界，其實這也正是指他所描繪的虛幻
光影。

三、後期作品表達現代人的疏離感

在巴黎所繪的作品中，霍帕所認識的光影是閑散而隨處可
觸及到的，那與他真實的生命無何關聯，畫中的碼頭與建築也與
他無何關係，整個畫面的呈現，猶如一場夢境，那並不是他意識
中的深沉體驗。然而如今在美國，霍帕與週遭的環境有較真實的
牽涉，他有能力去找尋他自己，他較能面對繪畫的新可能，並在
歷史的關鍵時刻中體認出繪畫中深刻的需求。這是一種生存認同
的經驗，那是超越想像的真實需要，極單純卻又呈現出無限的局

面。正如霍帕所稱，他要描繪屋頂及屋邊的陽光，這是一種經由密切生活體驗而重新返回真實世界的自主意識。顯然地，他企圖在新環境運用他的新技法，他在最初幾年也並非全然如意，不過，此即是美國西部開拓者的風格精神，或許也正是他的老師羅伯‧亨利（Robert Henri）所教導他的二個字：「勇氣」與「精力」的歸結吧！

自一九二一年至一九六五年，霍帕作品的主要特色又是什麼？原來在他風景畫中找不到的人物，隨即出現了，不管是女人或男人，無論是站著還是坐著，他們均保持不移動的姿態，他們似乎在凝視遠方或是什麼也未看到，這些人物均無法認出他們的身分。霍帕儘可能限制他的情緒性觀察，他從素描原作中挑出一些人物，並將他們簡化處理成為一般化的人物，這些人物似乎均處於自我封閉狀態，好像非常抗拒外界的投入。吸引觀者注意的倒不是孤獨的狀態，可能是他的孤獨理念更引人好奇，既使畫面上出現了其他的符號，也沒有明確的意涵與價值的表露，或許霍帕要表達的正是人與人之間的疏離感。雖然畫面中出現了一些比較特殊的情景，那也只是在表現主人翁可能與作者分享了相同的孤獨與放逐的感覺。

四、城市風景中的光影，述說焦慮孤寂之情

事實上，霍帕的第二個時期作品，已與藍天、色彩等戶外世界隔絕，如今他漸漸地轉移到他的畫室中探究現代人的生活。畫中沒有任何顯示動機與價值的執息，既使出現一些諸如手指彈鋼

琴之類的象徵線索，那也只是讓觀者注意此毫無意義的動作，而更予人一種沉默的印象。觀者似乎已自生活沖退出，如同隔了一層厚玻璃來觀察每一件事物似的，我們不應將此類作品視為表現美國的社會情態或是當成佛羅依德的心理現象，更不能將之視為窺視狂的幻想，當一個人在窺察另一個已全然自我疏離的人時，那已不再構成侵犯任何私隱祕密了。這些表達社會生存情態的作品，多半是畫家在經歷紐約漫長冬日的隱居體驗與觀察所感而作，它表達的是一種頃刻間的絕對，或是片斷生活中的整體，此種「絕對」是令人難以瞭解的，只有當人們遭遇痛苦或是在模糊的夢境中才會發覺。霍帕的作品總在表達生存的體驗，並帶有一種對生命沉痛憂傷的感覺，不過在他初期的風景畫中仍帶有一絲希望。

雖然霍帕在二〇年代與三〇年代，比較少畫戶外風景，既使白天消磨於馬路上或海邊，而作品仍然會留在工作室中完成。此後，卻是越來越多動作中斷或是未加說明的觀景圖，此類作品可名之為「故事風景」（Story Sdapes），這與普通風景不同，或許更接近當代的「城市風景」，如〈星期天的清晨〉即是明顯例證。在他前一階段的城市建築物，似乎是在等待陽光的照射，如今他已賦予了一種放逐的感覺，偶然他也曾安置一些商店招牌或是在「故事風景」中安排一些商店片斷建築，這些偶而出現的招牌符號，正暗示著生活的無目的與荒謬感。

在他人生的最後數年他與妻子嬌（Jo）過得是很純淨的生活。在他最後的一幅作品〈兩個滑稽人物〉，描述他與妻子有如兩名在舞台上向觀眾道別的喜劇演員，這也暗示著畫家正在回顧

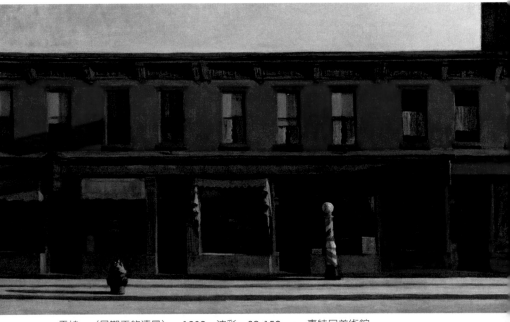

霍帕，〈星期天的清晨〉，1930，油彩，89x152cm，惠特尼美術館

他的一生，並對他個人的英雄史詩般的冒險所受挫折與失望，做
出憂傷的一瞥，然而，劇院有如人生舞台一般的空虛，而照耀在
男女主人翁身上的光線，卻是夕陽。在他一九六二年所繪的〈路
與樹〉更能表達出畫家的最後遺言，畫中自左而右橫跨著一條馬
路，此乃時間的象徵，從人類出生到死亡，這似乎是在隱喻人生
何去何從。右方是一處黑暗得無法穿透的小森林，然而在其邊緣
的樹梢上，卻出現了朝陽的金光，這的確象徵著一種永恆的喜悅
與幸福。總之，在人生的路上無論出席或缺席均同樣的神祕，通
過色彩的滋潤，形成了鮮活的生命，而藝術家經由放逐的生活，

使他飽嘗苦難而獲致頓悟，其價值遠勝於毫無意義的象徵，何況
人生本來就是殘缺不全的。

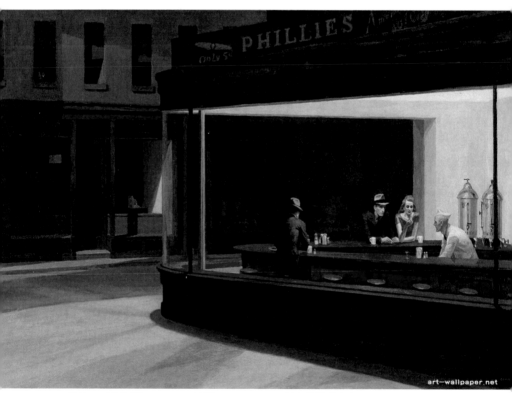

霍帕，〈夜貓子〉，1942，油彩，76x144cm，芝加哥藝術中心

Chapter 12
大師的老人痴呆症
——引人爭議的德庫寧晚年作品

　　愛金梅病症（Alzheimer's Disease）是一種老人癡呆症，六十五歲以上的人們，二十名中就有一名會染上此症，它對人的影響主要是心智過程上，而非生理上，其發病的症候就是記憶力逐漸喪失與智能日益減退。如果一名老畫家得了此症，那麼人們又要如何去分辨出他作品中，創意與癡呆的界線在那裡？尤其是發生在一位知名的畫家身上，他晚年的作品必然會面臨許多令人困擾的問題了。

一、德庫寧在一九八一年風格大轉變

　　當今大師級畫家染上此症最明顯的例子當屬維廉・德庫寧（Willem de Kooning）。一九九七年巡迴於歐美大美術館展覽的「維廉・德庫寧：一九八〇年代的晚期作品」主題展，即引起了大家的熱烈討論，人們最常提出的問題：諸如德庫寧是否真的得了愛金梅病症？在他一九九〇年完全放下畫筆之前，他的心智是不是真的日益衰退？有人傳聞稱德庫寧曾經一度無法記起好友的

名字，如果他的心智真的衰退了，這對他的作品是否具有特殊的含意？

德庫寧晚年的故事傳說紛紛，其聲勢足令他當大師級人物而無愧。不過，馬諦斯、畢卡索、林布蘭及莫內等大師，晚年的境況非常窘困，深深影響到他們的晚期創作，而德庫寧的情況卻有所不同，讓人稱奇又感迷惑，無論藝術史家、藝術評論家與觀眾，或是醫學專家與診療師，均眾說云云而尚無定論，也許只有德庫寧自己才最清楚，但是他如今卻不能言語。

一九七八年當艾倫・德庫寧（Elaine De Kooling）發現他先生因狂飲導致酒精中毒而昏迷，她當即送他至解毒中心，同時還把他的畫室助手丹尼・迪克生（Dane Dixon）辭掉，迪克生後來即死於酒精中毒，德庫寧則被強迫服用禁止濫飲的藥物，只要他一飲酒即會感到身體不適。一九八〇年是他情況最糟糕的時候，也正由這一年開始，他藝術有了新的轉變。

在一九八〇年他所作的少數幾幅作品上，大片的白色塊穿插交錯於他一九七〇年代所善用之厚而黏的色線中，到了一九八一年，德庫寧經過幾十年來所建立的激情描繪風格，正式進入了一個嶄新而迥異的局面。華府赫希鴻美術館所收藏的〈無題Ⅲ〉，乃是他一九八一年的代表作品，蒼白的藍記號沖進黃白相間的背景中，自在的輪廓線明顯地浮現於其間，整個畫面被基本的結構分割成數片斷，如今，這位抽象表現派畫家似乎將自己也抽象化起來了。

二、家屬成立管理委員會引起各方惴測

一九八二年至八三年間，這種新的局面繼續維持著，強烈的紅黃藍色調以帶狀呈現出來，彷彿他一九四〇年後期的鬆散黑白色，又重新浮現在汙濁的色彩中。然而這幾幅帶狀繪畫第一次在畫廊出現時，許多人均表示異議，認為那不可能出自德庫寧的手筆，或許是經由他的助手所繪製成的，許多朋友也因而逐漸與他疏遠開來。

這些顧慮與猜測，在艾倫‧德庫寧於一九八九年二月間過世時達到最高點。德庫寧的女兒麗莎在律師約翰‧伊斯曼（John Eastman）的陪同下，向法院提出監護德庫寧的代理全權，當時還由醫生出具了一份他心智狀況的證明書，法院正式授權麗莎與伊斯曼成立一個管理委員會，來負責保管德庫寧的產業。自一九九〇年之後，該委員會即限制他人接近德庫寧，也不准任何人隨便進入他的工作室。之後，謠言四起，甚至於還有人稱，德庫寧已遭藥物控制，現正處於植物人狀態中，而一幫陰謀份子正控制著他，以便讓委員會能有機會謀求更多的財產。

盡量減低德庫寧生病的傳言，顯然是出於經濟利益的考慮，當然這也有利於緩和大眾的議論紛紛。有些人非常厭惡他一九八〇年代的作品，像英國藝術史家安德魯‧佛吉（Andrew Forge）卻在一次演講會中表示，如果觀眾僅以德庫寧晚期的作品來批判他，這無疑是在汙辱他一生的藝術生涯。一九九四年五月間華府的國家美術館，為他舉辦了一次回顧展，加上這次由舊金山現代

美術館主辦的巡迴展，均有助於平息來自各方的猜忌與抱怨。

三、一九八八年後才開始喪失行為能力

　　舊金山現代美術館總監加里‧加瑞斯（Garty Garrels）曾會同紐約現代美術館總監羅伯‧史托爾（Robert Storr），一起前往長島德庫寧的畫室詳細調查證據。他們在管理委員會的同意下，訪問了德庫寧的助手，並檢視了艾倫‧德庫寧在一九八八年以前為德庫寧所拍的作畫過程錄影帶，他們提到有關畫室的運作情形、助手的角色、創作的日期，以及德庫寧的生理與心理狀態等問題。不過，委員會所容許的調查也僅到此為止，無疑地，兩位總監並未能見到德庫寧本人。

　　不用說，畫室的助手協助德庫寧把顏色置於調色盤上，有時還會幫助他描一下底線，不過助手的行為並未越出常軌，還不至於引起著作權的問題。依證據顯示，這些晚期的作品的確均出自他親手所繪，作品本身也提供了某些證明，德庫寧的手跡貫穿了他所有的繪畫。這次回顧展的畫冊上，還將他一九八二年〈無題Ⅲ〉的作畫過程十四個步驟演化情形，印成圖片加以說明。德庫寧可以說是專注地投入他的畫作中，一步一步地推展，直到他認為該終止時即行停筆。

　　但是，德庫寧的病症仍然是大家注目的敏感問題。加瑞斯在完成策畫主題展之前，曾提出臨時動議決定組成一個專家小組，重新檢視有關展品。他們在紐約集會了兩天，看了這批作品，並將不同年份的畫作加以比較，他們權衡了風格的發展，並討論到

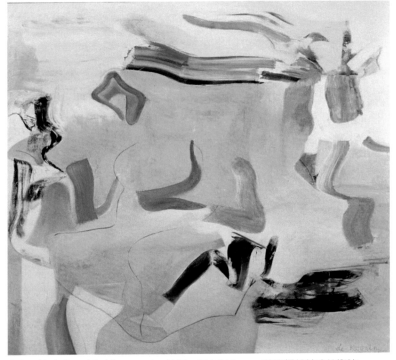

上左：德庫寧，〈女人〉，1948，油彩，136x113cm，華盛頓赫希鴻美術館
上右：德庫寧，〈女人〉，1952，油彩，154x114cm，坎培拉美術館
　下：德庫寧，無題Ⅲ，1982，油彩，223x195cm，華盛頓赫希鴻美術館

評價有關問題的標準，他們研究德庫寧對孤形的感知情形，並發現到他一九八八年以後的作品與前面的手法不大一致。據加瑞斯的看法認為，德庫寧在一九八〇年代末期，筆法已喪失了其原有的複雜性，而變成只是一些筆觸，這些畫作缺少了結構性的意圖，他此刻可能已無法控制畫面上的整個大局了。

四、一九八〇年代的逐年變化引人注目

在華府國家畫廊舉行的那次回顧展，還特制他一九八〇年代的畫作設一專室展示，這似乎在表示德庫寧的知性呈現，有日益退化的趨向。不過，加瑞斯卻有不同的見解，他以為晚期的作品仍然維持著理念的嘗試與過程的運作，這並不是一扇門打開或關閉的問題，人們仍然可以從作品中發現他一年一年的持續變化。因此加瑞斯策劃德庫寧的回顧展並不是先挑選四十件精品，他覺得去瞭解德庫寧一年一年的改變以及同一年中的變化幅度，才是比較有趣的課題。

在檢視一九八〇年的十二幅作品中，實際上有六幅較接近一九七〇年代的畫風，到了一九八一年似乎才是德庫寧真正開始改變的一年，他過去那些又厚又濕，而上下前後交錯的驚人筆觸，忽然之間被白色緩和了下來，他簡化描繪，不再畫一九七〇年代誇張又凝結成塊的畫面，原來晦暗混雜的氣氛一掃而空。過去似格子的交織線條，如今已變成建築式的結構，或成為色彩的基架，畫面的處理趨向於淡薄而單純化，每一幅作品均有各自的情境，且逐年逐幅地在持續演變中。

如果說一九八〇年代的作品中有什麼特別的進展，那就是一九八三年至八五年的明顯嘗試，他開始丟棄了一九八二年的沉重感官情緒，白色成為畫作布局中的主要對應物，純然的風景元素組成了一幅滾動的全景圖。過去的海天色調與暗褐色消失了，紅、藍、黑、白等色主宰了畫面，同時還加上了一些互補色。整個色調已變成了一種反自然的新組合：綠、橘、鶴紅、橙紅、檸檬色，配上深藍與白色，造形似乎已融化在白濛濛的光茫之中。這批作品可以說是充滿了輕盈與明朗的光彩，更接近卡通式的造形布局，而具有一種生動奇妙的幽默感。

五、概略化意識逐漸代替了複雜化組織

德庫寧傳給我們某些窘困的問題，主要來自他多變的曖昧性。這些畫作到底在描繪什麼？我們要怎樣去解讀它？他的病症對畫作有多少影響？在解讀他的畫作時，病症是否應該佔了主要的因素？人們是否能夠很確實地詮釋清楚？這些問題是否也能適用於其他的個案？

據加瑞斯觀察畫室工作過程的錄影帶資料顯示，德庫寧有些日子並不能完全集中精神工作，有些日子又似乎顯得生龍活虎。加瑞斯對大家只談論德庫寧的心智問題不以為然，他認為也應該考慮一下德庫寧一九八四年至八五年間旺盛的生理精。加瑞斯並指出，圍繞在德庫寧四周的人們對他的情緒與持續力，有決定性的關鍵影響，比方說，畫室的主要助手湯姆・費瑞拉（Tom Ferrara）當他於一九八七年離職之際，正是德庫寧明顯呈現消沉

的時刻，一九八九年二月當艾倫‧德庫寧過世之後，他也元氣大挫，到了一九九〇年，他即全然大勢已去。

史托爾則表示，年齡與疾病會使人逐漸衰弱，那是一種催化體，不可能會有什麼神奇出現，當疾病侵入人體或有所預示時，其過程也絕非如此簡單化。當然我們不能忽視愛金梅病所帶來的困擾問題，據專家們稱，德庫寧症狀的典型情況，即是複雜的組織功能逐漸消失，精細的知覺也日益衰退，代之而起的是概略化的自覺意識。然而德庫寧在一九八〇年代的真實情況又是如何？這是很難說明白的，既使那些非常瞭解他的人，也無法全然清楚。據醫學專家的看法，愛金梅病症的患者，其外表看來似乎很正常，而病情卻可能已達擾人的地步。

六、依賴機械化技巧與程序性功能作畫

據加州愛金梅病症研究中心主任傑夫瑞‧昆明斯（Jeffrey Cummings）博士稱，人們認為這是一種全球性的疾病，不過它仍然有一些不為人知的細節，需要探究，此病症已影響到心智機能的不同區域，但並不是全部的機能均遭致損傷。它可能會影響陳述性的記憶（Drocedural Memory）功能，但卻還不至於影響到程序性的記憶（Procedural Memory）功能，因此，大部分的病患均保持著程序性的記憶功能。

疾病的惡化所影響大腦區域的程度並沒有一定的模式可尋，比如像音樂家之類擁有特殊技巧的人們，既使當他們心智的自覺意識逐漸衰退，但其記憶功能仍舊保持得很好。昆明斯博士並稱，

由於自省的能力是人類最高級的機能之一，患者最先喪失的即是此種機能，這也說明了何以愛金梅病患者總是比較安靜的原因。

顯然愛金梅病症對「行動」繪畫具有至大的不良影響，如果德庫寧是以口語方式來製作他的作品，他無疑早已遭致愛金梅病症的澈底毀滅。因而正如加瑞斯所稱，德庫寧主宰他整個創作的能力，直到一九八〇年代末期才出現問題。

昆明斯博士也表示，這說明了何以德庫寧的筆觸能完全保持一貫性，而他所表達的觀念性東西似乎已喪失，這也說明了何以德庫寧絕不會把抽象的觀念置於首位。他從未真正地去思考過究竟要創作什麼，他作畫時大部分依賴的是機械化的技巧與程序性的記憶，這些均是他在患病中仍然保持得很好的功能。因此，或許他並不知道他在畫什麼，不過這對他來說，已沒有什麼重要了。

據史托爾的調查，曾有訪問者見到德庫寧在畫室的工作情形，他在游移不定的作畫過程中，突然間會在畫作面前敏捷地行動起來，他這種剎那之間進入自己繪畫世界的表現，正是他偶然恢復了他抽象表現派的行動繪畫潛能，不過此刻卻成為他重複出現的一種姿態與習慣。反過來說，既使德庫寧思考的能力已經衰退，然而他表達繪畫程序性元素的熱情，仍就繼續維持著。

七、翱翔於太虛終獲返老還童之境

德庫寧的內心究竟想些什麼，這是我們無法完全瞭解的，或許他的心智狀態一直都很正常。正如他在一九四九年所說的，

他之對於絕望的情境感到興趣，也只是當他有時感到絕望之際，當然他絕不會在落筆之初即感絕望。顯然他也瞭解到，在抽象畫中，思考與所有的行為其實都是徒然無用的，畫家最終還是永遠要迷失在空間之中。也許他現時已可以盡情地在空間漂浮、飛翔……，空間的概念對他而言，即是盡可能地去改變。在抽象畫中，空間就是主題，他將空間視為一種態度，這種態度絕不可能只從他自身產生。

　　在一九八〇年代以此種存在的意義來說，德庫寧的確已到達了「絕望」的時刻。或許愛金梅病症能為他開放通往神祕的門窗，他終於可以全然經營他那神奇的「騙局」。這令那些重視造形品質的人或是關心藝術史的人，都不得不對他另眼相看了。如今他已真正滑入他自己曾經關心過的空間，他容納了他自己的各種極端境遇，並以他自己過去創造出來的方式來填滿這些境遇。在他最後的作品中，已明顯地展示出這種明亮的太虛空間，這也正是史托爾所稱的「光輝的精神輪生體」。不過，德庫寧仍然沒有忘記附上一些令人驚歎的幻想餘波。

Chapter 13
人物收藏家
——普普大師安迪・沃荷的美學觀

在藝術史上，迄今尚無任何一名美國藝術家能像安迪・沃荷（Andy Warhol, 1928-1987）那樣有名氣又具影響力。其實「藝術家」只是他許多名銜的其中之一，他還是一位權威的製片人、作家、雜誌發行人、音樂促銷人、收藏家以及文化評論家。不管他選擇那一種媒材，他的作品都會讓人震懾、憤怒而引發大眾議論，這可真是當代美國其他文化人物少有的。尤其是像他這樣一位美國化的藝術家，能在大戰後的美國消費文化各領域中，均成功地扮演具影響力的角色，恐怕尚難找到第二個例子。

沃荷是物品收藏家，也是人物收藏家。他為所收藏的人物建立生涯檔案並觀察他們自我毀滅的過程，從他所拍攝的影片中人物，他冷靜地注意他們生涯的變化。他曾被人稱為是我們這個社會的性格分析大師，他作品可以說挖掘出了資本主義漫無節制的潛意識問題。

安迪・沃荷製造一種反科學、反美學、反藝術的藝術（anti-science, anti-aesthetic, anti-artistic art），他的出現深深影響了四分之一的世紀。一九六四年沃荷展出的布里洛（Brillo）和康寶湯

安迪沃荷，〈康寶湯罐頭〉，1968，絹印／紙板，88x58cm

罐頭（Campbells Soup）等箱子作品，全都是逼真得令人震驚的
庸俗仿製藝術品，他運用了極簡雕塑造形的木製箱子，並在上面
貼上絹印的商標符號，使之看來像真實的商品。此時期惟一與沃
荷才華相當的歐洲大師是波依斯（Joseph Beuys, 1921-1986），
這兩位大師的逝世見證了時代環境的改變，也伴隨著四分之一世
紀實驗課題的吸納。

一、唯一在藝術市場上擊敗畢卡索的大師

　　前年十一月間，被譽為當代普普藝術代表大師的安迪‧沃
荷（Andy Warhol）著名畫作〈毛澤東〉肖像，由香港富商劉鑾
雄以天價一億三千五百多萬港元，在紐約佳士得拍賣會上擊敗多
個對手投得，創下沃荷作品最高成交價的世界紀錄。今年五月二

十二日，香港佳士得會展中心展出著名戰後當代畫家安迪・沃荷以毛主席為題材的系列作品，這也是該系列作品在亞洲的首次展出。據悉，展出的十七幅作品總估值十五點六億港元。

今年四月二日，法國藝術市場資料庫業者Artprice說，普普藝術大師安迪・沃荷（Andy Warhol）的作品去年以逾四點二億美元的拍賣金額，擊敗畢卡索，成為全球交易最熱絡的藝術家。Artprice在年度趨勢報告指出，沃荷在二〇〇七年全球前五百位拍賣金額最高的藝術家中，以四點二二三億美元排名第一，是他二〇〇六年拍賣金額一點九九六億美元的兩倍以上。沃荷有七十四件作品的成交價超過一百萬美元，最高的一件〈綠車撞擊〉（*Green Car Crash*）去年五月在紐約佳士得拍賣會上，以六千四百萬美元賣出。

美國普普藝術教父安迪・沃荷，今年適逢他的八十冥誕，歐美紛紛推出作品展，向這位繼畢卡索後對廿一世紀最有影響力的藝術家致敬。台灣也不落人後，由中時媒體集團、藝術家雜誌、中正紀念堂聯合主辦「普普教父：安迪・沃荷世界巡迴展」，明年一月一日在中正紀念堂一樓盛大登場。據主辦單位之一的時藝多媒體稱，由於安迪・沃荷作品在拍賣市場上頗受歡迎，光是保險金額即高達十億台幣。

這項「普普教父」巡迴展由歐洲獨立策展人、策展公司等組成的「策展人協會」策畫，網羅歐洲藏家手上珍藏的沃荷作品，從二〇〇六年開始在歐洲各地進行巡迴。台灣是亞洲地區的巡迴首站，預計展出一二一件沃荷的絹印、水彩、壓克力的創作、雜誌專輯的封面設計。展品中最引人矚目的是沃荷一系列以明星與

安迪沃荷，〈瑪麗蓮夢露〉，1971，版畫，21x21cm

時尚人物肖像為主題的絹印，包括瑪麗蓮‧夢露、伊麗莎白‧泰勒、貓王、毛澤東等名人肖像，都將在這次的展覽中現身。另外還有沃荷以康寶濃湯、可口可樂等消費用品等為主題的絹印。另有廿八張由義大利攝影師佩德里亞力（Dino Pedriali）拍攝的沃荷個人照，這批從未在台灣曝光的照片，記錄了沃荷過世前幾年的工作以及生活之面貌。

二、沃荷製造一種反科學、反美學、反藝術的藝術

　　在藝術史上，迄今尚無任何一名美國藝術家能像安迪‧沃荷那樣有名氣又具影響力。其實「藝術家」只是他許多名銜的其中之一，他還是一位權威的製片人、作家、雜誌發行人、音樂促銷人、收藏家以及文化評論家。不管他選擇那一種媒材，他的作品都會讓人震憾、憤怒而引發大眾議論，這可真是當代美國其他文

化人物少有的。尤其是像他這樣一位美國化的藝術家，能在大戰後的美國消費文化各領域中，均成功地扮演具影響力的角色，恐怕尚難找到第二個例子。

安迪‧沃荷無疑是二十世紀下半葉美國文化的象徵人物。他的創作與美式的消費文化息息相關，將大眾熟悉的圖像直接截取到個人的創作之中。安迪‧沃荷的創作沒有巨大的文化包袱，他將西方（歐洲）藝術的傳統一刀劃開，建立了一個屬於美國新大陸的視覺世界，並透過這些大眾熟悉的圖像（包括明星、名人的頭像、日常生活的用品，以及電影甚至是卡通圖像的引用），傳達出新世界的價值觀。這種價值觀和數百年來影響歐洲舊大陸的宗教、階級無關，按照安迪‧沃荷個人的說法，這就是「民主的平等」。

安迪‧沃荷製造一種反科學、反美學、反藝術的藝術（anti-science, anti-aesthetic, anti-artistic art），他的出現深深影響了四分之一的世紀。此時期惟一與沃荷才華相當的歐洲大師是波依斯（Joseph Beuys, 1921-1986），這兩位大師的逝世見證了時代環境的改變，也伴隨著四分之一世紀實驗課題的吸納。一九六四年沃荷展出的布里洛（Brillo）和康寶湯罐頭（Campbells Soup）等箱子作品，全都是逼真得令人震驚的庸俗仿製藝術品，他運用了極簡雕塑造形的木製箱子，並在上面貼上絹印的商標符號，使之看來像真實的商品。裝置藝術的普及、錄像作品的成熟、公共藝術策略的轉變，以及持續出現了描述壓迫、種族主義和兩性問題等社會議題的適切作品，這些我們都可以在後來的幾個重要的展覽中獲得驗證。

三、連遇刺與逝世的消息都令人震憾

　　安迪‧沃荷（Andy Warhol）於一九八七年過世，他的出現深深影響了四分之一的世紀。理查。亞維東（Richard Avedon, 1923-）幫他拍的肖像照臉上還留下他的子彈傷痕，他在一九六八年包伯。甘迺迪（Bobby Kenndy）被殺後沒多久，曾遭瓦勒麗。索拉娜（Valerie Solanas）槍擊謀殺未遂，美國藝評家麗莎。萊布曼（Lisa Liebmann）稱他是大難不死。另一美國藝評家彼得。希傑達（Peter Schjeldahl）回憶稱：「他真會選日子，這可說是混雜著敬畏和憤怒，我們可以想像得到，他甚至於連中彈的時間也選在歷史上正確的時刻。」

　　在沃荷去逝的前兩天，艾文。布濃（Irving Blum）的洛杉磯畫廊，首次展出他畫有三十二康貝湯罐（32 Campbells Soup can）的畫作，這批由布濃購藏的沃荷康貝湯罐畫作，之後永久借展於華府的國家畫廊。鑒於此，他的死亡消息對萊布曼來說，似乎等於是在預示某種大災難似的。她如此描述著：「二月二十二日星期天早上，當安迪‧沃荷過世的消息傳來，我跑到窗口期望會聽到一些從外面城市傳來震撼的喧擾聲，我不知道會發生什麼事，就是感覺到不對勁。就事件本身而言，其震憾性在於藝壇竟發生如此巨大損失。」

　　他去逝的消息令人震驚，不過也並不會小於他的出道。藝術家拉里。貝爾（Larry Bell）當他在一九六三年第一次看到沃荷的作品時，曾寫道：「沃荷成功地使藝術家離開了對藝術本身

的接觸，他沒有像秀拉（Seurat）那樣企圖從藝術找到科學的手法，而是製造一種反科學、反美學、反藝術的藝術（anti-science, anti-aesthetic, anti-artistic art），完全避開了所有我們可能想到的必要考量。他採取一種高度細膩的態度來製作藝術，並使繪畫呈現出令美學全然困擾的表現，不過，它是絕對的，它是繪畫，它的絕大部分都是藝術。在任何情況下，無論最後是如何決定的，對其他藝術家而言，無可否認的是作品本身所產生的重大改變。」

四、人物收藏家，堪稱社會性格分析大師

不管安迪・沃荷的藝術多麼寬廣，他所主要致力的還是創造自己。他成功地將自己轉變成無價的商品，一種強而有力的文化商標，他利用充滿矛盾的手法，自發性地建立起一種形象，既詭辯又天真，他似乎想要拉平所有的價值分類。對許多人來說，他可以說是集合了所有的矛盾於一身，就連他那頭戴白色假髮的蒼白無力身形，似乎都像是要逐漸枯萎而變成一具木彫像，予人一種難以忘懷的印象。

沃荷是物品收藏家，也是人物收藏家。他為所收藏的人物建立生涯檔案，並觀察他們自我毀滅的過程，從他所拍攝的影片中人物，他冷靜地注意他們生涯的變化，如自殺、濫用藥物、嚴重的心理困擾等隨之而來的徵象，當然他並不會直接去傷害任何人。我們寧可稱他是沉醉於探究那些有自毀傾向的奇特知名人物，顯然他也不可能去阻止這類人物的自毀行徑。他曾被人稱為

是我們這個社會的性格分析大師，他的作品可以說挖掘出了資本主義漫無節制的潛識問題。

然而，安迪‧沃荷卻總是向人們提出忠言，請他們在觀看他的作品時，只要注意他藝術與生活的外觀即可，千萬別去探究其深層的內容，而他自己則經常以一種極不在乎的冷漠無情表演方式，去主動推銷他的外層表面。不過他這種真切的浮面工作，讓他很難察覺到他作品的真實狀態，而使得觀者較少會有去嘗試瞭解或是擁抱他作品的意願。其實一件作品讓觀者能重新反思到他自己時，那已不再是作品的表面問題，而應是屬於社會評價的範疇了，為了不使這種評價問題遭到扭曲誤解，安迪‧沃荷非常謹慎地建構他自己。他所創造出來的人物均是由他躲藏在幕後製作的，他如此做是不是因為他擔心到，當觀者發現了幕後的真實情況時會感到失望？抑或是另有其他因素激發他終身投入創作表演而樂此不疲？

五、早年即懂得促銷自己成為一枝獨秀

安迪‧沃荷一九二八年生於匹茲堡，父母是來自捷克的移民，他幼年身體多病，鄰居多為工人階層，他是他家族中惟一進過大學受教育的人。一九四九年他畢業於卡芮基技術學院設計系，不久即遷往紐約市想在商業圖案上一試身手，他以此專長所獲稿酬足夠他維持生活。數年後他成功地打入此商業領域，成為紐約時尚插圖權威人物之一，還贏得了不少工業設計的獎項。

沃荷的簽名式樣，天真無辜的面貌，正如他的沾水筆線條一

樣為大家所熟知，他那相當討廣告公司藝術主任喜歡的技法，表面上似乎很率性而具訊息，實際上確是經過他精巧設計出來的，這是他第一個名牌商標，雖然看起來輕而易舉地獲致，但卻是他全然努力的結果。這是他第一次運用「欺瞞」的手法，也是他第一次採用「挪用」的手段，雖然他有一些手法是源自賓尚（Ben Shahn），但卻很快地將之轉變成為自己的風格。不過賓尚應用這種既嘲諷又樸素的風格，主要是為致力創造出一類真正大眾化的藝術，以傳達受壓制群眾的想法；然而經過沃荷之手，卻變成了促銷鞋類商品的手段。

沃荷曾於一九五七年出版了一系列標題為「黃金書」的小冊子，所探討的是有關「男孩・女孩・水果」，以及「花與鞋」之類的主題。該小冊的封面是詹姆士迪恩（James Dean）具挑釁姿態的素描畫像，小冊中都是一些從背後角度攝影的裸體少年，美少年的牙齒間還含著一朵玫瑰花，這些圖像實具有「水果與花」的雙關含意，顯然是針對那些處在被壓抑時代的年輕觀者而言。這可說是一種具先見的廣告形式，在那樣早期的年代，沃荷似乎就已懂得以他的性別觀點來促銷自己，使自己在群眾間一枝獨秀。

六、沃荷從不隱瞞自己的同性戀趨向

早在一九五六年，沃荷的〈名人的鞋〉素描作品，在紐約現代美術館展示，即大獲好評，其中有六幅還被刊登在〈生活〉雜誌上。此系列作品主要是企圖經由名人所穿過的鞋，來抓住他們

的個人特質，這些名人中包括凱提‧史密斯（Kate Smith）、艾維斯‧普里斯萊（Elvis Presley）與克麗斯汀‧喬金生（Christine Jorgenson），他們都是當時深受兩性觀眾歡迎的知名人物。這批作品為沃荷樹立起獨特的表現形式，也讓人開始將他的作品與名人聯想在一起，他可以說是利用別人的名氣來培養自己的知名度。

在一九五〇年代後期，沃荷從他商業作品上的收入，每年即超過六萬美元，他開始收藏古董並添置房地產。雖然他在商業上頗具成就，但他內心想要追求的仍然是藝術的理想，因而決定全心致力大膽的自我創作活動，他中斷了與不少商業藝術圈朋友之間的來往，而培養了一批搞純藝術的新朋友。在這些同道中尚無明顯的同性戀者，不過沃荷也從不隱瞞自己的同性戀趨向，其實在他一九八〇年所寫的「普普主義」（popism）書中即透露過，他與賈斯帕。瓊斯（Jasper Johns）及羅伯。羅森柏格（Robert Rauschenberg）之間的緊張關係，因為他們認為他「太俏麗」而無法認同他。

上一代的美國藝術家是絕對的異性戀者，他們經常還是頗具侵略性的大男人主義者，然而到了安迪‧沃荷這一代的藝術圈，已有所改變，隱隱約約地顯示了同性戀的趨向。至於現代的男同性戀與女同性戀爭取權利運動的流行，則是十年之後的事了，當時紐約同性戀圈圈的活動，僅止於標語階段。然而在沃荷的四周，卻已圍滿了男扮女裝的皇后，他曾拍攝過如「妓女」及「十三名最漂亮的男孩」之類的影片，他還在記者招待會上稱自己是「沃荷小姐」（Miss Warhol）。

七、抽象表現主義的自由神話日益難行

在他這些活躍的藝術活動中，沃荷仍然維持著某種分寸，他這種含混不清的做法，反而使他那冷靜的保留態度，欲語還羞的做為，能被大家所接受。他或許可以稱得上是一名皇后，但他並無政治意圖，也沒有惡劣的色情演出，至少他希望留一些餘地讓觀眾去思考。沃荷結合了這種漠然的態度，使他的性別觀點，並沒有威脅到主流文化，反而可以呈現他神祕的另一面貌；觀眾僅將他視如一名宮廷的小丑，異國情調者，而並未將他當著同性戀者來看待。顯然沃荷的個人風格與革新時尚，是經過慎重調整過的，他總是配合大眾的所言所行而為，他非常清楚什麼是即將橫掃全國的新文化流行趨向。當時正是「展望」雜誌主編維廉。艾特霧（William Atwood）一九五九年的一篇社論所稱的，正義的道德說教已經過時，瘋狂憤怒的義正詞嚴也不再受人歡迎，如今大家崇尚的是冷靜而通世故的言行。

當時由傑克森・波羅克（Jackson Pollock）與威廉・德庫寧（William de Kooning）等人所發展出來的抽象表現主義（Abstract Expressionism），仍然在藝術世界居領導地位。為了對抗蘇聯共產集團的集體式藝術，這種能代表美國生活方式的絕對自由表達形式，還被美國政府大力推廣介紹到歐洲。但是到了一九五〇年代中期之後，這種兩極對抗的理念已逐漸落伍，新成長的一代對這類啟示錄式的老舊爭論已不復記憶，而抽象表現主義強調個人自由的戲劇化主張日益難行。身為新一代成員的沃荷必然會尋求

新的理念，無疑地，他也會探索新的圖畫模式，以表達新一代的
文化態度，而那種代表集體式個人自由的神話已不再受人注意。

八、革新了藝術單一原創性的傳統意義

　　一九六〇年沃荷開始製作了一系列根據廣告而來的圖像，其
中包括真空吸塵器、可口可樂以及百事可樂等大眾所熟悉的消費
圖像。他運用了漫畫與廣告圖像的現成特質，以及該圖像在大眾
市場上所具有的吸引力，對這些傑出的商品進行具幽默感又富創
意的闡釋，因而聲名大噪。他初期的意象，大部分是以日常生活
中的名牌圖像為藍本，這些流行於大眾市場上的消費商品，具有
決定性的全國民意基礎，讓人意識到，吃康貝（Campbell）牌的
湯或是飲百事可樂，即是過美國人的生活方式，甚至於連沃荷一
九六〇年所繪〈超人〉中，美國超人英雄吹滅火災的畫面，也被
人引申為具有撲滅共產主義野火的象徵含意。

　　沃荷一九六二年所畫的〈康貝牌湯罐頭〉，可能是他最知名
的圖像，該作品的意圖正是他所說的「什麼也沒畫」，他選擇這
樣平凡的圖像做題材，目的就是要向藝術世界挑釁，他不滿意當
時的藝術世界仍然以天才自居，而老是畫一些與大眾文化無關又
令人難以理解的東西。至於他的畫作則具有代表美國文化的中性
圖像，就以他所繪罐頭之類的商品為例，其設計可以稱得上既美
麗又可無限制地重複生產。這裡不只涉及到藝術家親手描繪的原
創性，也關係到藝術作品的獨立真實性問題，像他一九六二年所
作的〈一元美鈔〉，還更進一步牽涉到價值的問題。

就藝術而言，真實性的傳統意義是經尤其單一性而獲致確認，一幅真實的圖畫總是只有一件，而金錢卻在複數的狀態下存在，其價值的成立，就在於它具有交換性。沃荷在他的絲綢畫布上，製造了許多不同的鈔票圖像，藉此來表達有關他仿造藝術的觀念性問題，他是在一面畫布上將一元鈔票複印了一百九十二次，而每一次的複印，鈔票圖案的明暗程度均不相同。

九、醉心探討名女人形象與現實之間的矛盾

　　沃荷醉心於製作他的人物角色，其沉迷的程度，可以與他玩弄藝術創作的原創性與真實性問題相比美，他身為製片家的聲望一如藝術家一般有名，他的攝影、拍片乃至言行，經常被新聞界引用，而逐漸成為美國文化的一部分。其實新聞界對沃荷的藝術並沒有那麼大的興趣，他們感興趣的主要還是有關他的人物角色，他那免除價值判斷的觀點，以及他獨樹一幟的行事風格。他的作品混合了性、毒品、搖滾、幽默與反叛，可以說是一九六〇年代的美國文化縮影，他簡直就成為普普藝術的超級明星了。

　　沃荷喜歡名人與神奇的魅力，既使在自己變成名人之後，也未曾減少過對這方面的熱情。從他早期的鞋子系列素描作品，即可看出他的藝術是取材自成名人物的名氣，他甚至於還創立了一個名叫〈訪問〉的雜誌，專門刊登名人與名人之間的對話；他經由影片來定義及傳播「超級明星」的名牌崇拜，並在他的社交圈中不停地使用，使之成為流行的話題。

　　在所有的名人中，沃荷最感興趣的顯然是女人，特別是那些

處在危機關頭的女人。一九六二年八月，瑪莉蓮夢露自殺的消息傳開後不久，沃荷即開始繪製一系列描述她的畫作，其中有將她當成金字偶像的，有以她的櫻唇單獨成組的。夢露系列探討了有關偶像在接受群眾歡呼與其內心創傷之間的斷裂情景，這些幸福的形象製造與凋零的現實，經由她的自殺而予人一種殘酷對照的強烈印象。在沃荷的畫筆中，夢露的展示與可口可樂或康貝牌湯等商品，沒有什麼不同，只不過是在她的彩色畫面與黑白畫面之間，進行對比的描繪，即反映了無情的二元分裂現象──公眾與私人之間、複製與真實之間、形象與現實之間，這些都是她無法逃避的困擾實情。

在甘迺迪總統遇刺身亡之後，我們由媒體對賈桂琳‧甘迺迪的密集細微報導中，也可發現這種公私生活之間分裂的證據，在全國民眾的雪亮眼睛注視下，她的情緒表現一舉一動，有如編年史日誌般一一呈現在螢幕上。沃荷一九六四年所作的〈十六個賈桂琳〉，即是直接取材自那段時期各種有關她新聞圖像的面容表情，予以交置並列。

十、終身追求形象，卻拒絕表露真實的自我

身為一名同性戀者，沃荷相當能夠理解到這些名女人所遭遇公私身分認同的困擾。對他自己來說，「自我」絕不是一層不變的本質元素，而是隨時可變動的有機結構，一種可以演變的表演，它經常會受到外界緊急需要的影響，不是人類能完全控制得了的。這些大眾公認的名女人，她們的公眾角色往往超越了他們

的個人需求，沃荷在同情她們悲劇性的分裂人格境遇之餘，或許也多少透露了一些他自己所面臨的生活困境。

到了一九七〇年代，沃荷開始大量製作肖像作品。他曾勸告觀眾在觀看他作品時只要注意表面即可，對那些全然不理會沃荷忠言的好奇觀眾來說，他們最終將會發現到，他們的確已被他戲弄了。在沃荷一九八七年過世之前，他曾完成了一組以各種式樣來打扮的巨大自畫像，全部圖像均以亮麗的軍事偽裝物做為掩飾，自畫像在西方藝術傳統而言，是最能顯露自我的主題，但是到了沃荷的手中卻全然遭致否定。在他的自畫像中，他自發性地拒絕認同自己的身分，而去創造一具非常隱密而全然屬於他自己的形象，尤其在他已成為全世界最常被人提及的知名藝術家之際，他卻要為自己製作一具「拒絕表露」的商標。沃荷的確不愧是笑傲江湖的曠世奇人。

Chapter 14

卡通漫畫式藝術對話

——李奇登斯坦為現代文化留下美好見證

美國普普大師羅依・李奇登斯坦（Roy Lichtenstein），以挪用的媒體形象提升為藝術作品，來探索美國的視覺文化問題。尤其自一九六〇年代初期之後，他為美國消費文化所創作具爆炸性的漫畫式普普意象作品，不知迷倒了多少藝術觀眾。

一、〈玩球的女孩〉藝術史地位猶如〈亞維農的少女〉

李奇登斯坦曾於一九六一年，自紐約時報一幅在海濱擲球的女孩廣告挪用圖片，這幅廣告圖片之所以吸引他，主要是因為圖片上的漂亮女孩天天出現於當時的報章雜誌與商業電視廣告中，廣為大眾熟悉得已經變成了陳腔濫調。李奇登斯坦借用此一著泳裝的人物圖片，將之當成他作品〈玩球的女孩〉的模特兒，他把她自大眾媒體的共同根源，轉化成為美國文化的象徵符號，使她在藝術領域中的地位，猶如馬內的〈奧林比雅〉，畢卡索的〈亞維農的少女〉，或是德庫寧的〈女人〉。

當他此一系列「連環圖畫式」作品，於一九六二年在紐約的

李奧・卡斯特里（Leo Castelli）畫廊第一次展出時，觀眾反應不一，他許多朋友非常喜歡這些作品；但是藝術世界卻感到極為憤慨。對一名以「抽象表現主義」觀點看畫的觀者而言，以連環圖畫來作畫的觀念，簡直是一場大災難。在抽象表現主義當道的時代，諸如傑克森・波羅克（Jackson Pollock）、威廉・德庫寧（Willem deKooning）、馬克・羅斯可（Mark Rothko）、巴爾尼特・紐曼（Barnett Newman）以及克里夫・史提爾（Clyfford Btill）等人，都曾以英雄式動作與沉思，完成了不少作品，而普普藝術（Pop Art）此一名稱卻於一九五八年才第一次出現於英國。

李奇登斯坦雖然在一九五〇年代後期也曾短期作了一些抽象表現主義式的作品，他不久即開始抽取卡通圖像，將之運用於他的繪畫中。他喜歡把不太嚴肅的題材，安排於比較嚴肅的藝術內容中，這正如同各有自己風格的安迪・沃荷（Andy Warhol），詹姆士・羅森吉斯特（James Rosenquist）、喬治・西加爾（George Segal）與克萊斯・奧登堡（Claes Oldeuburg）等普普藝術家一樣。李奇登斯坦主要致力於描繪外在的消費世界，而較少探求潛意識的內在世界，對普普藝術家

李奇登斯坦，〈玩球的女孩〉，1961，油彩，60x36inches，紐約現代美術館

來說，抽象的手法已再無意義了。

　　李奇登斯坦選擇此類題材來反映中產階級消費世界，不過他很快地指出，他的作品實際上與連環圖畫不同，或許其區別不是很大，但是關鍵的問題在於，連環圖畫雖有圖形，但並不致力於美學上嚴謹的協和統一。其各自的目標也全然迥異，連環圖畫意圖陳述描寫，而他則志在美學上的統一，他使用此一特殊主題是為了要對它進行批評討論。他通常將照片上圓滿的人物改變為平面的二度空間造形，並強調其造形上的特質，同時他還去除了那些附加於人物四週的冗長文字訊息，並採用了廣告上主要的原色。

二、印刷式圓點手法可比美印象派的點描法

　　李奇登斯坦一九二三年出生於紐約市的一個中產階級家庭，他成長於曼哈頓的西邊，少年時代即開始畫畫，並常去哈林區聽爵士音樂。一九三九年他參加了藝術家聯盟的暑期藝術課程，並跟隨美國鄉土畫家雷吉拿・馬希（Reginald Marsh）習畫。當他一九四〇年高中畢業之後，即赴俄亥俄州立大學美術系就讀，他的美學理論老師賀特・謝爾曼（Hoyt Sherman）教授並不強調描繪模特兒的重要性，相反地，他比較著重物象符號與符號之間的關係，李奇登斯坦即依此一概念發展出他自己的一套造形理論。

　　大學畢業之後，李奇登斯坦先後執教於俄亥俄大學、紐約州立大學，以及新澤西州的魯特吉大學，並認識了奧登堡，吉姆・迪恩（Jim Dine）、西加爾與魯卡斯・沙馬拉（Lucas Samaras）

等藝術家。他曾一度對表演藝術與「偶發」（Happenings）藝術深感興趣，不久即開始他第一幅普普繪畫探索。他在一九六一年所作的〈黑花〉中，建立起他作品的主要主題之一，他選擇了一個商業性的題材，並以一種讓人會聯想起廣告的手法來製作靜物作品。實際上，他是將此一題材重新大膽地描繪成一具新的形象，花與容器經由速寫式的線條與圓點，予以平面化處理。他僅使用黑白色，並選幾個區域運用圓點法，使畫面呈現中性化，這使人極易聯想起法國後期印象派秀拉的點描法，當觀者在一定的距離內，很自然會將這些色點給合在一起。秀拉是根據大自然的現象來重建自然，而李奇登斯坦的重建靜物，並非源自大自然，卻是引用自報章圖片上的機械造形。這些報章圖片通常是經由藝術素養不足的藝術家之手，而呈現出不很藝術的面貌，當然也就不是真正的藝術品，而李奇登斯坦就喜歡這種不很藝術的特質，他可將這些不很藝術的題材轉變為繪畫作品。

在他一九六二年所作的〈喬治・華盛頓〉中，他運用了連環畫不很藝術的素描風格，轉化成為似複製品般的圖像。他作品中的圖像是參考刻印在一元美金紙鈔上的總統肖像，李奇登斯坦在他畫作上所運用的機械化過程，能讓人想起鈔票，不過由於該肖像的權威性與正統性，又使人聯想到官方的肖像圖，因而把美國第一位總統的圖像變得既正統又荒謬。這也證明李奇登斯坦有能力將人們心目中的刻版型像轉化成為引人注目的藝術圖像。

三、卡通漫畫式題材為流行文化留下見證

　　李奇登斯坦的各式各樣題材，均具有許多共同的特質：無論是卡通或靜物，畢卡索或喬治・華盛頓，均經由廣告的語言，轉變為具藝術手法的圖樣，他能以此手法創造出新偶像與新視覺，這正是他獨到的藝術才華表現。

　　李奇登斯坦作品中的大眾圖像，源自不同的材料，其中包括口香糖包裝紙、生動的卡通人物、曼哈頓的電話黃頁、「少年英雄故事」之類的漫畫書，以及報章雜誌上的插圖，有時也頡取一些如畢卡索與蒙德里安等大師的作品圖像。他的題材包括各類的消費品：如電冰箱、洗衣機與電爐，商品則有海棉、輪胎、高爾夫球、訂婚戒指、編織球、餡餅、臘腸以及運動鞋等。他先以同樣尺寸的草圖描繪原有的廣告圖，之後再塗上顏色，最後再將滿意的圖稿移至畫布上，在畫布上打好了圖樣之後，他即運用一系列的圓點與原色，最後再以粗黑輪廓線條把圖像勾描出來。

　　李奇登斯坦最有效果的造形手法之一，是將報紙廣告常用的圓點表現法，做為繪畫技巧。他以手製的模板將圓點篩印在畫布上，由於這些圓點是手描繪的，使畫面呈現出不規則的效果，而觀者在第一眼望去時，會覺得畫作似乎比原來的廣告更像複製品。隨著他技巧的成長，他的圓點手法越來越精緻，他甚至於還擁有為他專門訂製的篩模工具。

　　他最輝煌的成就之一，則是採用卡通的手法來適應畫作的需要。像他在一九六〇年代所作的〈艾迪〉與〈魚雷〉，即是結合

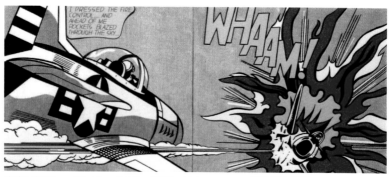

李奇登斯坦，〈轟！〉，1963，油彩，172x269cm，倫敦國家畫廊

了連環圖畫與多種敘述手法，做為繪畫的表現語言，在此二幅作
品中，敘述語言乃是關鍵的部分，它已成為動作、聲音與運動的
舞台。有時對話還用了不少文字，前一作品訴之以愛情，後一作
品則藉由武器，以達致預期的情景效果。在一個充斥著肥皂劇、
漫畫書及電影的時代，李奇登斯坦的此類敘述繪畫，可以說為我
們的流行文化留下了最好的見證。

四、批評行動繪畫，並質疑繪畫的矯飾形式

　　一九六五年，李奇登斯坦曾製作過一系列有關毛筆繪畫的作
品，有人認為他是藉此題材以批評紐約行動繪畫，他很早就想對
繪畫的傳統發表一些自己的看法。李奇登斯坦將大膽的繪畫筆觸
概念予以觀念化，他以慣常使用的冷靜而超然之手法來描繪。他
的第一幅此類作品為一九六六年所作的〈黃綠色的筆觸〉，他以
此技巧來質疑繪畫的矯飾形形主義，希望能促使藝術家重新考慮

風格手法的問題。像他即是以自己的手法開創出他那諷刺又愉悅的圖像風格。

李奇登斯坦的作品能予人感官愉悅的印象，此種感覺是經由誇張的造形與繪畫行為的觀念化所形成的，並非藉由全然的描繪，此點是可與賈斯帕‧瓊斯（Jasper Johns）相比美。不過瓊斯通常所選擇的題材，本身即具批評諷刺性，其繪畫性具有自發性的功能，它可描述物象又是純粹的繪畫。然而李奇登斯坦卻是毫不含糊地描述大膽筆觸的主題，不過就其批評觀點本身而言，筆觸卻是藉由非純粹的繪畫，來對繪畫的傳統做出諷刺性的質疑。由於繪畫性通常與風格密切相關，〈黃綠色的筆觸〉因而也可視為對繪畫行為的本質提出了批評，李奇登斯坦可以說是以此一主題成功地掌握住藝術本身的問題。

李奇登斯坦一九七〇年代後期所作〈外出尋樂〉，其手法正如他早期作品根據現代主義大師的作品創作一樣。他這次以勒澤爾的藝術為體材，作品中的意象取材自勒澤爾一九五四年所作的〈郊遊〉的某一部分，臉部則源自他自己的超現實主義繪畫。他想比美勒澤爾活潑的手法、尖銳的造形、強烈的輪廓與精確的色調，不過他卻能在結合意象之中開創了不同時代藝術家之間的嶄新對話，觀者可藉由李奇登斯坦的眼睛來看勒澤爾，並瞭解到李奇登斯坦也能基於工業化的造形與機械化，來享立體派的影響。

五、挪用現代藝術風格，以新手法成就美好貢獻

他一九七二年所作的〈有金魚的靜物〉，則是根據馬諦斯

一九一一年的〈金魚與彫塑〉，有部分是引自他自己的〈高爾夫球〉。他運用意象與構圖創作了一幅和諧傑出的作品，並藉此提出了一個令人深思的原創問題：馬諦斯的靜物本身是高度風格化的作品，而李奇登斯坦的新作難到就沒有創意？他一九七四年所作〈紅騎士〉的對話對象，則是二十世紀初義大利未來派畫家卡羅‧卡拉（CarcoCarra）的〈紅騎士〉。他藉此作來影射藝術家的政治觀點問題，他認為許多早期的現代運動（包括未來主義），曾與社會議題及政治宣言掛勾，並稱未來主義（Futurism）與德國表現主義（German Expressionism）乃是立體派的次要分支。

李奇登斯坦在一九七〇年代與一九八〇年代挪用了不少藝術運動風格，除了前面所提到的未來派，尚有超現實派、立體派與德國表現主義，每一次他均能以他自己的印刷式手法掌握住原作的本質。像他一九八八年所作的〈神殿祭司〉則是一件例外，它源自古典的風格，此幅作品一方面玩弄了彫塑的觀念，一方面又藉此來批評表現手法，他可以說是在諷刺德國表現主義與美國抽象表現主義的關係。一九九〇年代初，他又重新返回室內系列的題材，如他一九九一年所作的〈帶牆鏡的室內〉，此一巨幅作品結合了廣告與室內構成的理念。他利用牆鏡的反射來擴展意象空間，並把觀者引入畫中，他可以說是以抽象的概念，提出了鏡子所反映出來的實與虛的問題。

李奇登斯坦近期的作品，繼續了他早年普普繪畫的對話，他參照藝術家，註解主題，綜合風格，並以廣告的手法轉化為藝術的造形。他對二十世紀的各種風格發展全然瞭解，而他挪用藝術

形式並以高超的技巧成就了獨特的風格，使我們更清楚地瞭解自己的文化，他的確對二十世紀的藝術做出了最美好的貢獻。

Chapter 15
大衛・拉夏培爾
——超現實攝影的第三代大師

前言：攝影界的費里尼

　　大衛・拉夏培爾（David LaChapelle）是美國知名的時尚攝影大師，他的影響範圍不僅在時尚圈，還跨足MV拍攝、廣告導演、記錄片拍攝、展場設計、當代藝術攝影等。他的作品充滿了奇想與超現實的黑色幽默，風格獨具，賦予流行文化全新的靈感，一手擦亮了當代藝術。名列《美國攝影》（*American Photo*）雜誌十大攝影師的拉夏培爾，陸續奪下多項攝影大獎，並曾為*Italian Vogue*、*French Vogue*、《浮華世界》（*Vanity Fair*）雜誌、*GQ*、《滾石》（*Rolling Stone*）音樂雜誌、*i-D*等拍攝雜誌封面。

　　狂熱的情緒、大膽的議題、飽和的色彩、作品背後充滿著隱喻，是拉夏培爾的攝影藝術信念。當攝影已然成為一種藝術、當攝影展已經比畫展更吸引人潮、當這個世代的語言已經從文字變成畫面，拉夏培爾的攝影作品無疑是這股影像風潮的先驅。拉夏培爾在擔任二十五年來的時尚圈和廣告界知名攝影師後，他開始

作自己想作的事，成為一名影像藝術家，紀錄虛假背後的真實。看過他作品的人都可以體會出，他這種具有挑釁感的時尚攝影作品。像女神卡卡（Lady Gaga）穿著透明氣球裝從粉紅色的房間走出、搖滾天后瑪丹娜以彷彿印度神祇的姿態坐在巨大的手上、娜歐米‧康貝爾（Naomi Campbell）在他的鏡頭下全裸展示身體的饗宴⋯⋯等畫面，迄今仍令人印象深刻而津津樂道。

　　有「攝影界的費里尼」之稱的大衛‧拉夏培爾，他的作品可以說是代表了整個九〇年代的文化縮影：名人崇拜、好萊塢奢華、消費文化、毒品上癮、性愛氾濫和拜金時尚，他的影像作品中經常可見的是，超現實感的名人圖像和昭然若揭的風流物慾，一方面暗示了時尚名流的奢靡生活，另一方面也深刻記錄了這個荒唐年代的頹廢。但在二〇〇五年後，他的作品卻轉向心靈宗教層面，為弱勢族群、戰爭甚至是更嚴肅的議題發聲。

　　法國思想家班雅明曾說過，「一名攝影師如果不知道如何解讀自己的照片，豈不是比文盲更不如？」。拉夏培爾之所以能成為一代攝影大師，便是因為他總能為自己創造的影像論述一套主張。拉夏培爾不僅拍出了攝影之美，更讓我們看見了屬於這個世代的文化浮士繪。如果我們說拉夏培爾是，繼達利與費里尼之後的第三代超現實主義攝影大師，此尊稱對他而言也當之無愧。

一、從「303」畫廊到《訪談》（Interview）雜誌

　　大衛‧拉夏培爾一九六三年三月十一日出生於美國康乃狄克州的費爾菲爾德（Fairfield），就讀紐約市彭蘭藝術學院

（Penland School of Craft）。他第一次嘗試攝影是在家族前往波多黎哥旅行時，拍攝他單親的母親海嘉‧拉夏培爾（Helga LaChapelle），她那時正穿著比基尼站在陽台上，手裡拿著一杯馬丁尼。自此之後，拉夏培爾就對攝影情有獨鍾。除了平面攝影之外，他也執導電影、音樂錄影帶，甚至延伸到裝置藝術、舞台設計等。

拉夏培爾的童年身處在七〇年代中下階層的紐約市郊，過著相當貧困的生活。當時，龐克搖滾等次文化與毒品的叛逆性充斥於社會角落中，似乎也間接影響到了他，加上不少身邊的朋友因毒品而過世，也影響到他在作品中生死與宗教議題的看法。在他早期的求學階段時，他非常不喜歡學校，因為在學校裡，同學認為他是個怪人，認為他的行為舉止與衣著跟其他人不相同，所以會像流氓那樣欺負他，使得他非常自卑，也間接影響他之後作品中富含批判性的色彩。

拉夏培爾後來受不了欺凌而離家逃往紐約市，到麗莎‧史蓓曼（Lisa Spellman）的暗房工作，在拉夏培爾的建議下將其暗房改為畫廊，然後取名為「303」，並開始投入許多精神來發表展覽，首次的展覽是一九八四年的「嶄新現代人」（Good New for Modern Man）以及「天使、聖徒與烈士」（Angels, Saints and Martyrs）。他早期作品除了以底片拍攝之外，也會在底片中上色來增添效果。

早在一九八四年，拉夏培爾便在303藝廊舉辦個人首次攝影展，當時他的每件影像創作開價四百美元，卻乏人問津。他在高中畢業後所得到的第一份工作，就是安迪‧沃荷所安排的

《訪談》（Interview）雜誌的攝影師職缺。某次在紐約夜店「里茲」（Ritz）幻覺皮衣合唱團（Psychedelic Furs）的演唱會上巧遇沃荷，沃荷（Andy Warhol）要拉夏培爾帶作品來見他，拉夏培爾即與303藝廊的藝術總監馬克・比雷特（Mark Ballet）、派吉・波維爾（Paige Powell）及維夫瑞多・羅沙度（Wilfredo Rosado），一起前往《訪談》雜誌工作。

在早期還尚未出名的拉夏培爾，多半擔任婚禮的拍攝者，盡可能的賺取生活的費用，以繼續他藝術家的工作。之後他的作品才引起安迪・沃荷的注意，因而到《訪談》（Interview）雜誌工作並擔任攝影師，也是他的第一份職業的工作，而他即是從這時候開始在雜誌內發表許多攝影作品。他目前工作在好萊塢裡，並與各種團隊合作，創造不少作品，他舉辦展覽，並提倡美術教育。他的藝術創作歷程中，米開朗基羅（Michelangelo）、安迪・沃荷及麥可・傑克森（Michael Jackson）可說是影響拉夏培爾最重要的三個人物。

「我希望我的作品是視覺的饗宴，它們能抓住你的注意力，擁有海報般的張力。」童年過的並不順遂的拉夏培爾稱，「我小時候家裡環境並不好，而且因為我的個性與品味和同年齡的孩子很不同，讓我一度很自卑。」一九七八年，這個自卑的小男孩搬到紐約東村，到過五四俱樂部，見識了次文化的世界，而這個叫做「Camp 的世界」之領導者，就是普普大師安迪・沃荷。拉夏培爾給沃荷看了他拍的裸男朋友照片，而後立刻被雇用。

是安迪・沃荷給了他第一份工作——《訪談》（Interview）雜誌的攝影師，而在安迪・沃荷生命的最後旅程，也是經由拉夏

培爾拍了普普大師最後的肖像照。這張他替《浮華世界》所拍攝的安迪・沃荷的照片，也是他獨有的照片，拍攝兩週之後沃荷就過世了。圖片右上角為聖經，因為安迪每一個星期都會徒步上教堂，所以這樣子的符號間接指出，他也是一名很虔誠的教徒。與拉夏培爾合作過的明星不少，像近期的搞怪天后─女神卡卡（Lady Gaga），美國現任國務卿希拉蕊，性感女星安潔麗娜瓊麗，流行樂壇女教主瑪丹娜，都是拉夏培爾經手過的名人，其他名人尚包括貝克漢、派瑞絲・希爾頓（Paris Hilton）、吐派克・夏克爾（Tupac Shakur）、肯尼・威斯特（Kayne West）、阿曼達・拉波兒（Amanda Leopre）、傑夫・孔士（Jeff Koons）等人。

　　近年來，拉夏培爾除了商業攝影之外，也漸漸開始加重比例的從事美術創作的工作。此外，他也提倡著重美術教育方面的重要宣導活動，將他二十年來創作的心路歷程跟大家分享。二〇一〇年春天拉夏培爾即在台北當代美術館，展開世界巡迴展中的亞洲首站。

二、攝影界的壞男孩打破了「不可能」

　　攝影界的壞男孩大衛・拉夏培爾的創作風格，恰與超現實主義大師達利的行徑類似。他們均認為，時尚攝影不是客觀世界的再現，而是創作者個人主觀意識的呈現，拉夏培爾的攝影作品經常是閃爍著令人訝異的奪目色彩與光點，隱含著幽默風趣的意涵，將商品與藝術原本一體兩面的特質，發揮到淋漓盡致，商品化了許多藝術，也藝術化了許多商品，此即他的創作理念。

　　拉夏培爾對當代社會與消費文化的誘惑特質深感興趣，當戀物成為當代精神的核心價值，他從置身於由廣告與消費行為所驅動的社會中，直入事物表面而檢視隱藏其後的詭計，同時將消費至上的文化醜態予以轉化，破解為歡愉與淺膚包圍的變態人生，表現出叫人難忘的咆哮影像，為觀者帶來情感上的悸動效應，他的影像深具唯美與詭異的雙重性。

　　在此以物慾精心設計的迷幻異境中，消費終究來自於人性，表面上消費似乎慰藉了人心，其實有關時尚與消費之間既孤獨又親密、既疏離又連結的關係，均可在他的影像作品中找到注解，而拉夏培爾近乎豔俗的享樂主義風格影像，經常是大膽地深化了災難與夢幻兩極之間的意象落差。

　　拉夏培爾認為，想要創造「不可能」（the impossible），首先就是要打破「不可能」的念頭。當一個想法出現腦中，就要將之轉化，使它進而可行可見。當拉夏培爾年輕時，即決定要讓自己成為一名藝術家，他立定志向要以攝影成為他的創意媒介，於是他借了一攝影機拍下他人生早期的一些作品，呈現他對生活的想像。拉夏培爾並稱，開放創意的重點不在於如何思考，而在於如何去思考那些別人從不思考的部分，我們應該以兒童般的天真（innocence）眼光來看待世界，然後以我們眼中所見到的進行溝通對話，這才是真實，這才是藝術。

　　例如在他替朋友夏濃。高特（Sharon Gault）所拍的這件名為〈孤獨娃娃之二：裸體畫〉（Lonely Doll II: Nude, 1998）作品當中，當時的夏濃並沒有男朋友，所以拉夏培爾在替她「徵男友」。他用攝影的方式來表現她的個人風格，大膽的將夏濃豐腴

的身體表現出來，並且用壓克力像包裝般的封閉，陳列在一間廢棄工廠草地上，夏濃的美對他來說，不是時尚的乾瘦軀體，而是在於不朽的永恆與保存。美不會是只有一種形式，轉換一個角度看法就會不太一樣，在映對著這樣的廢棄場景拍攝，人們的印象似乎會覺得這是一處汙穢骯髒的場所，但其實換個觀點仔細觀察，廢棄場也能夠找出乾淨美麗的綠地。拉夏培爾異常執著於以「無預警的現象」做為拍攝題材，他認為美的出現具突然性的。

在他替各種雜誌擔任攝影拍攝時期即有一個想法，他覺得應該利用雜誌來做為他的藝廊，把自己的想說的話藉由各式各樣拍攝案例，在一張張的名人或是模特兒攝影中付諸實現。他不止挖掘名人想說的話，更讓名人盡情咆哮，跳脫世俗為他們定下的刻版印象，也間接挖掘出現實生活的各種社會現象，只是這樣的「陳列」方式變成了印刷、大眾媒體。然而不論他怎麼表現，如果人們能夠停下來看這張照片而產生了思考，甚至喜愛這張照片，並從雜誌裡面撕下來將之貼在家裡的任何地方。他很榮幸能夠影響到別人，或是很高興能讓別人的牆佈置成像美術館一般。

《訪談》雜誌象徵著一種時代精神，藝術世界與普普文化盡在其中，這使得拉夏培爾隨機轉變了想法，他發覺自已根本不需要藝廊，因為雜誌是作品最好的展示空間，甚至可以說雜誌是私人影像收藏博物館。拉夏培爾並稱，「我以秒針追逐著時針的心情工作，盡可能地按下快門，時間對我來說永遠不夠。我不瞭解何謂風格，我也不想去瞭解何謂風格，攝影經常是不以風格來定義的。」他認為，夢幻般的攝影作品，就像是由光與影所構造出來的種種靈魂的撞擊，那是在真實與夢幻之間頃刻展開的完美，

所有一切均不會是刻意言傳於表象。

三、向麥可‧傑克森致敬

　　拍過歐美眾多名人和巨星的拉夏培爾，一直希望有機會以流行天王麥可‧傑克森（Michael Jackson）為主角拍攝作品，卻始終沒有達成心願。主要的原因是媒體對麥可一貫的不友善態度，導致麥可潛意識裡對於攝影師的畏懼，以及面對鏡頭的心理障礙。

　　在麥可過世之後不久，拉夏培爾決定以作品來向天王致敬。他在夏威夷自家不遠處的海岸農場，以一位貌似麥可的年輕人為模特兒，並參考了墨西哥天主教聖像卡的格局和三聯作的概念，拍攝完成〈美國耶穌〉、〈大天使麥可〉、〈賜福〉等三張作品。其中歌星麥可扮演的大天使麥可，以正義使者的姿態打擊魔鬼，但是他本身卻像個心靈重傷者、落寞天涯海角的孤獨戰士。正與邪的對比、勝與負的認定，語詞雖然清晰，語意其實是有待辯證的。

　　在拉夏培爾的心目中，麥可是絕對不可能加害他人的善良者，他也堅信那些加諸於麥可的所有控訴都是莫虛有的。這一點我們從麥可親自創作的歌詞內容就可以感受得到，他總是相信著人性的美好、相信未來的世界一定會更好。對拉夏培爾而言，麥可的人生傳奇是這個時代最偉大的史詩，麥可是一位現代烈士，是一個下凡人間的天使。

　　我們仍記得二〇一〇年春天，大衛‧拉夏培爾選擇在台北當代藝術館進行亞洲巡迴首展，作品包括他於一九八五年至二

○○九年間所完成的二百五十餘件代表作，為了透過展場動線來完美呈現作品，大衛‧拉夏培爾刻意以他第一批「純藝術」作品開場，這一系列的作品以洪水主題為共同背景，用來展現他對於參照藝術史和宗教的高度興趣，也作為一種自我身分與創作「覺醒」的象徵。

在台北當代藝術館的這次展示中，大衛‧拉夏培爾接著還安排了自己為商業所拍攝的最後一系列作品，以及他為雜誌工作了十五年來的經典創作，在這一百多幅照片中，大多是他以雜誌為媒介，盡可能地傳遞到最多地方、讓最多人看見他的作品。

尤其是最後在展場的出口，他掛上二張他最早期的作品〈天使〉（*Angel*, 1985）與〈內在光芒〉（*Light Within*, 1987），他如此安排，所希望呈現的意義是，人往往為物質所牽絆，惟有克服對物質的慾望，才能得到真正的自由。大衛‧拉夏培爾還特別解釋稱，最後展示的作品是他對早期作品的反思，他希望重新回到關於宗教變貌、重返天堂以及對生死的關注等想法去思考創作。在他腦海中，「生是幸運，或許死也是幸運」，他以創作來做為給自己尋找答案的方式。

對於其中可能涉及到的宗教信仰問題，大衛‧拉夏培爾說，寧願只說自己是有信仰的人，而不會說自己是有宗教信仰的人，因為各宗教的基本教義都受到扭曲。對於和平，他認為，上帝不會為此而讓不同宗教派別之間發動戰爭。拉夏培爾的作品雖然外表華麗時尚，但其背後對世俗的價值評斷，渴望從影像中尋求解脫，從影像中尋找信仰，才是拉夏培爾所真正想要表現的。

拉夏培爾所最吸引人的，就是在對作品中以編導式手法產

生的超現實表現。他雖然諷刺時尚主流，但他卻擁抱流行大眾，他認為一昧的逃離是沒有用的，只有擁抱流行，接受流行。他認為，流行因為本來就是貼近人心，容易親近，富含著各種可變性，才能夠被稱為流行，人們才會感到興趣，才更容易閱讀當代社會的個中因果關係，並產生希望與憧憬。「這個世界已經變了，人們的觀念也隨時間不斷的改變；流行也就不再是個運動，而轉變成為一種藝術的形式。」大衛拉夏培爾如是說。

　　雖然拉夏培爾的作品充滿著浮華奢靡、犯罪與性等等，但其實私下的他是個虔誠的基督教徒，他看不出來還是個素食主義者。他是永遠抱持著用直覺來創作的藝術家，並希望能夠在樹林間蓋一間樹屋的單純想法，但諷刺的是他也拍攝出以商業為導向，又擁抱著名人名氣光環之下的作品。這樣的人格與行為矛盾，正反映在拉夏培爾的系列作品上，他用華麗的手法展示，從悲觀中找到樂觀之處，從異常的幽默中反思警世。他的作品中雖然不斷受到世俗所批判，不過他始終認為，每個人在心中都有一個光明面，好與壞只是一線之隔，這些也都自然呈現於在他的影像作品中。

四、資本主義社會價值觀的危機

　　二〇〇七年被視為是一個奢侈浪費和過度消費的年代高峰，拉夏培爾於此時創作了一系列作品，用以預言這個墮落時代不可避免的結局。這些作品赤裸裸地描述了人們的貪婪，和利用物質追求來證明自我價值的迷戀心態。

拉夏培爾，〈大天使麥可〉，2009，彩色攝影

　　像拉夏培爾以「純真寓言」（Auguries of Innocence）為標題的系列作品，即是取自英國詩人威廉‧布雷克的同名詩作，其內容描述了各種存在於人世間的二元矛盾：人類與自然、剎那與永恆、擁有與失去等。而他的另一幅作品〈墮落──所有能到手的永遠不夠〉（*Decadence: The Insufficiency of All Things Attainable,* 2008），則是透過超現實的手法，以右邊即時行樂的人群，對照左邊傷慟死者的場面，遙遙呼應了十五世紀荷蘭畫家波希作品〈人間樂園〉之中，對於人類貪婪心性的揭露。

　　「貨幣負片」（*Negative Currency,* 2008）系列創作，也是具有一語雙關意涵的實驗性作品，拉夏培爾將美金紙鈔當成底片，直接放進影像放大機中，讓光線透過紙鈔投射於彩色相紙上，由此產生了正反兩面圖案重合、桃紅色調鮮明的美鈔新圖像。將實

體鈔票權充虛擬底片，直接回應了一個構築在假財物和假資本的經濟體系，終將導致垮台崩潰的危機。

「車禍」（Crash, 2008）系列，有意探討名車所代表的社會價值觀，這些車輛所耗費的能源和金錢，讓人們的過度消費到達極限。這些名車的撞毀反而讓我們看清了物質的易逝性，和「顯示性消費」時代的終結。

拉夏培爾的攝影作品，擅長以真實的事物構築一個又一個浮華夢幻的世界。這個由大量作品圖像所營造的「沙龍」式展示，集結呈現了他近年創作中最超現實的各類照片，同時也舖陳了拉夏培爾藉由想像力來整合人間矛盾的詩意特質。

拉夏培爾透過冷靜而嘲諷的鏡頭，凝視資本主義社會中的人類行為：奢靡浮華、貪得無厭、和物慾消費。這些行為所產生的無形社會力量，不斷地刺激人們追求更多的物質，也逐漸地讓人性受制於物質慾望。人們對於權力、名聲、財物、以及性的渴望，像黑洞一般，強力吸噬了過程中所遇到的一切，包括消費主義的受害者本身。

臣服於消費主義的公眾名人，其實也是自我形象膨脹的產物，公眾形象的塑造，也成了明星/名人的社會通行證。拉夏培爾將鏡頭聚焦於這個議題時，利用明星的閃亮世界，雙向描繪出了每個人心中的自戀性格和自我表現心態，以及這雙向之間一種既緊密又微妙的互動關係。

在拉夏培爾有關「災難與毀滅」（Disaster and Destruction）這個主題系列中，包括他一九九九年到二○○五年之間所完成的十餘件作品，場景意象包括天然災害、交通事故、社會暴力、或

世界末日，指涉內容混合了新聞事實、社會現象、和藝術家個人的想像。這系列的共同點是，都有個災難現場和時髦裝扮的劫後餘生者，她們的扮相與存在，對比著混亂的周遭環境，提供了二種揣測和閱讀：救難者或逃難者。這種刻意將毀滅與高雅並置對比的藝術手法，隱約也揭露了人類透過消費主義和自我滿足，來逃避現實苦難與心理不安；但也正是這種逃避心態，讓人們對於現實愈來愈麻木不仁，直到災難臨頭。

〈世界盡頭之屋〉（*The House At The End Of The World*, 2005），則是拉夏培爾近期較具大眾爭議性的作品，此件為義大利*VOGUE*雜誌拍攝的系列時尚作品之一，也是他最後替時裝雜誌所拍攝的作品。創作靈感源自他有一次去美國佛羅里達州找母親時遇到的暴風雨而來。我們每天都從新聞上知道天氣在改變，氣候在變遷，天災讓許多家園毀滅、一無所有而產生恐懼。於是激發他想到，如果時尚遇到災難會是怎麼樣的狀況？

〈世界盡頭之屋〉的整體構圖，是災難過後的現象，天氣放晴卻是房屋滿面瘡痍，突兀的是畫面中女性將棉被與枕頭融入自身造型中，抱著生命之外，也不忘穿著絲質衣著與高跟鞋。這樣的華麗與破碎的矛盾，背後想要說的是：遭受災難來襲時，你能逃到哪裡去？生不帶來，死不帶去，這些時尚奢華能夠帶得走嗎？拉夏培爾諷刺有人把時尚看得比自己的性命還要重要，寧可為了時尚而不惜敗金的詬病。

巧的是該作品發表時，當年剛好是卡崔納颶風席捲美國南方，恰好正符合這些題旨，但這些照片被媒體扭曲炒作，因而指責拉夏培爾這樣的作品根本是在消費災民，使他感到無奈與挫

折。此作品發表之後，拉夏培爾便退出時尚雜誌圈，不再替時尚圈做攝影作品，這也是拉夏培爾之後改變作品方向的一個分界點。

五、將身體予以超現實化

拉夏培爾善於將超現實主義風格融入影像當中，打造出看似詭異的人造真實情境，由於他作品中常見的奇特詭異構圖、豔俗對比色調，以及帶有警世意味的隱喻象徵手法，而被尊稱為「攝影界的費里尼」。

「人們說照片不會說謊，但我的卻會。」拉夏培爾成為攝影師之後，他開始創造自己獨特的美學世界，「美就是一切的重點。這是我在《訪談》（*Interview*）雜誌裡學到的。」拉夏培爾如是說。他的繆斯女神也很不同，是同時擁有男女雙重姿態的變性人阿曼達‧拉波兒；在不斷探究視覺美學之際，他更開始創造一種極致的裸體美感，「我覺得穿衣服容易侷限住自己，裸體才是純粹自由的展現。」

他在「動態裸體」（Dynamic Nude）中展現了最高層次的女體美學，更以自由狂想為主張，設計十足超現實的場景，作為對真實情況的反動。他最著名的作品〈死於漢堡〉（*Death by Hamburger,* 2001），便是在超現實的攝影手法下，對美國速食文化作出的控訴。在這段時期，他不斷作出極其華麗龐大的場面，以幾近艷俗的超飽和色調和大膽的裸體，抓住觀者的注意，讓大眾看見他想傳達的文化面貌。

在拉夏培爾的影像世界裡，名人與他共創荒謬怪誕的情境畫面，這不只是肖像的捕捉，而是有如時空膠囊般，封存了他們少為人知的心靈面向。拉夏培爾揭示了媒介運作的權力機制，也清楚指明身體是權力交鋒的場域。他將娜歐米・康貝爾（Naomi Campbell）、凱蒂・摩絲（Kate Moss）等名模，化身為活體洋娃娃（living dolls），將女性身體視為創作的現成物（ready-made），他還將集結的影像書，稱為「藝術家與娼妓」（Artists & Prostitutes），令觀者一頭霧水。拉夏培爾卻解釋稱，藝術家的工作與生活，具有似作品一般的雙面性。他並稱，「我們經常是依照顧客所下的指令進行工作，無所不有的限制，反而較容易工作，自我創作去進行自己真正想要的藝術，反而是個難題，因為深入思考自己究竟想要傳達些什麼，的確是更艱鉅的挑戰工作。」

拉夏培爾表示，當名人請求他為他們拍照時，他在意的不是去捕捉他們眼中散發出來的靈魂，他更感興趣的是他們如何穿戴，他們的髮型如何變化。對這些名人而言，外表的裝扮既是面具，也是防護，他們可以說是經常都在演出被媒體定型的自己。拉夏培爾擅長以名人來創造出批判大眾文化的作品，他製造了狂野的戲劇化張力，在他的影像中，性愛與宗教觀點帶有孿生特質，時尚可與歡愉的情色聯想共構，在他的作品中，吸引與排斥的對立思想可以共存，混融了危險、衝突、力量、災難等感官意象。

比方說，在拉夏培爾為傑夫・孔士（Jeff Koons）拍攝的〈孔士與三明治〉（*Jeff Koons: Sandwich*, 2001）中，身著正規西服的孔士跪在桌上，敞開的雙手各持一片吐司，而躺臥在桌上

的棕髮美女身上，則包裹著似起士般的鮮黃色塑料洋裝，予觀者一種帶有情色電影的意味。

在拉夏培爾的創作觀念裡，畫面的含意是要由觀者自行詮釋創造，觀者對影像的解讀，正反映出觀者的本質，而觀者在探索他的影像作品，就一如開發一道與自我同感的心靈共鳴。拉夏培爾藉由攝影將身體轉換成情感的場域，將所有在影像中的角色演出視為一種極限運動，這種精神狀態的戰鬥，已為新世代重新定義了攝影藝術的觀念與價值。

拉夏培爾不認為攝影與藝術有所謂好品味的看法，他覺得這是毫無新意的說法。他只對「在毫無預料之處發現美」感到興趣。對他來說，普普藝術的概念在於與大眾日常生活產生密切連結，普普藝術包含了生活中的所有事情。超現實主義藝術家是帶有龐克搖滾特質的無政府主義者（anarchist），他以魔幻虛擬的手法，向藝術提出質問。在他的「過度」（Excess）影像系列中，將名人以極端誇張的肢體表情，藉由私領域的自我解構，展現了公眾形象之外的性偏好與展示癖（exhibitionism），同時也表達現代男女對於體態雕塑及整形手術的高度熱衷。

六、過度消費與名人崇拜（Excessive Consumption, Celebrity Worship）

拉夏培爾如今表示，他只拍攝他感興趣的元素——色彩、幽默、性，最重要的是，這一切都必須是自然而然發生的，創作者只要享受創作當下的過程，風格自然會浮現，至於這些影像是否

能夠成為藝術，就讓歷史去決定吧。他並稱，「我曾經只要透過雜誌、影像等大眾文化媒介，就表達了我所想要的事情，現在我只想為心中的藝廊創作，正似當年我在303藝廊的展覽般，我再次開始為藝廊工作計劃，而不再對五年或十年前熱衷的議題感興趣了。」

他的每張作品都是經過設計，從服裝構想、場景設定到人物選角，都由拉夏培爾構思。也因為他拍攝風格很獨特，受到時尚界喜愛，讓他結交很多好萊塢名人為好朋友。他曾經拍過瑪丹娜、小甜甜布蘭妮、李奧納多等演藝名人。去年也曾經為流行樂壇天后女神卡卡拍攝照片。畫面幾乎全裸的卡卡，僅以透明的泡泡遮住重要部位，性感撩人；這張照片也登上《滾石》雜誌封面。

拉夏培爾表示，從二○○六年開始，他就不再從事時尚攝影，但在朋友介紹下認識女神卡卡，兩人相談甚歡，因而破例為卡卡拍攝宣傳照。能讓拉夏培爾放棄時尚攝影，改從事純藝術攝影，原因在於他某天領悟到，在時尚圈打滾多年，原來許多人一直被物質控制；於是他毅然決然投入純藝術攝影，要拍出具批判性且能夠放進博物館展示的照片。

拉夏培爾開創了明星系統的普普官能文化，他邀請過許多名人以集體創作的形式，進入藝術世界。拉夏培爾早在派瑞絲·希爾頓（Paris Hilton）尚未成名之前，即在《浮華世界》（Vanity Fair）拍攝了一組影像特輯，為派瑞絲留下了讓人難忘的叛逆形象。他並在《滾石》（Rolling Stone）雜誌中，為小甜甜布蘭妮（Britney Spears）拍攝了一組封面圖片，天真無邪的布蘭妮在畫面中過於成熟豔俗的妝容與性感的高跟鞋，引發當時美國新聞媒

體對於青少女入鏡擺姿的道德議論，而布蘭妮懷抱著象徵同性戀的紫色布偶封面照，也因媒體過度渲染的效應，而成為《滾石》雜誌的著名封面之一，布蘭妮更因此急速竄紅，躍升為青少年崇拜的偶像。

同時，拉夏培爾在《滾石》雜誌的另一幅封面，也再次激起新聞媒體的喧然大波，他為饒舌樂手肯尼・威斯特（Kanye West）所拍頭戴荊刺頭冠、猶如耶穌的形象，激發大眾嚴厲指控該封面照有褻瀆聖靈之嫌，然而拉夏培爾卻回應稱，他堅決相信耶穌無種族之分。

不同於一般對於名人肖像的詮釋模式，拉夏培爾對於明星系統有自己的特別操作手法，自娛又娛人是他創作的最高原則，他將普普大師諸如安迪・沃荷、詹姆士・羅森奎斯特（James Rosenquist）、克萊斯・歐登伯格（Claes Oldenburg）、湯姆・威塞曼（Tom Wesselmann）及艾倫・瓊斯（Allen Jones）等人的作品，由當代演藝名人艾爾頓・約翰（Elton John）、潘蜜拉・安德森（Pamela Anderson）及黑人名模娜歐米・康貝爾（Naomi Campbell）詮釋演出，為影像中角色增添了夢幻懸疑的特色。

拉夏培爾影像創作的三個主要核心，是積聚（Accumulation）、消費（Consumption）與解構（Destruction），而個體與社會之間的集體認同，則是他持續關注的創作主題，他自聖經故事、神話典籍、小說與畫中開發創作靈感，塑造出一個被暴力脅迫下扭曲變形的異化社會，並描繪出隱含極度深沉的個人焦慮感。

他表示，影像的本質就是虛幻，他從不認為攝影要忠於現實，其實他的攝影鏡頭是在逃避現實。拉夏培爾喜歡捕捉模特兒

或知名藝人，因狂妄行為所造成的神經質表情，他任由他們盡情咆哮，讓他們從苦悶中獲得解脫。他解釋稱，這個世界尊容原本就是由明星的臉所複製貼成的，他只是藉由拍照過程來釋放大眾偶像的精神病症。

從與眾多影劇名人合作的經驗積累，拉夏培爾掌握了後現代主義的精神，並透過商業化與大眾化的影像敘事手法，為如今以媒體為中心的社會，再造了虛幻浮誇的新寫實主義。他將名人身上的傳奇色彩，以真實與假象的影像排比辯證，呈現名人效應隱顯的社會符碼。

七、「美國夢」與美國文化的矛盾

「美國文件」（Recollections in America, 2006）系列作品，是拉夏培爾利用電腦軟體，將買來的二手相片重新改造拼貼而成的實驗性作品，原圖內容都是七〇年代時期，一群好友為了不同原因而聚集慶祝的場面。拉夏培爾將這些照片加工修改，刻意突顯出這些照片中，一種把酒言歡的場面氣氛，和此起彼落的美國文化符碼，諸如：槍枝、星條旗、老鷹國徽、血氣青年、布希總統大名等，這個實驗性的作品系列，充份昭示了他個人對於美國政府機構透過「國家主義」意識來遊說人民，乃至發動「外援戰爭」的一種批判之情。

七〇年代是「美國夢」的尾聲，拉夏培爾藉由這些照片指出當時社會中的矛盾：他們的愛國情操，始終擺盪在和平主義和侵略主義之間。拉夏培爾不願意透露相片中哪些部分是原本就存在

的、哪些是他修改和增加的，因為這種真假交錯和密而不宣，反而更能突顯出媒體文宣中，事實和虛構總是混同的社會現象，以及當權者喜歡透過媒體操弄權力的政治戲碼。

大衛・拉夏培爾作品細緻，注重畫面小細節，像他的經典作品之一〈強暴非洲〉（*Rape of Africa*, 2009），時尚名模娜歐米・康貝爾半胸裸露，象徵維納斯，也就是非洲，坐擁華麗王國，男模則象徵歐洲，模仿名畫〈維納斯與戰神〉做出相同姿勢，而三名黑小孩奉承地圍繞在側，手中武器當作玩具把玩，透露出的訊息，與其說詼諧，不如說更具悲劇性，作品大量使用濃烈色彩，沒有任何道具、動作是隨機出現的。

〈強暴非洲〉的攝製，參考了十五世紀義大利藝術家波堤切利（Botticelli）的著名畫作〈維納斯與戰神〉（Venus and Mars）。在原作中，穿著半透明白色長袍的愛神維納斯，凝神注視著身邊的沈睡男子──戰神馬爾斯。戰爭導致死亡、傷痛和毀滅，但是在這幅畫中，戰神處於休眠狀態，他的致命武器也成了小精靈們的玩具。波堤切利想要傳達的訊息相當清楚：用愛終止戰爭，而〈強暴非洲〉的相關詮釋如後：

1、〈強暴非洲〉就如同字面所意含的強暴非洲，但並非指性愛的強暴，拉夏培爾所要強調的，是警示人們對於非洲國家的搶取豪奪的嚴重性，如同電影《血鑽石》一般，拉夏培爾再一次批判與呼籲物質慾望所遭致的災禍。

2、〈強暴非洲〉的構圖，源自於波提切利在一四八五年的作品〈維納斯與戰神〉，波提切利的作品中，畫中右邊的戰神卸下了盔甲沉睡，左邊則是他的情人維納斯，維

納斯用關愛的眼神注視著戰神，表示用愛能征服戰爭。拉夏培爾運用這件作品的意涵反向解說，畫面中的「維納斯」配帶著黃金製品，戰神周圍也有許多黃金，原本的小天使變成了拿槍的非洲童兵。作品突顯外來者與市場為了黃金的利益需求，勾結不肖商人不止從非洲求取利益，也讓非洲人民陷入了金錢的泥沼中，連自身人民都培養童兵，來擴大自己的權力與利益。

3、拉夏培爾以三個黑人小男孩取代原作中的小精靈，原來的長矛也變成了現代版的槍枝。此外，他又在原有的英雄美女角色對照中，加入了種族議題的元素：黑人與白人。安穩沈睡的戰神馬爾斯，延續了古羅馬以來的角色典型：一位英俊挺拔的白人，身旁圍繞著黃金打造的武器和戰利品，包括手榴彈、手槍、金塊、珠寶、飾品、以及一個鑲著鑽石的骷髏頭。而端坐在畫面左邊的維納斯，被置換為一個摩登打扮、美麗、順服、唯命是從的非洲女人形像。

4、在波堤切利詮釋希臘神話的畫作中，白色維納斯是勝利者，但是在拉夏培爾的作品中，黑色維納斯與公雞和綿羊被擺放在一起，暗示她和這些牲畜一樣，都是可以被掠奪擁有的一種「財產」。畫面後方，明顯已被殖民者和資本主義開發破壞的非洲景觀，以及前景中，身受其害而茫然不覺、乃至於持槍戲耍的非洲小男孩，在在說明了，拉夏培爾試圖以創作來刻畫並批判所有以強勢文明來宰制弱勢地區的野蠻行為。

八、〈聖殤〉（Pieta）的當代社會寫真版

　　從藝術史的經典遺產到街頭文化的日常性元素，都可以激發拉夏培爾的創作靈感，成就一系列今古交織、雅俗混融的精彩創作。他的作品同時是大眾文化多元面相的反射鏡和透視鏡。他置身於時尚流行與商業文化中，卻又不受限於作品拍攝目的，自由自在地超越商場習性與世俗格局，在一向挑剔刁難的歐美當代藝文界中，是少數能長期被接納，進而奉為圭臬的攝影藝術家之一！

　　二〇〇八年起，拉夏培爾開始於世界各大美術館進行巡迴個展和演講，所到之處均獲得熱烈迴響；二〇一〇年，拉夏培爾選擇台北當代藝術館作為亞洲巡迴首站，展出內容包含自一九八五年至二〇〇九年間，他所完成的二百五十餘件代表作；這批展品大分為「天堂到地獄」、「洪水與救贖」、「毀滅與災難」、「浮華世界」、「人間觀想」、「美國文件」、「純真寓言」、「聖戰」等八大主題，其中的創作主軸與核心概念始終如一：從人出發，復歸於人。

　　像〈寇特妮‧樂芙聖母慟子像〉（*Pieta with Courtney Love,* 2006），明顯是米開朗基羅〈聖殤〉（*Pieta,* 1498-1499）的「當代社會寫真版」，名歌手寇特妮‧樂芙懷中抱著的是，一個年輕的毒品受害者。聖母瑪利亞痛失愛子耶穌的聖像模本，被類比轉化為寇特妮因丈夫科特‧科本逝世而哀慟的場面；科特生前的最後一段時間，始終無法擺脫與毒癮的纏鬥。此作除了展現攝影家本身對於藝術史名作的景仰認同，也刻畫了一種超越時空與文化

的差別，悸動全體人類心靈的命運
課題——摯愛之死。

拉夏培爾，〈寇特妮‧樂芙聖母
慟子像〉，2006，彩色攝影

　　科特下垂手臂上明顯的傷痕，
讓人同時聯想到神聖十字架的釘痕
和他染上毒癮的墮落晚年。寇特妮
身上所穿的洋裝，用的是代表聖母
的寶藍色，而她頭髮的逆光處理，
結合背景的放射線條，更讓她散發
出神聖的光輝。此外，散落於圖片
四處的物件——聖經、蠟燭、混摻
在酒瓶中的「信心」字樣、以及損壞的病床等，都指向了《聖
經》啟示的意涵。此圖前景中，天真面對觀眾的小孩，則是文
藝復興時期藝術手法的挪用，隱約扮演了「時代見證者」的角色
意義。

　　場面浩大、人物眾多、拍攝難度超高的《大洪水》（Deluge,
2006），靈感來自米開朗基羅的西斯汀教堂壁畫〈大洪水〉
（The Deluge, 1508-1512），但刻意將故事場景，從諾亞的古代
轉換為美國的現代，地點也換成了驕奢縱逸文化的代表——賭城
拉斯維加斯。與此對應的是以個別人物為拍攝對象的「覺醒」
（Awakened, 2007）系列：有著聖經人物名字的平凡人，一個個
載浮載沉於水中，形神恍惚而又平和寧靜，看似介於生死之間，
懸浮於天堂與地獄的中間地帶。

　　〈美術館〉（Museum, 2007）和〈雕像〉（Statue, 2007）二
件作品，平靜地顯示了大災難過後倖存的人類文明成果，但在這

種「無人」的世界中，既使保存了再多的藝術經典，究竟還能對誰展現什麼意義，也就成了一種耐人尋味的課題。同樣具有啟示意義的作品〈大教堂〉（*Cathedral*, 2007），也揭示了人類的另一項共同課題：當處在患難之中時，人們總會尋求宗教或超自然的救贖力量，但惟有結合人類和衷共濟的精神和行動，才能走向光明與希望的未來。

在他二〇〇五年創作的〈世界盡頭之屋〉中，斷垣殘壁、家毀而人未亡的戲劇性場面，刻畫了大難來時，為人母者極力保護襁褓的聖潔光輝，而畫面中從容優雅的人物，則讓人不禁聯想到拉裴爾畫中聖母子的古典形象。

拉夏培爾如此敘述他《大洪水》的拍攝經過，在他脫離時尚工作前往夏威夷沉澱的那段時間，他沒有任何拍攝工作，於是買了塊地靠著田地當起農夫，拋下了名氣重新省思自己，不過他仍然對影像抱持著熱愛，後來還是決定回去做照片。在二〇〇七年，他自己張貼海報徵求模特兒，在洛杉磯拍攝了「洪水」這部系列作品，這也是他創作二十年來第一次以美術為導向而創作的作品，他自己形容這樣的過程像是在拍攝一場電影一般。

拉夏培爾稱，洪水的想法源自於米開朗基羅一五〇八年在西斯汀禮拜堂中的濕壁畫〈大洪水〉，即聖經描述大洪水的經過。他以擅長的裸體來做為創作素材，對他來說，裸體可以蛻去不必要的束縛，以真正自由的方式存在著。洪水這幅所要強調的是，當物質一切毀滅的時候，呼籲人們更應該在逆境時經由相互協助扶持以重獲新生，「大洪水」的作品也頗有回歸到文藝復興時代的想法。

至於此系列所延伸出的其他作品，例如「大教堂」、「美術館」及「雕像」。拉夏培爾解釋稱，「大教堂」表示人們在面對有限的生死之際時，會尋求上帝的幫助，猶如「天啟」一般。而「美術館」與「雕像」這兩幅作品，則是針對當時藝術作品拍賣哄抬的問題做為探討。拉夏培爾認為，藝術收藏不該變成以金錢高低，拿來炫耀自身價值的工具，所以他運用比喻的手法，藉洪水淹到了博物館，以諷刺這些畫作在洪水來時，人們也無法帶走，藝術家是透過作品來提出想法，藝術不應該是商業利益的工具，而扭曲它原本的價值。

九、〈最後的審判〉的時代見證者

　　拉夏培爾對於具有「超越」意涵的藝術主題特別感到興趣，例如：從日常作息中發現神的訊息與存在，或者超脫人人無可避免的死亡時刻。以「耶穌是我的好朋友」（Jesus is my Homeboy）為名的六件作品，即是在美國的街頭、餐廳、住家內等日常環境中，重新上演的一幕幕新約故事：最後的晚餐、耶穌復活、用石頭打死罪人、抹大拉的瑪利亞用頭髮為基督洗腳等。

　　拉夏培爾思考著，跟著耶穌的是怎麼樣的人呢？他們對耶穌有什麼樣的看法？或是耶穌看他們是怎麼樣的人呢？拉夏培爾又再一次的從宗教繪畫及典故中取材。例如透過「耶穌是我的好朋友」系列照片當中，在中國城前的耶穌，或是在華盛頓橋前被嘻哈族包圍的耶穌，拉夏培爾覺得如果耶穌在這個地方進來，或許可以想像一下會是什麼樣的狀況。

拉夏培爾，〈最後的晚餐〉，2003，彩色攝影

　　拉夏培爾有許多作品取自經典，例如引用達文西的〈最後的審判〉（*Last Judgement*, 1537-1541）這幅作品的構圖，以現代的表現手法，將耶穌從遙遠的時空中切換到當代的情境中。在他創作的〈最後的晚餐〉（*Last Supper*, 2003）中，一群表情迷思而無助的年輕人，因為受到吸引而圍繞在耶穌身旁，他們互信互賴、對彼此具有強烈的認同感；這種認同感重建了人與人之間的關係，也化解了城市的冷漠和疏離感，這對拉夏培爾來說，正是重建人與神之關係的重要基礎。他藉由這系列作品，詮釋了耶穌所代表的信息和宗教的本義：神不是審判者，也不是劃分者，而是所有人的好朋友，包括那些被邊緣化的人在內。

　　拉夏培爾透過《聖戰》（Holy War, 2008）這件影像裝置作

品，諷刺和批判了當今以宗教為名而發動的各種戰爭，左右圖像
與好萊塢式的文字搭配，也幽默地點出了人們以神聖包裝戰爭、
以戰爭保證和平的荒謬說辭。此作以類似電影院廣告的紙箱裝置
而成，用以調侃當代新聞傳媒的歪風——報導誠可貴，娛樂價更
高。新聞中那些駭人聽聞的煽情內容，讓報導變得極富戲劇效
果，也讓這個時代的人們，失去了對於世界真相的理解與普世價
值的關懷。

《糖果清真寺》（Candy Mosque, 2008）則是以寓言手法，
抨擊了西方社會對於伊斯蘭教的成見與看法。於此作中，拉夏培
爾透過導演式的鏡頭，將回教清真寺裝扮呈現為童話故事中美麗
引人、鮮豔可口、其實內藏殺機的「糖果屋」，他藉著這種「迪
士尼情調的清真寺」，類比和諷刺了西方世界將回教徒視為恐怖
份子的一種心理情結。

回教徒相信，願意為宗教犧牲的烈士，將會有七十二個處
女在天堂裡侍候他，拉夏培爾的〈未來殉教者和七十二位處女〉
（*Would-be Martyr and 72 Virgins*, 2008），是立意批判這種傳說
的一件作品。他在作品中，挪用了童話《格列弗遊記》中的情節
畫面，讓七十二個回教女人裝扮的小芭比娃娃綁架一位褐膚大男
人，清晰的場景和人物，呈現了二面的意涵——七十二位處女，
究竟是要勒令猛男完成使命，或阻止他執行所謂的神聖任務，其
實是個謎語。但這已足以說明，拉夏培爾對所有假神聖與宗教之
名、行鬥爭及殺戮之實的論調，是不分東、西，一概予以譴責的。

其他作品中也有取自經典，以現代的手法，將耶穌從遙遠的
時空中轉換到一般民宅裡，那又會是什麼樣的狀況？像他以金髮

女子替代在家中為「耶穌」洗腳，除了些許的性暗示外，也將耶穌故事中瑪莉・馬德蓮（Mary Magdalene）替耶穌洗腳的故事，再一次的引用進來。拉夏培爾用古典的思維以現代的方式改變，將耶穌裝入現在進行式的狀況劇中，用編導方式讓觀者從中去思考其多義性。

瑪莉・馬德蓮在藝術史上的各種圖像呈現，可做為說明愛慾與死亡關係的例證之一。拉夏培爾的這一幅〈洗腳圖〉（*Anointing*, 2003）顯然是對各種古典畫作進行回應，它顯示了馬德蓮美麗的金髮，並且選擇洗腳這個會接觸到身體性敏感點的時刻，拉夏培爾甚至將馬德蓮的秀髮撫觸在耶穌的腳上，使得這個姿態動作含有情色的意味。雖然基督的形像是相當的傳統，他擁有傳統的頭光暈，也做出了啟示的手勢，但整個場景卻是設在現代感的一般廚房裡，而略帶淚痕的馬德蓮似乎正像一位充滿了性幻想的年輕女性。

結語：從流行文化的矛盾到天啟時機的等待

綜觀拉夏培爾的創作，他的藝術特色是普普風味加上幻想的風格，但免不了一般人對於普普藝術的質疑，即態度上的曖昧。拉夏培爾究竟是在讚頌消費？還是在批判消費？如果是要批判消費，他的展現手法卻如此具有形象的魅力，此種令觀者兩難的展現手法，諸如建構災難式的場景、解構形象魅力的根源、大量引用藝術史的題材等，無論有多曖昧，我們都無法否認他作品所帶給觀眾內心無窮的震撼與反思。

拉夏培爾在面對一個苦悶、壓抑、無以排解的社會，他採取一個疏離的態度來觀察，以荒唐的畫面舖陳，回應無限荒謬的社會現象，其略顯自虐狂神經質的創作，可說是一種盡興愛慕流行文化，卻又必須與之維持適當距離的矛盾綜合體。

　　都市生活的陰鬱面，具有導致神經不安、失卻方向感、冷漠厭世等特質，以及偶然、瞬間的視覺體驗，是一種集體記憶下的震撼經驗片斷，也是無數生活狀態交織的異化與疏離。拉夏培爾藉由影像創作的形式與內容，主導著都會影像觀看模式的運轉，進而展現自身的生活情調，他堅定掌握了諷刺權勢慾望的關鍵風格，令人眼花撩亂的奇特物境，突破了消費文化的迷障。他的影像是一種具有後設性的開創之作，他的鏡頭隨時等待拉開影像劇場的序幕，當塑造的影像與觀者的解讀交融而變形，即自然產生了警世的訊號，此刻他的嘲諷觀察，即直襲了觀者的感官深處，而打開了我們沉醉於文明物慾的所有提防。

　　在拉夏培爾的作品裡，性、暴力與災難是常見的主題，在卡漫式視覺呈現之下，觀者仍可從他的作品中感覺到恐怖電影與古老宗教的意味，他可以說是以最為通俗而商業化的拍攝手法，表達了對於現實社會的觀察，並指明了既非純藝術也非純影像創作才能登上的藝術聖堂。

　　在「耶穌是我的好朋友」的系列作品中，拉夏培爾將大眾對於耶穌的想像，轉化入美國都會生活的情境中，耶穌不再被安置在受難的場境，而是被熱愛嘻哈音樂的年輕人所圍繞，充滿著一股迷幻的氣氛。米開蘭基羅在西斯汀教堂所繪的壁畫名作，啟發了拉夏培爾創作〈洪水〉的靈感，此巨作將諾亞方舟涉渡洪水的

聖經故事予以轉化，展現了他結合宗教故事與影像藝術的創作觀點。畫中的人物表情與姿態參照米開蘭基羅的構圖布局，並以矯飾的手法表現聖經故事中人性墮落而招致險惡危機的悲劇，呈現了美與恐懼並存的鮮明對照。

　　拉夏培爾深信，那是一種神聖的展現，米開蘭基羅試圖藉由對美的詮釋與守護，來證明上帝的存在，此正如同藝術家為世人創造光影色彩，引導大眾領悟天啟的降臨，拉夏培爾可以說是以米開蘭基羅為他的創作精神導師。他從身體的時序、激情的危險等角度切入，探討人類天性與本能及周遭環境的相互激盪，以及沉浸於各種價值觀中的情緒變化與體能動態，乃至於創作過程對於生命本質與變動的探索。這樣的創作過程一如展開一段未知的冒險旅程，對於拉夏培爾而言，攝影從來就不只是在表達，而是關於探索。

Chapter 16
電影中的藝術家
——從梵谷到畢卡索

　　藝術家與文學家多具有一些異於常人的個性，也正因為如此，他們在道德上的脫軌，均能為一般人所容忍。

　　在大眾媒體上，知名的藝術家就如同一顆隨時會引爆的炸彈，將他的才華化成火花，散播到四面八方去，有時他不但會威脅到四周的人們，甚至於還會危及到他自己的生命。此種現象在幾部描述藝術家傳記的電影中均出現過，像《活著的畢卡索》中的畢卡索，《巴斯奎》中的吉恩米奇·巴斯奎（Jean Michel Basquiat），以及《我槍殺安迪·沃荷》中的安迪·沃荷（Andy Warhol）均曾經如此。這也就是說，藝術家的生命相當具冒險性，此種危險，不僅要由他們自身來承受，有時還會波及到他人身上。他們似乎是站立在一般人的行為規則之外，好像有不按道德規範行事的特權，其結果使這些電影每一部片子的結局，似乎都成了鬧劇，而將藝術家複雜的生命演化，簡單詮釋成為有如午後的電視肥皂劇一般。

　　劇情片的製片人，如果真的對我們所關注的歷史人物感到興趣，就應該在處理藝術家的題材時，僅以傳記的會面來進行。人

類的文化其實也就是「說故事」的文化，它正是人們生活中的主
要活動，大家都期望生活的呈現，有如一篇井然有序的敘述，當
然大家也希望藝術家的生涯，也能夠以具結構性的寓言來描述。
然而這些藝術家的故事卻經常被人重新編過，像「梵谷」被拍得
幾乎讓人認不出來，「沃荷」有如一名自戀狂，「巴斯奎」則走
入絕境而早死，這些藝術家好像都只是在為劇本中的故事而活著
似的。

一、《生之慾》未能表達出梵谷的特異性格

　　拍攝一部有關藝術家的劇情片，是絕不能視同拍一部電視
的藝術紀錄片，或是擺在美術館門市部銷售的錄影帶一般。藝術
紀錄片的導演需要採取虔誠而神聖的方式進行，然而在劇情影
片中，所需要的卻是冒險性，那是一團在心靈中燃燒的烈火，
或是一串連事先無法預估的激烈
反應，像溫生・米尼里（Vincent
Minnelli）一九五六年所拍的《生之
慾》，即是一部不斷燃燒的影片，
寇克・道格拉斯（Kirk Douglas）
所演遭扭曲而舌頭打結的梵谷，就
是一位從未喪失過烈火的藝術家。
這部影片是好萊塢少有的感人傳記
片，沒有人說這部片矯揉造作，尤
其是它具有一種原始的生命力，既

梵谷，〈自畫像〉，1889，油彩
／畫布，65x54cm，奧賽美術館

使經過了四十年，如今仍然值得一看。寇克‧道格拉斯的表演才華，並未能詮釋出梵谷的特異性格，這主要還是因為米尼里對梵谷的特殊個性，沒有掌握住，在影片中的梵谷似乎困擾於：宗教信心的喪失、無法出售畫作以及與高更的爭執；更重要的原因是，《生之慾》並未能關照到主題的描述，同時又未能挑起觀者對梵谷作品的好奇。

同樣的情況也發生在卡羅‧里德（Carol Reed）一九六五年所拍充滿教義的「痛苦與狂喜」。在這部片中，查爾登‧希斯頓（Charlton Heston）演米開蘭吉羅（Michelangelo），正為雷克斯‧哈里森（Rex Harrison）所演嚴苛的朱里佑二世教皇，描繪教堂壁畫。該片把米開蘭吉羅描寫成一名不可信賴的畫工，而教皇則變成一位好嘮叨的潑婦。這部在當年即花了約一千二百萬美元的大製片，卻未能充分表達出主題的內涵，米開蘭吉羅何以不能如期完成他的作品，製片家與觀者都瞭解到，這主要是因為他乃是一名天才，天才總是這樣子的。然而教皇卻拒絕承認這個事實，他認為米開蘭吉羅的工作，就是裝飾天花板，因此，片中才會出現如此的對話，教皇問：「你何時可以完工？」米開蘭吉羅答稱：「當我完成時即完工」。在教皇臨終前，當他看到教堂壁畫終於完成時，雖然表露他來生寧願做一個藝術家，以這樣窩心的懺悔，也難彌補他早先的失誤了。

二、「紐約故事」中的大男人主義不見了

在大多數有關藝術家的影片中，所表露的危險性主要是來

自心理的層面。有時一些心理上的病症，會導致自殺或是過量吸毒的悲劇，前者如梵谷，後者如巴斯奎；有時還會造成謀殺的結局，像德里克‧賈曼（Derek Jarman）晚期的影片，即醉心於同性戀的題材，在他一九八六年所拍的《卡拉瓦吉奧》中，一六〇六年梅里西‧卡拉瓦吉奧（Merisi da Caravaggio）在羅馬殺人的情節，乃是該影片中的高潮焦點。賈曼還利用卡拉瓦吉奧的畫作，做為他片中的故事背景，當然這也不難瞭解，因為卡拉瓦吉奧所創造出來的陰影黑白對比法，為電影的結構，提供了重大的貢獻，而廣為二十世紀的電影所採用，這從一九二〇年代的德國表現主義，乃至如今的《X檔案》影集均出現過。賈曼片中的演員出場畫面，係模仿自卡拉瓦吉奧，才使得他的主題能在極完美的氣氛中表現出來，並讓觀者如臨夢境。

　　「卡拉瓦吉奧」不但表達了他那個時代的特質，還表現出他個人主義的特色。然而在馬丁‧史考西斯（Martin Scorsese）一九八九年的「紐約故事」中，由尼克‧諾特（Nick Nolte）所演「生活教訓」片斷中的里昂‧多比（Lionel Dobie），就沒有這麼強烈的個人主義色彩了。不過他卻頗能掌握住時代精神，他的特色就在他能結合了大男人主義、野心與悔悟，這正是紐約畫派（New York School）的真實情況。多比是一名抽象表現主義中年畫家，他已在紐約展了二十多年的畫，可是還經常在擔心他的新作能否如願誕生，當他失去了他的助手兼愛人保麗蒂（Paulette）時，使他有如一頭受傷的老公牛，失魂落魄，此一事實似乎象徵著他的男性信心遭到嚴重打擊，也同時暗示著他的藝術才華亦將終結。他後來在絕望中重新振作起來，並開始描繪

他自己，他在一次新的展示會中認識了一名新的助手兼愛人，不過此時他已邁向成熟，而不再像從前那樣大男人主義了。

三、《我槍殺安迪‧沃荷》只在乎時尚與名氣

加拿大籍的導演瑪利‧哈榮（Mary Harron），曾多年為英國廣播公司及英國報章編製藝術與娛樂節目，她的第一部影片《我槍殺安迪‧沃荷》，介紹一位對名人崇拜得近乎發狂的人，有關其一生的悲劇。影片中的主角名叫瓦勒麗‧索拉娜（Valerie Solanas），她曾在學校的劇團扮演過妓女的角色，瓦勒麗雄心勃勃，計劃以作家的身分打入紐約文藝圈，她經朋友的介紹而認識了沃荷，並在沃荷的影片中出現過。她後來將一本她自己寫的劇本送給沃荷，卻被他弄丟了，當她要求他歸還她的劇本稿時，卻被沃荷無情地命令她離開現場，並不准她再打擾其他正忙碌工作的人們。她對他的冷漠態度非常生氣，於是在一九六八年六月三日返回片場，並開槍射殺沃荷，幾乎要了他的命，她還聲言，只有運用此法才能引起沃荷的注意。

瑪利‧哈榮非常生動地描述了沃荷片場的冷酷氣氛，但是有關沃荷的藝術，她卻未能清楚地對觀眾有所交待，她所感興趣的，只是沃荷所製造的流行風尚與名氣。然而在朱里安‧希拿貝（Julian Schnabel）所拍的「巴斯奎」中，沃荷卻是以一名具影響力的藝術家姿態出現，他協助一位海地裔的美國塗鴉藝術家吉恩米奇‧巴斯奎迅速成為畫廊區爭相邀展的對象，並使他變成紐約第一位知名度甚高的黑人藝術家。

安迪沃荷，〈自畫像〉，1971，素描，21x21cm

　　扮演沃荷的大衛・包威（David Bowie），頭上戴著一頂頗
具真實感的白色假髮，裝扮姿態均相當逼真，可是他把沃荷演得
過份女性化了。包威的沃荷是一位自覺型的男同性戀者，經常喜
歡強調他在這方面的特徵。依照希拿貝的劇本，沃荷對巴斯奎非
常仁慈，既使當他與這名年輕藝術家一起工作時，也表示是為了
以此方式來恢復他日益衰微的想像力。

四、自我毀滅的巴斯奎是天才的悲劇

　　希拿貝將這個極具挑戰性的八十年代藝術明星故事搬上螢
幕，可以說是叫所有的藝壇人士都感驚異。這部片子不僅是在介
紹一名有成就藝術家的登龍事跡，還將主人翁描述成為溫雅而
值得歌頌的天才藝術家，他正像《紐約時報》所形容的，一如
「藝術世界最接近詹姆士・甸恩的同類人物」（The Art World's
Closest Equivaleut to James Dean）。希拿貝的導戲風格，儘管偶

然會運用一些MTV式的超現實手法，一般而言，還是相當精確而坦率，既使他在有一段描述吉恩米奇，他注視天空而天空即刻轉變成為玩沖浪舞的太平洋海浪之情景，使出了一些魔幻現實的技巧，但是這個具超現實主義風味的片斷，卻是以較具說服力的方式來陳述故事。

在影片中最值得一提的還是，希拿貝起用了《美國天使》一片中的迷人演員傑夫瑞・萊特（Jeffrey Wright）來扮演巴斯奎。他在片中是一名戴著捲片髮飾的漂亮小伙子，在咖啡廳認識了一名由克萊兒・佛拉妮（Claire Forlani）所扮演的服務生，後來她成為他的女朋友吉娜・卡爾迪納（Gina Cardinale）。他用果醬在餐桌上描出她的臉蛋，這一招居然征服了她的芳心，他這種不善詞令的木訥態度，也同樣贏得其他人士的喜歡，像由派克・波西（Parker Posey）飾演的經紀人瑪利・波恩（Mary Boone），由麥可溫考特（Michael Wincott）飾演的藝評家雷尼・黑卡（Rene Ricard），以及由丹尼斯・賀伯（Dennis Hopper）所飾演的收藏家布魯諾・比卓伯格（Bruno Bischofberger）等人，均對他深具好感。惟一例外的是，他沒有獲得由克里斯托夫・華肯（Christopher Walken）所飾演遲鈍記者之青睞。

遺憾的是，吉恩米奇後來迷失在海洛英的煙霧中，他因過度吸毒而於二十七歲就英年早逝了。希拿貝也不否認吉恩米奇非常情緒化，易怒並對吉娜不大信任，然而大家都承認他的確是一名天才型的藝術家。藝評家里卡也在《藝術論壇》雜誌的專文中提到，每一名藝術家都想登上梵谷船，但是卻無人願意去經歷梵谷在世時被人忽略的經歷，他並稱，雖然紐約的藝壇讓巴斯奎免於

淪落到梵谷式的卑微暗淡生活，但卻無法將他從自我毀滅中搶救回來。

五、電影拍不出畢卡索這個神聖怪物

　　不管根據那一種記錄，將畢卡索扮演成一名道德怪癖者，似乎都被大家所容忍，甚至於有時還會被他的親友、愛人、經紀人所鼓勵，此即表示，他在私生活中的暴君形象，好像還相當吸引人們的注意。這部《活著的畢卡索》，是由詹姆士‧艾佛里（James Ivory）與魯斯‧賈布瓦拉（Ruth Jhabvala）合作拍製的，劇本是在一九八八年由胡芬登（Huffington）所作《畢卡索：創造者與破壞者》改編而成，而胡芬登當時則是以法蘭莎慈‧吉蘿（Francoise Gilot）一九六四年的回憶錄《與畢卡索一起生活的日子》為寫作藍本。

　　這部影片是由安東尼‧賀普金（Anthony Hopkins）飾演畢卡索，他的演技無話可說，觀眾也相信他有足夠能力來詮釋畢卡索的個性。賀普金在影片中，經常以畢卡索的木桶般的赤裸厚胸展示於人，其他方面他所能帶給觀眾的也只有表現他那貨真價實的演員才華了。不過在《活著的畢卡索》中所描述的主要特質，還是表達得相當薄弱，可以說是趣味有餘而氣勢不足，賀普金並未能完全掌握住這個神聖怪物（Sacred Monster）的氣質。畢卡索生前畢竟是一位本世紀最具爆炸性又危險的浪漫英雄人物，同時他還是一位幻想型的文化豪傑，這可是電影無法創造出來的，或許也是拍攝藝術家傳記的致命缺憾吧！總之，藝術家的視覺創

造力以及他們強而有力的頑童般形象，是電影表達不出來的，至於他們那種超越道德的描述形式與想像力，更是一般大眾所難以理解的。

巴斯奎，〈無題〉，1985，塗鴉藝術

主要參考資料

曾長生，《拉丁美洲現代藝術》，藝術家出版社，1997。

曾長生，《全能的天才畫家——達文西》，藝術家出版社，1999。

曾長生，《超現實主義藝術》，藝術家出版社，2000。

曾長生，《另類現代》，台北市立美術館，2001。

曾長生，《維也納分離派大師——克林姆特》，藝術家出版社，
 2003。

曾長生，《超現實攝影第三代大師——拉夏培爾》，藝術家出版
 社，2012。

曾長生，《魔幻寫實主義大師——波特羅》，藝術家出版社，
 2014。

曾長生，〈安迪‧沃荷的美學觀〉，《自立晚報》，1月14日，
 1995。

曾長生，〈畢卡索的自畫像〉，《典藏雜誌》，10月號，1997。

曾長生，〈肥胖的蒙娜麗莎〉，《自立晚報》，2月6日，1998。

曾長生，〈畫出血肉之軀的真實感〉，《自立晚報》，6月19日，
 1998。

曾長生，〈超現實主義先驅奇里哥〉，《自立晚報》，7月15日，
 1998。

曾長生，〈卡通漫畫式藝術對話——李奇登斯坦為現代文化留下美好見證〉，《典藏雜誌》，8月號，1998。

曾長生，〈普普大師安迪沃荷〉，《典藏雜誌》，8月號，1998。

曾長生，〈達文西的世界〉，《國父紀念館館刊》，11月號，1999。

曾長生，〈革命、寓言、魔幻現實〉，《新潮藝術》，4月號，2000。

曾長生，〈拉丁美洲的魔幻繪畫〉，《現代美術》，7月號，2000。

曾長生，〈蒙娜麗莎的微笑〉，《藝術欣賞》，4月號，台藝大，2006。

曾長生，〈梵谷與高更的靈魂對決〉，《藝術家雜誌》，12月號，2009。

曾長生，〈生之慾——致命的美感〉，《收藏與設計》，12月號，2009。

曾長生，〈艾雪的幾何魔幻藝術——從現代到後現代的第三種空間閱讀〉，《藝術認證》，12月號，2014。

新銳藝術31　PH0189

新銳文創
INDEPENDENT & UNIQUE

美感典藏：
近代藝術大師的致命吸引力

作　　者	曾長生
責任編輯	辛秉學
圖文排版	楊家齊
封面設計	王嵩賀

出版策劃	新銳文創
發 行 人	宋政坤
法律顧問	毛國樑　律師
製作發行	秀威資訊科技股份有限公司
	114 台北市內湖區瑞光路76巷65號1樓
	電話：+886-2-2796-3638　傳真：+886-2-2796-1377
	服務信箱：service@showwe.com.tw
	http://www.showwe.com.tw
郵政劃撥	19563868　戶名：秀威資訊科技股份有限公司
展售門市	國家書店【松江門市】
	104 台北市中山區松江路209號1樓
	電話：+886-2-2518-0207　傳真：+886-2-2518-0778
網路訂購	秀威網路書店：http://www.bodbooks.com.tw
	國家網路書店：http://www.govbooks.com.tw

出版日期	2016年12月　BOD一版
定　　價	350元

Printed in Taiwan

國家圖書館出版品預行編目

美感典藏：近代藝術大師的致命吸引力 / 曾長生
著. -- 一版. -- 臺北市：新銳文創, 2016.12
　　面；　公分
BOD版
ISBN 978-986-5716-81-3(平裝)

1. 藝術評論　2. 文集

907　　　　　　　　　　　　　　105020340

讀 者 回 函 卡

感謝您購買本書,為提升服務品質,請填妥以下資料,將讀者回函卡直接寄回或傳真本公司,收到您的寶貴意見後,我們會收藏記錄及檢討,謝謝!
如您需要了解本公司最新出版書目、購書優惠或企劃活動,歡迎您上網查詢或下載相關資料:http:// www.showwe.com.tw

您購買的書名:＿＿＿＿＿＿＿＿＿＿＿＿＿＿＿＿＿＿＿＿＿＿＿＿＿

出生日期:＿＿＿＿＿年＿＿＿＿＿月＿＿＿＿＿日

學歷:□高中 (含) 以下　　□大專　　□研究所 (含) 以上

職業:□製造業　□金融業　□資訊業　□軍警　□傳播業　□自由業
　　　□服務業　□公務員　□教職　　□學生　□家管　　□其它＿＿＿＿

購書地點:□網路書店　□實體書店　□書展　□郵購　□贈閱　□其他
您從何得知本書的消息?

　　□網路書店　□實體書店　□網路搜尋　□電子報　□書訊　□雜誌

　　□傳播媒體　□親友推薦　□網站推薦　□部落格　□其他＿＿＿＿＿＿

您對本書的評價:(請填代號 1.非常滿意 2.滿意 3.尚可 4.再改進)

　　封面設計＿＿＿　版面編排＿＿＿　內容＿＿＿　文／譯筆＿＿＿　價格＿＿＿

讀完書後您覺得:

　　□很有收穫　□有收穫　□收穫不多　□沒收穫

對我們的建議:＿＿＿＿＿＿＿＿＿＿＿＿＿＿＿＿＿＿＿＿＿＿＿＿＿

＿＿＿＿＿＿＿＿＿＿＿＿＿＿＿＿＿＿＿＿＿＿＿＿＿＿＿＿＿＿＿＿＿

＿＿＿＿＿＿＿＿＿＿＿＿＿＿＿＿＿＿＿＿＿＿＿＿＿＿＿＿＿＿＿＿＿

＿＿＿＿＿＿＿＿＿＿＿＿＿＿＿＿＿＿＿＿＿＿＿＿＿＿＿＿＿＿＿＿＿

11466

台北市內湖區瑞光路 76 巷 65 號 1 樓

秀威資訊科技股份有限公司　　收

BOD 數位出版事業部

..

（請沿線對折寄回，謝謝！）

姓　　名：_____　年齡：_____　性別：□女　□男

郵遞區號：□□□□□

地　　址：_____

聯絡電話：(日) _____ (夜) _____

E - m a i l：_____